A BIGGER MESSAGE

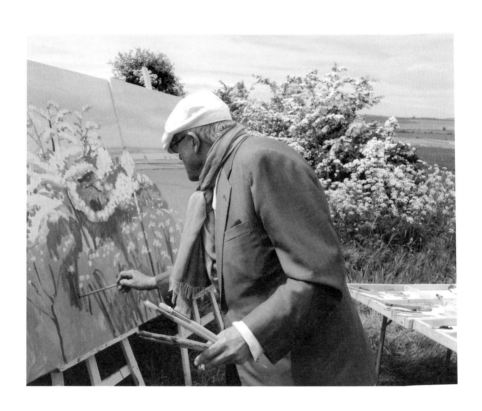

David Hockney: A Bigger Message

更大的訊息

馬丁·蓋福特 Martin Gayford 著

王燕飛、韓書妍 譯

積木文化

國家圖書館出版品預行編目 (CIP) 資料

更大的訊息 / 馬丁.蓋福特 (Martin Gayford) 作 ; 王燕飛, 韓書妍翻譯. -- 初版. -- 臺北市 : 積木文化出版 : 家庭傳媒城邦分公司發行, 民 105.05
　面 ; 　公分
譯自 : A bigger message : conversations with David Hockney
ISBN 978-986-459-023-0(平裝)

1.霍克尼 (Hockney, David) 2.藝術家 3.訪談

909.941　　　　　　　　　　　　　　　104027681

更大的訊息

作　　者　／ 馬丁‧蓋福特（Martin Gayford）
譯　　者　／ 王燕飛、韓書妍

總 編 輯　／ 王秀婷
責任編輯　／ 李 華
版　　權　／ 向艷宇
行銷業務　／ 黃明雪、陳志峰

發 行 人　／ 涂玉雲
出　　版　／ 積木文化
　　　　　　104台北市民生東路二段141號5樓
　　　　　　官方部落格：http://cubepress.com.tw/
　　　　　　電話：(02) 2500-7696　　傳真：(02) 2500-1953
　　　　　　讀者服務信箱：service_cube@hmg.com.tw
發　　行　／ 英屬蓋曼群島商家庭傳媒股份有限公司城邦分公司
　　　　　　台北市民生東路二段141號2樓　　讀者服務專線：(02)25007718-9
　　　　　　24小時傳真專線：(02)25001990-1
　　　　　　服務時間：週一至週五上午09:30-12:00、下午13:30-17:00
　　　　　　郵撥：19863813　　戶名：書虫股份有限公司
　　　　　　網站：城邦讀書花園　網址：www.cite.com.tw
香港發行所／ 城邦（香港）出版集團有限公司
　　　　　　香港灣仔駱克道193號東超商業中心1樓
　　　　　　電話：852-25086231　　傳真：852-25789337
　　　　　　電子信箱：hkcite@biznetvigator.com
馬新發行所／ 城邦（馬新）出版集團
　　　　　　Cite (M) Sdn Bhd
　　　　　　41, Jalan Radin Anum, Bandar Baru Sri Petaling,
　　　　　　57000 Kuala Lumpur, Malaysia.
　　　　　　電話：603-90578822　　傳真：603-90576622
　　　　　　email: cite@cite.com.my

第2頁：David Hockney 正在創作 Woldgate Before Kilham, 2007
Published by arrangement with Thames & Hudson Ltd, London, A Bigger
Message: Conversations with David Hockney
© 2011 and 2016 Thames & Hudson Ltd, London
Text © 2011 and 2016 Martin Gayford
Works by David Hockney © 2011 and 2016 David Hockney
This edition first published in Taiwan in 2016 by Cube Press, Taipei
Taiwanese edition © 2016 Cube Press

內頁排版　／ 劉靜慧

城邦讀書花園
www.cite.com.tw

2016年（民105）4月26日 初版一刷　　　　　　　　　　Printed in China.
售價／680元
ISBN 978-986-459-023-0
版權所有‧翻印必究

目錄

前言
帶著 iPhone 的透納

2009 年初夏的一個早上，大衛・霍克尼（David Hockney）傳了一封簡訊給我：「下午我會把今天的黎明傳給你。這句話很荒謬，但你懂的。」之後，它如期而至。那是夏日的第一縷陽光，淡粉、淡紫、杏黃色的雲彩在約克郡（Yorkshire）海灘的上空飄移。如水彩般朦朧、彩色玻璃般明亮，而且非常前衛──霍克尼是用 iPhone 完成這幅畫的。

這是英格蘭東北海岸的日出。剛進入 21 世紀時，霍克尼大部分的時間都住在海濱小鎮布理林頓（Bridlington）。更之前的二十多年，他一直在洛杉磯活動。東約克郡冬日黯淡，白晝極短，然而盛夏時分，凌晨天就開始亮了。在另一封簡訊裡（他發簡訊的速度和年輕人一樣快），霍克尼為北海壯美的清晨雀躍：「透納（William Turner）會在如此絕妙的景色裡沈睡嗎？絕不會！美景當前，藝術家若還在睡就太傻了。我從不朝九晚五。」

簡訊與凌晨小景都是霍克尼用手機傳給我的，一則文字，一則圖像。他用文字和圖像與世界交流，他的一切言論都很值得玩味。本書為大衛・霍克尼討論藝術的紀錄，訪談整整進行了十五年，隨著時間拉長，討論內容也越來越廣。對話往往從某一幅畫開始，「畫」是人類描述世界的方法。霍克尼在談論畫作時，會從形形色色的角度來切入──歷史面、現實面、生物學或人類學。

我們的談話始於十五年前，最近一次不過幾個星期前。因此，書中文字是用時間「堆疊」出來的，霍克尼喜歡「堆疊」的概念。他

無題，2009 年 7 月 5 日，第 3 號，iPhone 畫

強調水彩的渲染技巧，強調版畫的層層墨彩，專注於肖像畫中隨著
時間的流逝而進行的層層觀察。一月月，一年年，頁面裡的文字慢
慢累積。交流的媒介有新有舊、形形色色：電話、e-mail、簡訊，
也有在畫室、客廳、廚房、汽車裡面對面的交談。很多談話的點子
是由霍克尼提出，我負責實現。

　　這是一連串的紀錄，記錄霍克尼在不同的時刻與地點曾思考與談
及的想法。霍克尼住在東約克郡的大部分時間裡，對於以各種方式
描繪地景最感興趣。不過在本書最後三章中則追蹤了霍克尼雙重遷
移後的狀態：他不僅搬回位在舊金山的工作室，在題材上也從戶外

進入室內，從草木原野移至室內人像。文章曾停頓了一段時間，本書的前四分之三皆於 2011 年初完成，後面的章節則在四年後補上，反應出隨著這段時間而來的觀點與內在感受的變化。

霍克尼講過他在洛杉磯赴晚宴的一則軼事。另一位客人提了個問題：「你是康斯坦伯型（John Constable）的還是透納型的？」他心想：此中有何深意？於是，便問那位客人答案是什麼。對方說：「康斯坦伯畫自己熱愛的東西，透納畫恢宏壯美的效果。」霍克尼說：「但是，透納熱愛恢宏壯美的效果。」

霍克尼也熱愛恢宏壯美的效果，但是，和康斯坦伯一樣，他也回歸故鄉，畫青年時期畫過的風景。在家鄉小村薩弗克郡（Suffolk）東貝霍爾特（East Bergholt），康斯坦伯發現了很多個人最棒的主題。21 世紀初，霍克尼回到約克郡曠野那起伏的群山之間，青少年時期，他曾初探此地。他把它們畫在紙上、iPhone 上、iPad 上，後來則同時用九支高解析攝影機同時進行拍攝，創造出震撼的視覺效果，也是藝術史上史無前例的體驗。

換言之，霍克尼一直在用十分新穎的方式處理一些反覆出現的藝術主題：樹木與日落，田野與黎明。用油畫和速寫表現這些東西時的提問不僅是透納和康斯坦伯熟悉的，也是 17 世紀的克勞德·洛蘭（Claude Lorrain）所熟悉的。他們的挑戰也是霍克尼的挑戰──如何將視覺經驗轉換成繪畫，譬如日出？它轉瞬即逝，涉及廣闊的空間和大氣、水汽、不同性質的自然光線等等的體積。在 iPhone 等載體上如何將這一切提煉成二維的彩色形狀？

稍作思考便會發現，繪製任何一幅畫，都有幾個重要的步驟。它讓時間凝固，若是一幅會動的畫，則會對時間進行剪輯和改變。空間被平面化了。創作者與觀看者的主觀心理反應與知識直接影響了

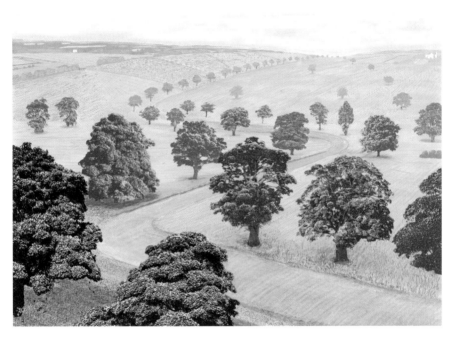

Green Valley〈綠谷〉，2008 年

他們理解這幅畫的方式。

　　一個問題困擾著18世紀的學者，即天生的盲人若突然重獲視力，會如何理解視覺世界呢？令人驚訝的是，真的有人做了這項實驗。1820年代，倫敦外科醫生傑西爾登（William Cheselden）為一個13歲男孩去除了雙眼的白內障。男孩慢慢開始將過去只摸到過的物件與如今看到的東西聯繫起來。他最後解決的一個難題就是「繪畫」，他花了兩個月時間才理解那是什麼。在此之前，他認為它們不過是斑駁的平面，或以不同顏料區分的表面而已。當然，畫本如此，但卻讓我們著迷，幫助我們理解和欣賞目之所見。

　　優秀的藝術家會讓我們周圍的世界變得比平常更顯複雜、有趣、神祕，這是他們做的最重要的事情之一。不過，大衛·霍克尼思維的跨度、大膽及激情全都非同一般。不久前，他寄了一本書給在美國坐牢的某位朋友，是弗萊徹爵士（Banister Fletcher）那本厚厚的《建築史》（*History of Architecure*）。這本書霍克尼看過很多遍，以一貫的作風對其中用光極美的照片大加讚賞。不過，它原是一本教科書。霍克尼坐牢的朋友將整本巨著從頭到尾讀完之後說：「這是我讀過的第一本世界史。」霍克尼對此反應頗感興趣，思之再三。「某種程度上說，」他得出結論，「如果這是一部世界建築史，那它就是一部關於世界上瞬息萬變的權力和人民的歷史。」

　　霍克尼最關心的議題就是世界的樣貌以及人類如何再現世界。人與畫之間的連結是什麼？這是個大哉問，也正是本書的主題。

編註：以下對話DH代表大衛·霍克尼（David Hockney），MG代表本書作者馬丁·蓋福特（Martin Gayford）。

DH 無論如何我們都無法掌握世界的全貌。很多人認為我們可以，但我不這麼認為。

MG 因此你認為這是一個仍然可以一直探究下去的謎？

DH 是的。平面可以很容易地以二維的方式進行複製。難的是將三維的東西轉化成二維，這過程牽涉到很多事情，必須將其風格化並進行詮釋，必須接納二維世界，不要試圖假裝它不存在。這不就意味著，我們要學習如何習慣繪畫，如何詮釋繪畫嗎？而這不正是我們為畫痴狂的原因之一嗎？我肯定是個畫痴。我一直認為，繪畫讓我們睜眼看這個世界，沒有繪畫，我都不知道人們會不會認真看世界。很多人覺得看看電視，就能瞭解世界的樣貌，但若你為世界的真實樣貌深深著迷，就一定會對生活中的各種繪畫創作產生極大興趣。

1

約克郡天堂

DH 我忘了是哪一位現代派評論家說過：「風景畫已經死了。」每當有人說這種武斷的話時，我總是固執地想：「喔，我才不這麼認為。」幾經思考後，我確信風景畫一定還可以有所作為。因為每一代人的觀看方式都不同，風景畫也就當然沒有日薄西山的一天。

2006 年 9 月，我第一次去布理林頓拜訪大衛・霍克尼。之前我不但從未去過那裡，也沒聽說誰去過那裡。這個地方太偏北，太冷門了，絕對屬於異域。我在唐開斯特（Doncaster）轉車，到赫爾（Hull）又轉一次。旅途之漫長令人訝異。在霍克尼的朋友兼助手格雷夫斯（David Graves）的建議下，我之前已在 Expanse Hotel 訂好房間。退潮時分，廣闊的海灘向東延伸展開，遠處一邊是夫蘭巴洛岬（Flamborough Head）白色的懸崖，還有那寒冷平靜的北海流向天邊。

次日早上，當我正在吃早餐時，霍克尼及助手尚皮耶（Jean-Pierre Goncalves de Lima）露面了，兩個人都衣冠楚楚（霍克尼穿著細格絨西裝套裝，戴著帽子），從海灘及長長的濱海步行道另一端一、兩英里外的家開車過來。後來才知道，霍克尼的家是小鎮裡最好的建築，是憑著藝術家眼光挑出來的。他的母親與姐姐曾住在其中，如今已搬到附近去住。

這是一幢堅固的磚造屋，窗外對著海灣，據猜測建於 1920 年代。

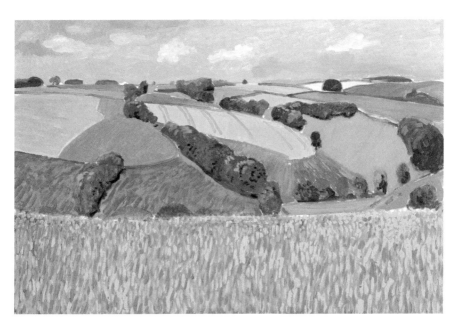

Fridaythorpe Valley〈弗賴迪索普谷〉，2005 年 8 月

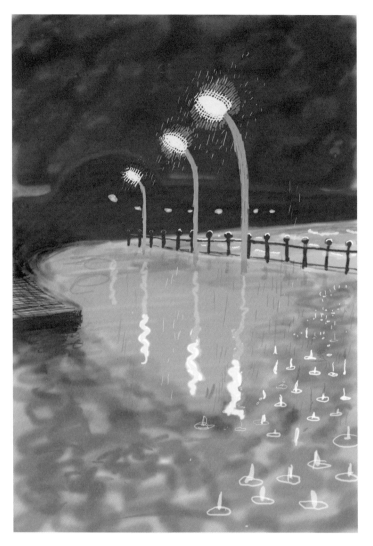

Rainy Night on Bridlington Promenade
〈布理林頓人行道的雨夜〉，2008 年

之前它曾是一家小旅館，有些房間的門上還留著房號，霍克尼沒有把號碼拿掉。這個地方洋溢著一種實實在在的舒適感，上層的樓梯平台沿著大廳蜿蜒，帶有漆成白色的欄杆，就像老好萊塢電影裡看到的那種。

> **DH**　我們就住在海邊，我喜歡這樣一走出大門，就看見絕妙的廣闊空間。在海灘上散步感覺好極了。我姐姐曾說：「有時候我覺得空間就是上帝。」這想法極妙，極富詩意。

我們幾乎是立刻搭上風馳電掣的小敞篷車出發了，在鄉村快速周遊一番，目的是讓我看看他畫過的地方。「我們覺得自己在這裡找到了天堂，」他如是評論關於布理林頓的一處內陸風景。「我們」是指他本人、他的伴侶約翰（John Fitzherbert）及尚皮耶，也就是霍克尼一家。霍克尼指出，尚皮耶是布理林頓鎮上唯一的巴黎人。之前，尚皮耶是位手風琴師。如今，他似乎已成為東約克郡熱情的生活觀察者。

> **DH**　此時此刻，我擁有一切，我還有兩個朋友跟我住在一起，他們喜歡這個十分幽靜的地方。約翰負責管家，他的廚藝一流，而尚皮耶則對英國諸省迷戀不已。他是音樂家，但幾年下來也練就出洞察力，觀看風景的激情幾乎變得和我一樣強。他開始看到我所看到的一切，看到它有多麼引人入勝，看到自然瞬息萬變，不斷運動。沒有他的幫助我很難創作，至少，沒辦法畫太巨大的作品。我真是一個幸運的人。

我的辦公室不在這裡，而是在洛杉磯，所以相當於傍晚六點他們才會開始工作。因此，我過著一種絕妙的波西米亞生活，有那麼一點舒適安逸。在倫敦，我很久沒有做什麼野心勃勃的工作了，一定程度上是因為那裡空間不大，更主要是因為干擾太多。在這裡我一天可以畫二十四個小時。沒有什麼佔據心神，除了你自己想要思索的東西。此外，我還可以大量閱讀。而且，在倫敦，常會有人來找我，這裡卻沒有──這個地方太遠了。我不討厭人們來找我，我不是個孤僻的人，但我不善交際。

對於這起伏平緩的鄉村，霍克尼羅列了種種妙處：沒有電線桿，沒有太多標誌，村裡的路上不畫線（霍克尼認為它們就像是官方認可的塗鴉），最重要的是，幾乎沒有人車往來。

的確，我們一路駛來幾乎渺無人跡。這片曠野是英國的無人區，去任何地方都無須途徑此地。旅行者絕大多數會沿著大北路（Great North Road）飛馳，如今叫 A1 公路，離這裡往西大約一個多小時車程。這裡有著霍克尼的年少回憶。

DH 我一直熱愛著這塊土地，青少年時代之初，在布拉福文理學校（Bradford Grammar School）放假的時候，我就到這裡的農場工作。這裡假日時能找到工作，1950年代初，我來這裡的玉米田打工，那時騎著自行車四處逛，發現這裡的美。

大多數人意識不到這一點，即便從西約克郡駕車去布理林頓，也會認為那裡就只有田地而已。約克郡的曠野是起起伏伏的白堊岩小山，沒有人會離開主要道路，如

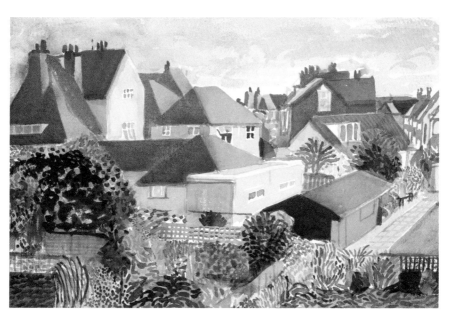

Bridlington, Gardens and Rooftops III
〈布理林頓，花園與屋頂第 3 號〉，2004 年

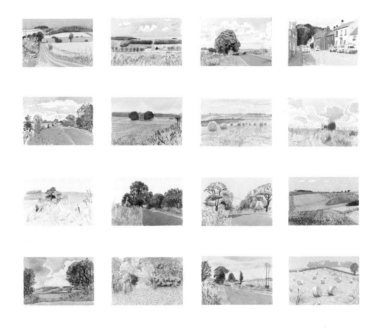

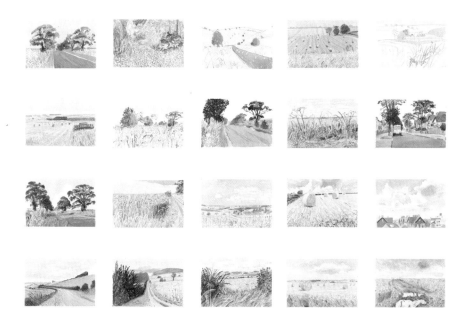

Midsummer: East Yorkshire〈仲夏：東約克郡〉，2004 年

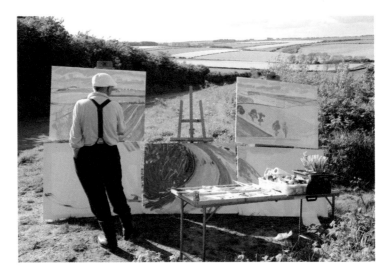

大衛・霍克尼在畫 *The Road to Thwing, Late Spring*
〈通往特溫的路，暮春〉，2006 年 5 月

果偏離你就落單了。幾乎看不到別的車，只有一些偶爾經過的農用車。我可以拿出大畫布，從來不會碰上什麼人。偶爾有農夫過來說說話，看一看。整個東約克郡相當荒無，沒什麼人煙。除了赫爾就沒有大城市。貝弗利（Beverley）是郡城所在；布理林頓不是去哪兒的必經之路，也就是說，除非專程而來。因此，在這裡我能完全毫無干擾地作畫，我真是太喜歡這裡。

MG　在加州住了那麼多年後，為什麼決定搬家了呢？

DH　過去二十五年裡，每個聖誕節我都會回布理林頓看家人。我姐姐住在這裡三十年了，我母親九十歲時搬到這裡，在此之前，她和我總會從布拉福趕來，和姐姐

Woldgate Woods 4,5,&6〈沃德蓋特樹林第 4、5、6 號〉作畫中，
2006 年 12 月

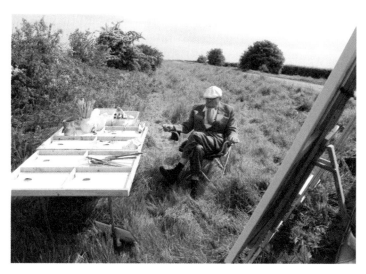

於東約克郡現場作畫，2007 年 5 月

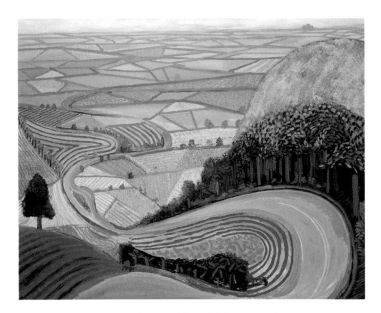

Garrowby Hill〈蓋羅比山〉，1998 年

The Road to York through Sledmere
〈穿過斯萊德米爾去往約克的路〉，1997 年

在這裡過聖誕節。身為未婚兒子的我節慶時總要過來，沒有理由不回家。

MG 那麼，為什麼 1990 年代末你開始畫約克郡風景了呢？譬如〈穿越曠野的路〉與〈穿過斯萊德米爾去往約克的路〉（兩幅畫都作於 1997 年）等畫？

DH 強納森（Jonathan Silver）經營的「鹽磨坊」（Salt's Mill），是專門收藏我作品的博物館，位於布拉福附近的索爾泰爾（Saltaire）。他病重時，我從洛杉磯趕來，因為我看得出他將不久於人世了。他是我的密友。強納森生病之前，我們每隔幾天都通一次電話，談談藝術，談談各種東西。那是 1997 年，自 1970 年代以來，我第一次在英國駐留了幾個月之久。強納森住在韋瑟比（Wetherby），從布理林頓經約克郡去那裡一路上的風景很美。我開始注意到這個鄉村，注意到它如何變化。這裡被農田圍繞，景色隨四季不斷改變，小麥生長、收割，農夫犁田。

MG 因此，〈穿過斯萊德米爾去往約克的路〉是關於那次行程的？

DH 是的，但那是在暮夏。聖誕之後，我從未在布理林頓駐留，太黯淡寒冷了。我總是回到洛杉磯，因此從未見過這裡的春天。2002 年我才第一次在春天時回到英國，當時盧西安・弗洛伊德（Lucian Freud）在畫我

的肖像，我常穿過荷蘭公園（Holland Park）步行去他位於肯辛頓（Kensington）的畫室。

MG　英國的春天有時非常寒冷潮濕，就算不像冬天那麼黯淡。

DH　但對我而言，雨是個好主題。在加州時我會懷念下雨，因為那裡沒有真正的春天。若是喜歡花的人，這時便會注意到一些花開了。在北歐，從冬季到春臨人間的過渡是激動人心的大事。加州的沙漠四季都沒什麼變化。你記得迪士尼的卡通〈幻想曲〉（*Fantasia*）嗎？最初的版本有一段是史特拉文斯基的〈春之祭〉（*The Rite of Spring*）。但是，他們不瞭解〈春之祭〉那段音樂，那段畫面是恐龍在蹦跳。它讓我明白，迪士尼那些人在南加州住得太久了，他們已經忘了北歐和俄羅斯那裡，經過冬天之後會看到萬物自地下奮力萌發。那才是史特拉文斯基音樂中的力量，不是向下踩踏的恐龍，而是向上萌發的自然！

MG　聽說你在一天內，就決定在這裡定居了？

DH　實際過程不是這樣。那時我本來想回到洛杉磯的，但因為布理林頓變得越來越有意思，我就決定不回去了。最後，我待了整整一年，發現冬天非常美。但是這裡的冬天白天只有六個小時。到了 8 月，白天變成十五個小時。我對於白晝及光線的變化異於常人的敏感，

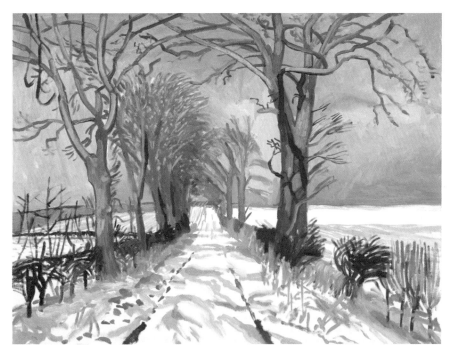

Winter Tunnel with Snow〈隧道冬雪〉，2006 年 3 月

Late Spring Tunnel〈暮春，隧道〉，2006 年 5 月

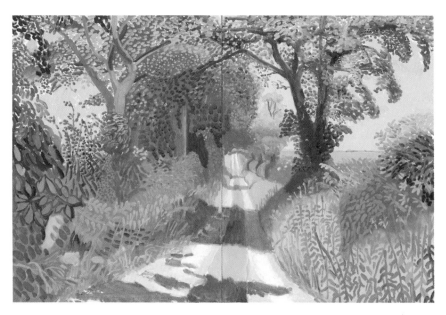

Early July Tunnel〈7月初的隧道〉，2006 年

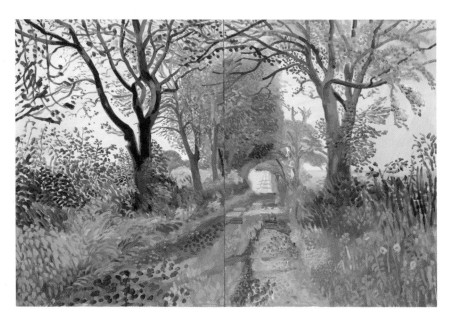

Early November Tunnel〈11月初的隧道〉，2006 年

所以總是得戴帽子，為了盡量降低強光和令人目眩的光線。這裡每兩分鐘光線都會變化，我必須想出辦法應對這一點。事實上，我們認為東約克郡這個地方每一天都全然不同，變動不息。表面上，布理林頓及周邊的鄉村五十年來都沒有太大變化。但是，當你置身此地，便會發現它如何不斷變化。光線變化，地面也會變色。在南加州，若是出去畫畫，唯一會變的是移動的影子。這裡很多時候可能沒有影子，但其他事物卻在不斷變化。有人來找我時說：「我能看出你為什麼喜歡這裡，大衛。變化不多，但總在變化。」我說：「是的，的確如此。」

霍克尼畫的是風景畫、音樂及田園詩中反覆出現的主題：四季。季節更替也是中世紀藝術的重要表現對象，它們被刻在哥德式教堂的門道四周，畫在帶裝飾的手抄本上。老勃魯蓋爾（Pieter Brueghel the Elder）和普桑（Nicolas Poussin）畫過四季的循環，詹姆士・湯姆森（James Thomson）就該主題寫過一首長詩，是康斯坦伯的最愛。海頓的清唱劇〈四季〉（Die Jahreszeiten）就是受到這首詩的啟發。

第一天，霍克尼帶我去看一些他曾經畫過的角落，包括一個被他取名叫「隧道」的地方，路旁一條分岔出去的小路，兩邊都是大樹，在路中央的上空長成了拱門狀，好像天然的樹葉屋頂。這些作品都可稱之為「優質普級英國風景」，像酒商推銷「優質普級紅酒」那樣的東西，沒有什麼激動人心的亮點，沒有什麼能吸引觀光客的美景。就像康斯坦伯的東貝霍爾特那樣，只有長時間努力觀看的人才能發現它的魅力。「長時間努力觀看」正是霍克尼的人生與藝術中至關重要的態度與極大樂趣。

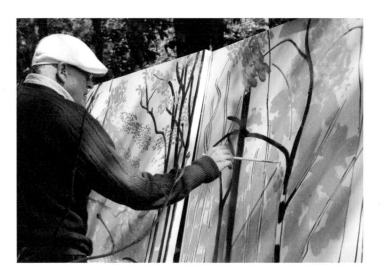

Woldgate Woods III〈沃德蓋特樹林第 3 號〉
作畫現場，2006 年 5 月 20 日~21 日

DH　我想畫一整年的「隧道」，因為隨著季節的變化
會看到不同的東西。2005 年 8 月我第一次畫，那條小
路兩旁的樹枝在上方形成了拱頂，很像天然的隧道。隨
後我又畫過幾次。比較起來，7 月畫的那幅最能展現自
然的欣欣向榮，尤其是在見過冬天的景象之後。「隧道」
系列之後，第二件大型作品是〈沃德蓋特樹林〉。一開
始我只想畫一幅，但是後來我發現，冬天的時候葉子變
少了，我可以把樹林看得很清楚，樹木努力向上生長要
爭取陽光，我忍不住又畫了一個系列。

MG　你最近常常畫樹。為什麼樹讓你如此著迷？

DH 樹非常能展現生命力，沒有兩棵樹是一樣的，就像我們一樣。我們的內心都有些許不同，外貌亦如此。較之夏天，冬天更能注意到這一點。樹不好畫，特別是樹上有葉子的時候。如果觀察的時間不對，很難看到樹的形狀與體積。日正當中時也沒辦法畫樹。

MG 那麼，可以說你是樹的鑑賞家嗎？

DH 是的，樹是我的朋友。我最喜歡的一條路上，有些樹肯定有兩百歲了。我一直喜歡樹，但是在這裡，我才真正努力地去看它們，注意到一些細節。白蠟樹總是到最後才會映入眼簾。

MG 白蠟樹是康斯坦伯最喜歡的樹。

DH 它們的形狀匪夷所思。康斯坦伯極熟悉東貝霍爾特周圍的風景，他的樹畫得比透納好。他一定確切地知道什麼時候看樹最清楚。我們大致可以推斷出他的油畫草稿是在一天中什麼時候畫的，如果畫中的影子長長的，那就是早晨或傍晚。他通常不畫冬日的風景。

MG 的確。1816 年結婚之前，他常會在初夏時離開倫敦，和住在鄉村的家人待在一起。每一年他都會給女朋友寫信，說樹上的葉子比前一年要更多更美了，真的很感人。

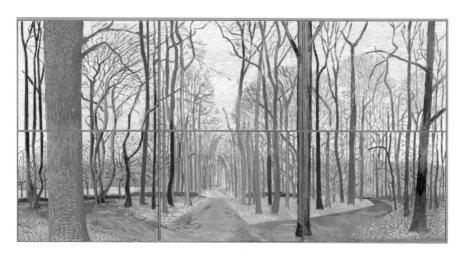

Woldgate Woods, 30 March-21 April
〈沃德蓋特樹林，3 月 30 日至 4 月 21 日〉，2006 年

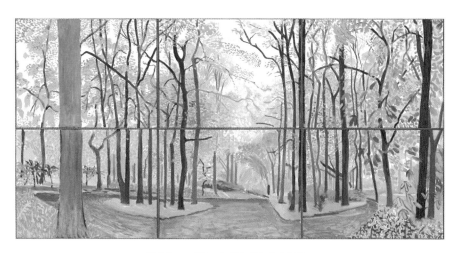

Woldgate Woods III, 20 & 21 May
〈沃德蓋特樹林第 3 號，5 月 20 至 21 日〉，2006 年

DH　經過了冬天，春天來臨時我都會很興奮。我花了兩、三年才發現，春天會在某個時刻來到巔峰。我們稱之為「自然的勃起」。每一棵植物、每一顆新芽、每一朵花都似乎挺得筆直，之後，重力開始使它們往下垂。在這裡的第二年我開始察覺這件事，第三年則更加確定。盛夏，樹木長出密密簇簇的葉子，樹枝都被樹葉的重量壓低了。落下後，它們會再次上長。如果你仔細看，就會發現出循環。我對這地方的迷戀就這麼日甚一日，充滿我可以自信地處理的主題：自然的無限變化。

MG　那是你最愛的主題，對不對？

DH　是的。梵谷也意識到了，他說，自己已喪失對父輩們的信仰，然而卻不知不覺的在無限自然中發現了另一種信仰，它無窮無盡。我們最初到這裡的時候，路邊的灌木叢在我看來雜亂無章。但是後來，我開始把它們畫在小小的日式拉頁速寫簿裡。尚皮耶開車，我會隨時叫「停」，然後下車畫各式各樣的草，一個半小時就畫滿了速寫簿。此後，我看得更清楚了，畫了那些草之後，我開始真正看懂它們。若僅僅是拍照，就不會像畫速寫那樣專注地看，也不會產生這麼大的影響。

Bridlington July 14〈7 月 14 日的布理林頓〉，2004 年

2

畫畫

孩提時代霍克尼就開始畫畫了，他曾推測，這是因為自己「比別人更喜歡看東西」。也就是說，他之所以喜歡畫畫是因為迷戀視覺世界。事實上，任何物件或景緻，看著畫著都可能魅力四射：例如，一隻腳、一隻拖鞋。當然，霍克尼有著身為藝術家的獨特觀點：廣袤的風景、水、荒野、他認識的人、人體、植物、狗、內景。不過，就他而言，作畫更重要的是興趣，將一切目見之物轉換成線條、點、色塊、筆觸，即肌理的念頭。他認為，繪畫本能令人之所以為人。「作畫的衝動可能是天生的，孩子們都喜歡拿著蠟筆肆意妄為。有時候我會觀察他們，想著我可能也那樣過。大多數人喪失了這種興趣，但我們有些人卻保留了下來。」

1937 年 7 月 9 日，他出生於布拉福。十一歲時，他已決定做個藝術家——雖然不是很清楚藝術家是做什麼的。三十九歲時，他在自傳《大衛‧霍克尼筆下的大衛‧霍克尼》（*David Hockney by David Hockney*）中回顧了自己的童年：

> 在布拉福這樣的小鎮，你能看到唯一的藝術是海報和招牌。我那時以為，藝術家一定得畫這些東西才能謀生……當然，我知道書裡和畫廊裡可以看到油畫，但是，我認為那些畫作是藝術家們畫完招牌或聖誕卡片，或者其他賴以為生的東西後才畫的。

The Big Hawthorn〈大山楂樹〉，2008 年

儘管不確定藝術家是幹什麼的，年輕的霍克尼卻下定決心要追尋這個職業。他獲得了去布拉福文理學校的獎學金，卻驚愕地發現在那裡他熱愛的科目有多麼地不受重視。「第一年我們每週只有一個半小時藝術課，然後是典籍或科學或現代語言，不學藝術。我覺得這很可怕。只有在最低年級的通識課程裡才有藝術學分，所以我就說：『好吧，我要一直留級，如果你不介意的話。』這不太難。」

　　霍克尼心甘情願地忽略學校在學業方面的期望，這一點他很在行。他這個人一直用自己的方式思考每一個問題，得出自己的結論，忽略傳統看法。最近，他對於藝術史家及藝術世界的觀點敬意寥寥，就像那時對於老師們的想法幾乎毫無敬意一樣。「我說希望做藝術創作的時候，他們告訴我：『以後有得是時間。』」顯然，他對該意見漠然置之。1940 年代末，在布拉福文理學校，數學老師教室的窗台上有一些小小的仙人掌。結果，年輕的霍克尼就覺得沒必要聽課了，他坐在後面，偷偷畫仙人掌。或許，自那以後他一直在做同樣的事情。他畫畫的方式有時很標新立異，但這個行為其實是自古以來人類的本能。塗鴉、在牆上或黏土罐上留下痕跡，這些是人類千萬年以來一直在做的事情。

　　MG　或許，當你用鉛筆、顏料、畫筆、木炭或任何東西在紙上玩，就開啟了當畫家的念頭。

　　DH　是的，亂塗亂畫一直吸引著我，我從未停止過。很早我就發現自己愛亂畫。但是，不是所有的孩子都想抓著自己的蠟筆和紙嗎？

　　MG　不過他們沒有都成為職業藝術家。

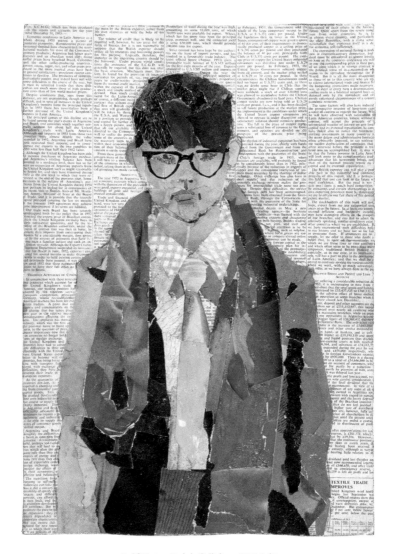

Self Potrait〈自畫像〉，1954 年

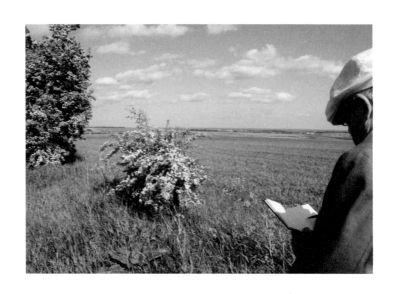

正在為山楂樹畫速寫的霍克尼，2007 年

DH　沒有。但是，這一定是深層的本能。孩子們往往喜歡畫面前的東西，不是嗎？「我要畫一幅房子或人或什麼給你！」描繪眼前之物的慾望是很深的。

MG　作畫看畫為什麼會帶給人類這樣的快樂，是個有趣的問題，可能有生物學上的或心理學上的解釋。

DH　有可能，人們樂於此道這一點是肯定的。我總覺得自己的祖先做過洞穴藝術家，喜歡在洞壁上亂塗亂畫。他們會拿起粉筆，在牆上畫一頭野牛，另外某個野人看到了，認出來了，咿咿啊啊加以讚許：「這個和我們捕獵和吃掉的那頭動物很像。」如此一來，洞穴藝術家就會樂得再畫一頭。

MG　不過，真正的野牛可是會讓人膽戰心驚的，牠是頭巨獸。

DH　但是野牛的圖卻讓人開心。可見圖畫很難引發恐懼，因為圖畫的本質吸引我們。

　　現存最古老的繪畫發現於法國南部的肖維岩洞（Chauvet-Pont-d'Arc）。放射性碳檢測說明，上面的圖是三萬兩千年前畫的。確切時間尚有些爭議，但是，無論如何它們都可佐證，畫圖與看畫的衝動可以回溯到很久以前（尤其是當你想到這些畫不過是目前找到最早的，而且一定還有更久遠的，只是沒有保存下來而已）。荷蘭

歷史學家赫伊津哈（Johan Huizinga）在 1938 年寫過一本書叫《遊戲的人》（*Homo Ludens*），書中說遊戲是人類文化中自然存在的東西。當然，同樣可以說，繪畫也是人類最基礎的行為。「智人」（homo sapiens）也許可以改叫「畫人」（homo pictor）——會畫畫的人類。

MG 米羅（Joan Miró）認為自穴居人時代，自奧爾塔米拉（Altamira）洞穴畫時代以來，藝術一直在走下坡路。

DH 沒有人認為藝術在進步，對不對？14 及 15 世紀的畫家們不是曾被稱為「義大利原始人」和「荷蘭原始人」嗎？但是他們其實一點都不原始，他們的創作極為精深。

MG 埃及藝術或許被有些人說成是「原始的」，但也一樣吸引著你。

DH 一點也沒錯。我認為埃及繪畫一定有其邏輯，才能持續那麼久；幾千年來，藝術家們必定遵循著某些規則來作畫。因此，我用我稱之為「半埃及風格」的方式畫了一幅畫，之所以這麼說是因為我更動了一些規則。那是 1961 年我去埃及之前畫的。法蘭西斯・培根（Francis Bacon）總結說，最好的藝術是埃及人的藝術，之後一直在走下坡路。我認為這與事實相去不遠。

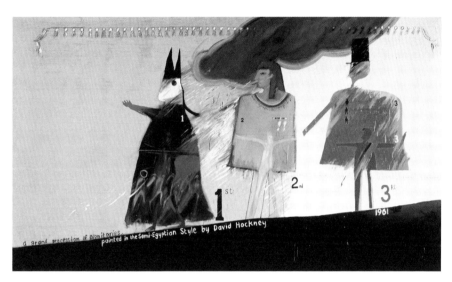

A Grand Procession of Dignitaries in the Semi-Egyptian Style
〈半埃及風格的權貴大遊行〉，1961 年

3
自然主義的陷阱

　　1961 年，在倫敦 RBA 畫廊（RBA Galleries）著名的「當代青年」（Young　Contemporaries）展覽中，大衛・霍克尼的作品第一次公開展出。那次展覽上，他的作品與其他皇家藝術學院同學的作品並排掛著：艾倫・瓊斯（Allen Jones）、帕特里克・考爾菲爾德（Patrick Caulfield）、德里克・波修爾（Derek Boshier）以及 R・B・基塔提（R. B. Kitaj）等。那場展覽常常被譽為英國普普藝術（Pop Art）興起的標誌。但是，正如為他做了很長時間畫商的卡斯明（John Kasmin）說的那樣，如果硬要說霍克尼是普普藝術家的話，他頂多「當了五分鐘」。他從未真正屬於任何流派或運動，他擁有一種能力，能創作出新穎、風趣（卡斯明用的詞是「厚臉皮的」），洋溢著時代情緒的畫作。自創作初始，技術能力便是他藝術創作的基礎，再者，霍克尼一直是位出色的素描家。1994 年，在真正親見霍克尼本人之前，我曾在他皇家藝術學院的同輩兼畢生好友基塔提（現已辭世）位於赤爾夕（Chelsea）的家中，聽基塔提說了一則軼事：

　　霍克尼和我同一天到達皇家藝術學院，跟其他大約十八個學生一起，牆上有一幅他畫的骷髏。我覺得那是自己見過技術最純熟、最美的素描了。我上過紐約和維也納的藝術學校，有相當豐富的經歷，但從未見過如此美妙的素描。所以，我就對這個長著黑色短髮、戴著大眼鏡的傢伙說：「我用五英鎊跟你買那

幅畫。」他看著我，覺得我是個有錢的美國人——我的確是：我每個月有一百五十美元來養活小小的一家人。此後，我一直向霍克尼買人體素描。

DH 該畫什麼？這是我年輕時最常問的問題。開始在皇家藝術學院學習時，身為和平主義者的我之前曾在醫院工作過兩年替代國民兵役。但是，一開始我沒什麼事做，就為了畫出點東西，我花了大約三星期時間畫了兩、三幅極細緻的骷髏素描。

1950 年代末至 1960 年代初，身為藝術學生的霍克尼面臨一個永恆的難題——做什麼，怎麼做？那是美國抽象藝術家最熱門的時期，特別是波洛克（Jackson Pollock）與羅斯科（Mark Rothko），或稱「紐約派」（New York School）或「抽象表現主義者」（Abstract Expressionists）。那時這類風格被視為藝術界的下一個大熱門，通往未來。歐洲有幾位傑出的藝術家——英國的法蘭西斯·培根與盧西安·弗洛伊德、巴黎的讓·杜布菲（Jean Dubuffet）及阿爾勒貝托·賈科梅蒂（Alberto Giacometti），他們的作品大都描繪人體，似乎有點過時了，是回歸之前時代的復古作品。美國畫家德庫寧（Willem de Kooning）是個抽象表現主義者，他的作品與其他人不同，總是與真實所見至少有一種微妙的聯繫——人物、風景。德庫寧有句名言：「內容是某物之一瞥，是轉瞬即逝的遭遇。它非常小、非常小。」霍克尼早期作品的主題與之有些相似：大學舞會上的舞者、母親寄給她的 Typhoo 牌茶葉袋（這成就了他那五分鐘的普普時期）、一具人體、一次性邂逅。這是一個抽象的幾何形狀與鬆散筆觸構成的視覺世界，但忠實於生活。

DH　在布拉福藝術學校裡，我受了相當學院派的訓練。如今我對此深感慶幸，當時卻想反其道而行。我一直對當時的學院派繪畫如皇家藝術學院的那種肖像，不是很感興趣。當時活躍的學生大多深受抽象表現主義的影響。在皇家藝術學院的第一年，我一度畫過幾張多少有些抽象表現主義風格的畫。但是，很快我就開始在畫中加入文字。我沒有加人物，加的是文字，那是受到立體主義的啟發。

MG　之後，你的作品開始出現人物，如〈1961 年 3 月 24 日清晨跳的恰恰舞〉。

DH　是的。法蘭西斯‧培根是我遇到的第一位對抽象藝術不屑一顧的睿智畫家，他引用過賈科梅蒂的話。賈科梅蒂說過很多抽象都是「手帕藝術」（C'est l'art dumouchoir）──覆蓋著污跡與滴下來的東西。這形容很妙。在當時，他敢這麼說話讓我很欽佩，一定有很多人會大聲臭罵他。

MG　在 1961 年，那說法一定嚇壞很多人。

DH　他的作風比較反常一些，這引起我的共鳴。但是，我不僅向培根學習，還有杜布菲，他的畫就像兒童藝術或塗鴉，這與我所接受過的學院派訓練方式大大不同。

MG　你想畫點真的東西？

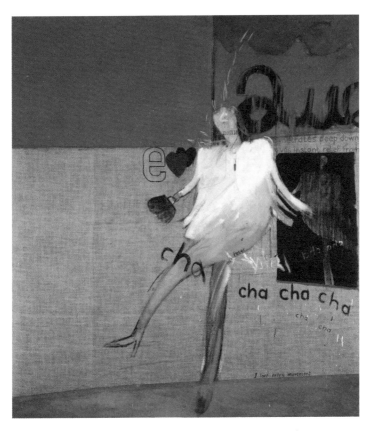

The Cha-Cha that was Danced in the Early Hours of 24ʰ March 1961
〈1961 年 3 月 24 日清晨跳的恰恰舞〉，1961 年

Flight into Italy Swiss Landscape〈飛入義大利——瑞士風景〉，1962 年

DH 關於「抽象」，我認同培根，我一直企圖要進一步發展他的想法。抽象畫沒有出路，就連波洛克的畫都是死胡同。美國極具影響力的評論家格林伯格（Clement Greenberg）曾說：「時至今日已不可能去畫一張臉了。」但德庫寧的回答是：「正因如此，不畫臉是不可能的。」我認為這個說法更睿智一些。我想，如果格林伯格的話是對的，那麼我們目光所及的一切不都和照片無異了？這不可能對。不可能那樣，那樣就太無趣了。這些言論一定存在某種錯誤。

然而，在之後的十幾年間，霍克尼走向了他稱之為「自然主義」（naturalism）的繪畫之路。他最有名最廣受喜愛的作品中，有幾幅如〈克拉克與帕西夫婦〉，就是以這種手法畫的。他並沒有否定這些畫，依然為之自豪。不過，1970年代初的這些畫作代表著他創作的一個極端。幾年之後，他就覺得它太過束縛，走不下去，甚至發現有一幅畫作無法完成。那是又一幅大型雙人肖像：〈喬治·勞森與韋恩·思立普〉。他還為另一幅出色的畫作〈我父母與我本人〉（*My Parents and Myself*）拍攝照片、畫了草稿，最後卻放棄了。自那以後，他的創作開始致力於尋找掙脫自然主義陷阱的描繪世界方式。也可以這麼說，他尋找著與攝影鏡頭不同的眼光來描繪世界。

DH 多數人覺得照片能忠實反映世界，但我一直認為照片只是很接近現實，還是少了一點什麼。然而，失之毫釐，差之千里，因此我一直在探索。

MG 但是，1960年代末，你自己也用照片來作畫。

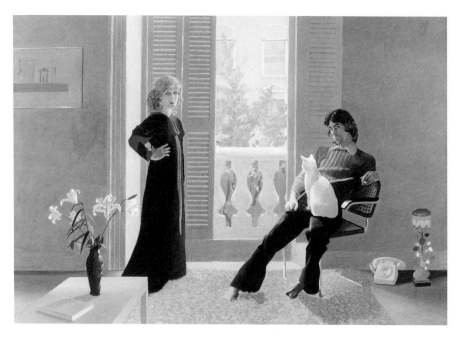

Mr and Mrs Clark and Percy〈克拉克與帕西夫婦〉，1970~1971 年

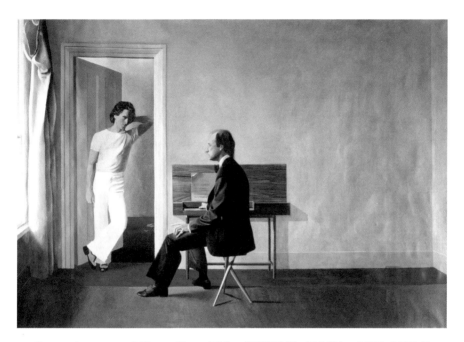

George Lawson and Wayne Sleep〈喬治‧勞森與韋恩‧思立普〉，1972~1975 年

DH　是的，有時候會。但我一直知道看著照片沒辦法畫得非常好，因為不是親眼見到、感覺體積。當然，如果你制定了關於某事的規則，就會有別的藝術家來打破它。

MG　甚至有些畫可以稱之為「照相現實主義」，如〈清晨，聖馬克西姆〉。

DH　對。但是我不想陷自己於某種立場。我去巴黎生活，就是想打破它。1970 年代初住在巴黎的時候，我覺得走到了死胡同，我已經放棄了一些畫作，拋棄了它們。事實上，那時我就只有畫點速寫，但一切都不對勁，我稱之為「揮之不去的自然主義」。當時我不知道是什麼問題。攝影是起因；我當時已經開始拍照，我想走出來。我發現那是個陷阱，我想停下。

MG　1970 年代中期以來你一直專注於和攝影的某種搏鬥，對不對？你用攝影對抗攝影，就像玩柔道一樣。

DH　我對於圖像感興趣，而攝影是大多數人看待世界的方式——甚至包括世界的色彩（儘管攝影的色彩也是不太對勁）。因此，我對攝影進行了長期的觀察，親身參與其中，但是同時我一直在想攝影有什麼問題。

MG　我想大多數人會說照片就是事物樣貌的紀錄，但是你不認同這種看法。

Early Morning, Sainte-Maxime〈清晨，聖馬克西姆〉，1968 年

DH　我喜歡貢布里希（Ernst Gombrich）的《藝術的故事》（*The Story of Art*），曾在多年前讀過。最近我讀了他另一本書，《世界小史》（*A Little History of the World*），也很喜歡。但是他「征服現實」那一章的言論有些天真。他暗示歐洲的畫家們征服了我們觀看世界的方式，但是，我認為我們觀看世界的方式正是問題所在。我認為攝影與相機對我們有很深的影響，但是也給我們帶來了傷害。

MG　什麼意思呢？

DH　它讓我們都用相當無趣的方式進行觀看。2002 年早上 8 點，我和盧西安・弗洛伊德、奧爾貝克（Frank Auerbach）、策展人戈爾丁（John Golding）一道去泰特現代美術館（Tate Modern）看「馬蒂斯／畢卡索」展覽，那是場令人驚嘆的出色展覽。出來時，我注意到牆上掛著四張巨幅攝影──泰特最近購入的。盧西安與弗蘭克直接無視這些照片。因為從房間對面無法看得清楚，於是我就走上前去看了看，心想：哈，畢卡索與馬蒂斯讓世界顯得令人難以置信地興奮；攝影卻讓它看起來非常非常無聊。然而，如今現代主義試圖擺脫的一切正在回歸。我們生活的時代，大量非藝術的圖像被製作出來，它們宣揚的東西很可疑，而它們宣稱自己就是現實。

MG　但是，為什麼攝影不能算是世界的再現呢？

DH 人們認為攝影是終極現實，但它不是，相機是以幾何的方式進行觀看的，人眼則不然。我們的觀看方式帶有幾何性，但同時也有情緒。倘若我在看那邊牆上布拉姆斯的照片，那麼這一刻它會變得比門還大。因此，以幾何方式衡量世界不是那麼正確。

MG 你的意思是觀者的主觀意識會影響眼睛所見？

DH 是的。此刻，我看著你的臉的時候，它在我的視覺裡顯得很大，因為我集中關注著你而不是別的。但是如果我移動目光，往那邊看，那麼你的臉就會變小了。不是嗎？眼睛不是思維的一部分嗎？你看埃及的畫，法老比任何其他人都大三倍。考古學家測量過法老木乃伊的長度，得出結論說它並不比普通公民大。但事實上，在埃及人的觀點裡，他就是比較大。埃及人的畫在某種程度上是真實的，但卻不是幾何的。

MG 盲人做的人體模型中，對他們而言重要的東西會變得比較突出，例如臉和手。

DH 畢卡索去那不勒斯看雕塑「法爾內塞公牛」（*Farnese Bull*）時注意到，人物的手因為手部動作的關係，看起來真的比真實的要大一些。畢卡索曾將芭蕾舞者的雙手畫得很巨大，舞者們卻顯得極為優雅，她們看起來很輕盈。他知道當舞者們那樣跳舞時，觀者會注意手，因此，手看起來一定會變大。

4

描繪的問題

如今回頭看，1970 年代中期的危機是霍克尼職業生涯的巨大轉捩點。他很早就獲得了極大的成功，寓居巴黎時，他才三十五、六歲，已經聲名赫赫，足可媲美任何在世的藝術家。自那以來，他的作品就充滿了變化，可以說自從不做普普藝術家之後，他搖身一變，成為沒有任何固定風格的藝術家。在過去的四十多年裡，他有時依然會創作一些偏自然主義的肖像、靜物畫和風景。但是，他同時也以高度個性化的方式探索立體主義，還用變化多端的非自然主義風格做了一些歌劇設計。

DH 我做戲劇是為了讓自己充滿活力。1975 年，我根據荷加斯（William Hogarth）的版畫畫了一幅油畫，命名為〈科比（仿荷加斯）有用的知識〉。那是我用反透視法畫的第一幅畫。反透視使創作主權回到藝術家手上，它是動態的，因為物體的兩個面你都可以看到。我在格林德本（Glyndebourne）為歌劇〈浪子的歷程〉（*The Rake's Progress*）的設計進行研究時，發現了荷加斯的版畫，它原意是要諷刺如果不懂透視法會犯什麼錯誤。但是，在我看來，這是突破我關於自然主義的舊態度的方式。在那之後，我在劇場絮絮實實做了三年，這對我而言是一種解放。不再做舞台設計之後，我開始玩相機，我用拍立得來作畫。它們回答了一個問題：如何用小圖

Kerby (After Hogarth) Useful Knowledge
〈科比（仿荷加斯）有用的知識〉，1975 年

Walking in the Zen Garden at the Ryoanji Temple, Kyoto, Feb. 1983
〈1983 年 2 月漫步京都龍安寺禪園〉，1983 年

像畫出大風景？

MG 諷刺的是，對於攝影的質問卻讓你變成了利用相機的藝術家。

DH 我認為我要仔細研究一下人們所謂的這種「繪畫的替代物」。我開始從各種視角看攝影。大家都說相機的透視是正確的，但我的實驗證明，當兩、三張照片放在一起的時候，透視就變了。我在日本做了第一張透視實驗，在那裡拍攝了〈1983 年 2 月漫步京都龍安寺禪園〉。我轉來轉去，最後整個畫面拼成了長方形，然而，那個禪園通常都被拍成三角形構圖。

MG 你的意思是，在線性透視裡線條會向後退。

DH 是的，但原本的空間的確是長方形的。那時我非常興奮，我覺得自己做出了一幅不採用西方透視法的照片。我即便去過中國，但一直不太懂中國藝術，我在做這幅作品時，愛上了中國的捲軸。

MG 事實上，你在 1960 年代初的創作，並沒有傳統向紙盒內看入般的單點透視，而是常常將兩個物品放在一起。比方說，一棵棕櫚樹和一棟建築，它們之間創造出了一些空間。或者，你會將人物放在平面的背景上或很淺的空間裡，就像舞台一樣。

DH 我早期的畫很多都是等角的：也就是說，缺乏單一的消點。我一直覺得這樣更好。這是一種直覺，但是我很清楚地知道，等角透視是日本式和中國式的。那時候我還認為遠東的繪畫都是千篇一律，不懂的人就會那麼想。不過，對於他們的透視法我一直頗感興趣。

MG 多數人叫做「透視」的那個東西，確切的說是「線性透視」，據說是 15 世紀初布魯內萊斯基（Filippo Brunelleschi）在佛羅倫斯發明的？

DH 線性透視是一種光學法則，因此他不可能「發明」線性透視。波以耳定律（Boyle's law）不是波以耳發明的，他是描述了某種已經存在的東西。科學法則不是發明的，是發現的。

MG 但是在你看來，它是科學法則，不是藝術法則嗎？

DH 我說過，西方人的最大錯誤是引入了外部消點，以及內燃機。

MG 外部消點為什麼是錯誤？

DH 它把觀者推開了。幾年前我去看皇家藝術學院的魯伊斯達爾（Jacob van Ruisdael）展，心想：天哪，我根本就沒有置身風景之中。

Grand Pyramid at Giza with Broken Head from Thebes
〈底比斯的斷頭與吉薩大金字塔〉，1963 年

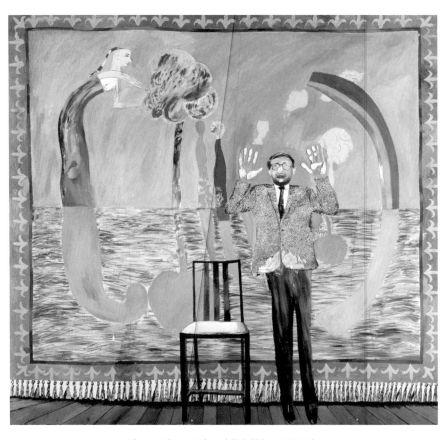

Play within a Play〈戲中戲〉，1963 年

MG 　你的意思是說，以單點透視建構的畫中觀眾自動地處於畫外？因為是從一個固定的點畫的，觀者就這麼地被固定了？

DH 　動彈不得。

MG 　因此沒有所謂的「正確的」透視。

DH 　沒有，當然沒有。

通過改變地點及創作方式，1970 年代中期的危機解決了。在霍克尼一生中，這種事情發生過不止一次。

DH 　從 1973 年至 1975 年，我在巴黎住了兩年，那時的左岸生活依然很便宜。我在一個大房間裡工作，外面有兩個小臥室。我可以步行去咖啡館，那裡總有認識的人。我喜歡人，但是因為我住在市中心，會有人一直跑來找我聊天，他們往往中午過後就來，到午夜還不肯走。那時，我就意識到自己不能在那裡工作了。我一天之內決定離開，第二天就收拾好了行李。

霍克尼既愛交朋友又愛離群索居，他天生善於交流，樂於交談，言談魅力四射。除了他作品的力量與淺顯性外，這是他在職業生涯中很早就活躍於大眾領域中的原因之一。1960 年代末他已成為明星，大名遠播到藝術世界之外。他的地位很模糊，他一度稱之為「聲望的詛咒」。他需要時間安靜，需要思考和畫畫的空間。他的解決

辦法是在身邊弄出了一個小團隊。有些畫家是孑然一身的，工作室裡頭沒有別人，只有藝術家和創作。但是，霍克尼的做法更像是文藝復興或巴洛克大師及助手的模式。習慣上，他說「我們」和說「我」一樣多：「我們看到」，或者「我們決定」，或者「我們發現」了什麼。但是從地理上看，他的宗旨是離群索居。

二十多年裡，洛杉磯是他主要的居住地。當然，洛杉磯不是獨處聖地，不過卻是個好地方，因為霍克尼的確消隱其中。在這麼多電影明星身邊，英國的藝術明星成了小人物。但是，在 1990 年代末，他在加州的時間變少了，慢慢地，他在倫敦變得更加引人注目。「我離開加州的原因之一是某位非常非常親密的朋友去世了，也就是說，我每天可以見到的某個人去世了。他死的時候，我極度失落。因此，我突然說：『我要去倫敦。』我發現自己待在英國的時間越來越長，並發現自己在倫敦畫水彩。」直覺地，霍克尼無疑是又一次在尋找某種新的東西、新的空間、新的創作方式。2003 年，他展出了一系列水彩肖像，畫的是很多英國朋友。這個計劃多少有些挑戰，因為在這種媒介中，藝術家若是做兩層或三層以上的渲染就會變得混濁黯淡。這使得肖像中常見的那種觀察和修改方式變得非常困難。

DH　我用水彩是因為希望由我的手帶出一種流動感，一定程度上是因為我學到的中國繪畫精神。他們說繪畫需要三樣東西：手、眼、心。只有兩個是不行的，好的眼力和心是不夠的，好的手與眼力也是不夠的。我覺得這個觀念非常非常好，因此我開始畫水彩畫，之前我不是那麼主動用水彩。

Lauren, Dawn, Simon and Matthew Hockney
〈勞倫、多恩、西蒙與馬太・霍克尼〉，2003 年

5
更大更大的畫

我第二次去布理林頓是 2007 年 4 月 6 日，耶穌受難日那一天。這一次，在唐開斯特轉車的時候我發現自己並非獨自一人。前往斯卡伯勒（Scarborough）的兩節車廂列車上，我遇到了藝術世界代表團：皇家藝術學院的羅森塔爾（Norman Rosenthal）和他的妻子——普拉杜美術館（Museo del Prado）的馬奎斯（Manuela Beatriz Mena Marques），還有他們的兩個女兒，以及霍克尼在倫敦的畫商猶大（David Juda）及妻子。我們都是去看霍克尼近作的，顯然這幅畫很大。當年在柏林敦館（Burlington House）皇家藝術學院最大的畫廊中舉辦的夏季展覽上，這幅畫掛在走道盡頭的那面牆上。霍克尼與尚皮耶在布理林頓車站接到了我們，尚皮耶看上去筋疲力盡，畫家自己卻極為高興。兩個人都長出了鬍子。霍克尼異乎尋常地鬚髮蓬亂，戴著帽子，有點像塞尚。

這幅畫太大了，沒有辦法在霍克尼家閣樓上的畫室裡展覽，於是在布理林頓非主要道路旁某工業區的一個倉庫裡展出了幾天。與這件巨大的藝術作品共享這個毫無特色的空間的，是幾輛停在那裡的汽車，一位本地朋友兼親戚來這裡看了一眼，他的牧羊犬四處遊蕩，使得整個場景有了一種明顯的鄉村味道。

這幅畫佔據了整整一面牆。它由五十張小一點的畫布構成，加起來有四十英尺寬，十五英尺高。主題依然是可稱之為「普級英國鄉村」的主題：小小的樹林，後面的背景處還有一個小樹林，前景中有棵大一點的英國梧桐，縱橫的枝岔在你頭頂伸展。右邊是一幢房

子，左邊一條彎彎的路伸向遠方。前景中盛開著一些水仙。離畫比較近的時候，很像是站在一棵真正的樹下。普通尺寸的畫和這種尺寸的畫之間的區別不僅僅是大小的問題：一般尺寸的繪畫能一次盡覽全貌；這麼大的圖讓人只得抬頭觀看。

這幅畫中包含傳統透視構成的元素。一邊有一幢房子，另一邊是蜿蜒的路，但事實上，是樹的結構創造出了畫面的空間。主要構成元素是網狀的光禿禿枝岔，在兩邊的上方構造出拱形。它很複雜，複雜得就像人體血管的結構，是一個有機體系，無法輕易簡化成歐幾里得幾何學的直線和銳角。抬頭凝視著這幅畫，你會迷失在它的多樣性之間，但是，這種感覺卻是令人愉悅的。這是霍克尼喜歡的「自然之無限」（the infinity of nature）的對應。而觀眾，正置身於這種無限之中。

DH 它不是虛幻的東西。這幅畫不會讓你想：「我想走進畫裡。」你的思想已經置身於畫中了。被這幅畫吞沒，是我希望人們體驗這幅畫的方式。它是一幅巨大的畫作，很少有別的畫作可以這麼大。

MG 雖然這麼大，但是近距離看，你會看到這幅畫是由迅速、自由、書法般的筆觸構成的。

DH 我腦中有種反攝影的東西，還有中國畫和畢卡索晚期的作品，意思是說，作畫筆觸歷歷可見，是用手臂大膽地畫出來的。
站在前面的觀眾會直覺地產生共鳴。我很清楚，照片沒有這種魅力；照片不能以這樣的方式向你展示空間。

Bigger Trees Near Warter〈沃特附近較大的樹〉，2007 年

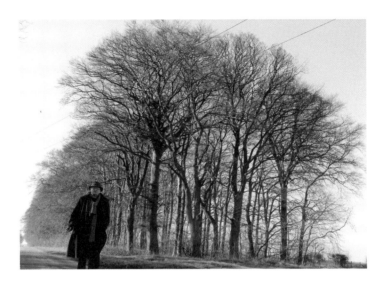

與沃特附近較大的樹合影，2008 年 2 月

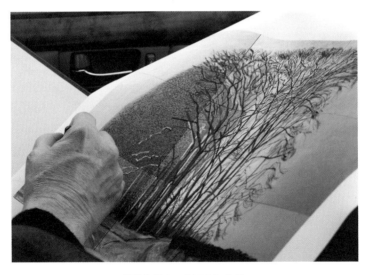

草稿作畫中，2008 年 3 月

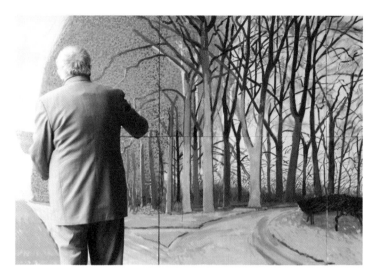

〈沃特附近較大的樹〉六畫布版本作畫現場，2008 年冬

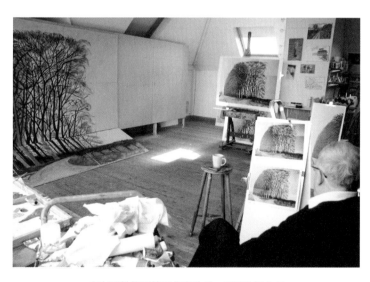

在布理林頓閣樓工作室沈思，2008 年 3 月

照片看的是表面，而不是空間，空間比表面還要神祕。我希望這幅畫給觀者一種臨場感。

MG　這作品是怎麼開始的？

DH　我已經畫了不少幅由六張畫布構成的畫了。畫完之後，我們進行複製，共做了九幅由六張畫布組成的畫。在洛杉磯我把它們用三行三列的排列方式掛在我的床頭，我看到了五十四張畫布構成的圖像。隨後我想到，可以做一張這麼大尺寸的畫，就用一樣的方式就可以了。數位攝影能幫助我旁觀自己手頭正在做的作品。之後，我想：天哪！這會是一幅巨畫，掛在柏林敦館大畫廊那個大展廳的牆上會很好！這可以為夏季展覽做出引人注目的風景來，頗具挑戰性，我想到可以用數位攝影幫忙。因此我問皇家藝術學院是不是可以讓我用那面牆，而他們答應了。

　　1月時我曾畫過三幅該主題的畫作。從洛杉磯回來後，最初的兩天我時不時就去那裡坐上三個小時，看那些樹枝。我幾乎是躺著的，以便仰視。之後我開始畫草稿，不是鉅細靡遺的那種，因為我要做的不是把草稿放大而已。草稿是為了幫助我安排每一張畫布要放在構圖中什麼地方。這幅畫本身應該是要一氣呵成，一旦開始，就要繼續畫下去，直到完成為止。這需要很多很完善的事先規劃，不過我們進行得很順利。最後期限不是夏季展覽，而是春臨人間的時候，因為我畫的是冬天的樹林，但是，夏天那兒就是密密簇簇的樹葉了，那樣就看不到

樹枝、就不那麼有意思了。我喜歡冬天的樹，它們太妙了。畫這些樹的問題在於白日不是那麼長，12 月和 1 月裡，每天有六個小時光照就算好運了。

　　直到霍克尼為止，風景畫關注的議題往往是在哪裡（室內還是室外）作畫的問題，其中也包括霍克尼。與大多數繪畫主題如人物臉部和身體、靜物、室內景不同的是，風景顯然不能在舒適方便的畫室裡觀看，唯一的例外是窗外的風景。17 世紀以來（如果不是更早的話），畫家們就在戶外、他們的作畫對象——大自然中工作了。當然，對於 18 世紀晚期及 19 世紀初期的柯羅（Jean-Baptiste-Camille Corot）等風景畫家而言，這很稀鬆平常。但是，這種方式只用於創作速寫或小型畫。巴黎沙龍與倫敦皇家藝術學院展覽中通常會展出的那種大型作品太大了，沒有辦法在戶外畫，難度過高。然而，包括康斯坦伯與莫內（後者宣稱 1866 年左右他請人挖了一條溝，把〈花園中的女人〉放在裡面，然後將畫布上升或下降，以便在畫布的不同部位進行創作）在內的幾位 19 世紀藝術家卻深受吸引，在戶外創作大型畫作。

　　單單運送未乾的油畫就是一個難以克服的現實問題。在戶外進行創作時，霍克尼通常的步驟是用一輛輕型貨車裝載顏料和原材料，開車到工作的地點，這聽起來容易，執行起來其實有難度。除了一些準備之外，還要訂製一個能存放五十幅畫布的架子。但是，對於霍克尼而言，在戶外畫大型油畫最困難的部分（對莫內而言亦如此）在於，沒辦法在作畫的當下同時觀察整幅畫。電腦科技和數位攝影提供了解決辦法。他一次在一張畫布上進行創作，同時由尚皮耶邊拍照邊印出，這樣他就可以一直同步比較了。

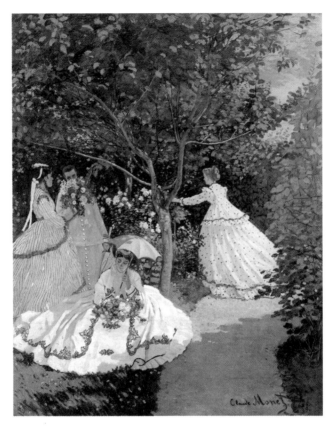

Femmes au Jardin〈花園中的女人〉，莫內，約 1866 年

DH 我利用電腦和數位攝影的即時性，把長方形的畫面組裝起來，好讓我一次看到整體，這樣我就能確實看到正在發生的一切。新技術使得我們可以做各種各樣的事情，但是，我不認為有人會想到電腦能輔助傳統繪畫。電腦是一種極好的工具，但要善用它卻需要想像力。若是沒有電腦，我無法畫這幅畫，除了將速寫放大之外別無他法。

MG 那樣一來，就沒有臨場感了。

DH 是啊，那樣的話你在畫油畫時，就不是對面前的東西作出反應。

這幅畫後來被命名為〈沃特附近較大的樹〉。它或許是藝術史上最大的純風景畫，並且一定是全程在戶外畫的、最大的畫了。就這樣，它帶來了一種嶄新的視覺體驗。夏季展覽結束後，霍克尼一度將掛畫的畫廊變成了某種裝置。與原作難分彼此的高品質 1：1 複製品掛在其他牆面上，營造出環繞的效果。觀者被樹包圍了，置身於油畫樹林之中。

霍克尼與朋友們在展覽現場看〈沃特附近較大的樹〉，
倫敦皇家藝術學院 2007 年夏季展覽。

6

更大更大的畫室

　　在布理林頓工業區租的倉庫，一片荒涼、毫無特色，這讓霍克尼產生了一個念頭。第二年，也就是 2008 年年初，他搬進了該區的新畫室。那是一棟舊工廠大樓，比展覽〈沃特附近較大的樹〉的地方要大得多。3 月初他搬進那裡後不久，我們展開了談話。

　　DH　我剛在布理林頓租了一個很大很大的倉庫，這是我用過的最大的畫室。簽完五年租約之後，我覺得年輕了二十歲。我不再覺得虛弱，感到精力充沛。有時我會崩潰，躺在床上整整三天。往往是連睡三天，否則要我乾躺在床上什麼都不做是不可能的。我很期待在那裡作畫，因為我覺得在更大的空間裡，無論對我還是我的創作而言都將意義非凡。

　　藝術家的畫室各自不同，有的小有的大，有的凌亂有的整潔。霍克尼位於布理林頓海濱附近住宅閣樓上的舊畫室相當袖珍，卻極其井井有條，他在倫敦的小畫室和在洛杉磯大得多的畫室也是這樣。有些畫家，特別是卡索夫（Leon Kassoff）、奧爾貝克、盧西安・弗洛伊德及已逝的法蘭西斯・培根，喜歡在某種顏料洞穴中工作──濺滿顏料，結著顏料塊的小房間。相反地，霍克尼的工作場所的典型特點是：乾淨的畫筆放在罐子裡，顏料擺在寬寬的磁碟中，地上幾乎找不到一塊顏料污跡。這一切都告訴我們他的作畫特色，

The Atelier〈畫室〉，2009 年 7 月 29 日

霍克尼在布理林頓的畫室調色，2008 年 3 月

對他而言，油畫那種厚重黏軟的實體感沒那麼重要。厚塗法不是他的風格，但大膽寬闊的作畫肌理及強化的色彩卻是。因此，霍克尼調色板上擺出來的色彩常常是清晰強烈的，有些畫筆長得驚人。「我可以用掃把的柄作畫。」霍克尼解釋說。不過，他的畫筆是 XL 牌畫筆製造商供貨的。

這個新畫室在某些方面與其他畫室相似，安靜，井井有條，而且還大得驚人。事實上，它是我所見過的最大的畫家工作室（雕塑家工作室是另一回事，雕塑可算是輕工業了）。這更像是個攝影棚，像教堂或劇場那麼大的一個龐大的白色空間，每一寸都洋溢著上方天頂射下來均勻的光線。即便在陰沈的日子，穿過通向畫室的大門之後，就像是踏入了加州。

MG　工作場所會影響你的創作模式和作品嗎？

DH　是的，一直都會，不管那是什麼樣的場所。我們得到這個工作室時，它很快就對我產生了深刻的影響。在家裡樓上的那個工作室裡，左邊的畫總是比右邊的更鮮豔一些，因為所有的光線都來自窗戶。在這個工作室裡，到處都很明亮，特別是在白天。因此，很容易替它拍出好照片。如果窗戶不是在頂上而是在牆上，那光線就截然不同了，這個工作室的一大優勢就是空間中的均勻光線。

工業區工作室長長的四壁上，一次可以容納好幾張巨畫。〈沃特附近較大的樹〉可以輕鬆放下，還有足夠的空間再放一幅宏大的畫作。但是，霍克尼有新的目標：2012 年，將會在皇家藝術學院舉辦他的風景畫展。這是他現在的目標，一切都以此為核心運行。

DH　皇家藝術學院提供我們這些大展廳。那些牆面呼喚著偉大的巨型畫作。它們為此而生，在這裡我們也可以把它們做得那麼好。

MG　這樣說來，你總是會以展覽地點來考慮畫作的規模嗎？

DH　嗯，一向是這樣。1950 年代，羅斯科在紐約西德尼・詹尼斯畫廊（Sidney Janis Gallery）展出作品的時候，作品從地面到天花板，覆蓋了一半的牆面。去那

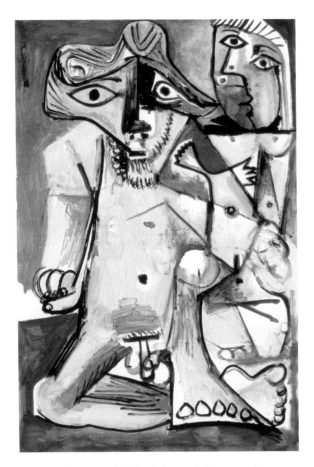

Nude Man and Woman〈裸體男女〉，畢卡索，1971 年 8 月 18 日

兒看畫的時候你會被紅色主宰。但是，你在泰特現代美
術館的羅斯科展廳就不會那樣了，因為那裡的畫廊更寬
敞、更高一些。

MG　但是，製做大型作品除了能到大畫廊展覽之外，一定還有別的原因吧。

DH　或許，如今若是想用繪畫來做一些宏大的宣言，就必須畫很大。就算是我，這尺寸也有點令人難以招架了。以太大的規模作畫非常困難，但我也完成了。在這樣的年紀，我永遠也不會想到自己能有這樣的野心。我似乎比十多年前六十歲的時候更精力充沛。中國人有句關於藝術的名言：「繪畫是老年人的藝術」，意思是人變老的時候，生活、繪畫、看世界的經驗都在累積，我非常喜歡這樣的觀念。

MG　你認為畫家在晚年的時候能進入晚期風格嗎？

DH　畢卡索晚年的很多作品就是關於老年人的。我們在巴登巴登（Baden-Baden）看過一幅很棒的畫，是某種老年人自畫像，但畫面看起來卻是一個嬰兒被一個女人領著。他的生殖器碰到地板，腿很虛弱，女人像母親一樣在教他走路，老人就像小孩子一樣需要別人幫忙。我記得那個肚臍眼的畫法，畫筆扭轉在肚臍眼周圍做出了小小的筆痕，讓它變得更加柔和，效果驚人。你覺得這個人老了，但是又覺得皮膚柔軟彷彿嬰兒，有那麼多的層次。我想只有老年人才能體會這些細節。

7
看得更清楚

畢卡索晚年的傳記作者兼密友理查森（John Richardson）跟我說過一個故事：

攝影師盧西安・克萊格（Lucien Clergue）和畢卡索很熟。有一天他對我說：「知道嗎，畢卡索救過我的命。」我很驚訝，他說：「是在阿爾勒（Arles）的一次鬥牛後。」克萊格說，當時自己感覺無恙，雖然體重輕了一點，但沒什麼異狀。突然畢卡索對他說：「你馬上去醫院吧。」克萊格問：「為什麼呀？」畢卡索說：「你問題大了。」克萊格覺得奇怪，但是畢卡索的妻子賈桂林（Jacqueline Roque）說：「若他這樣說，你最好照做。」所以他就去了，結果醫生直接把他送進了手術室，說他得了一種極罕見的致命腹膜炎，糟糕的是它不會讓人感到疼痛，直接就要人命。畢卡索常說：「我是預言家。」

我把這個故事轉述給霍克尼聽，他極認同這個結論。

DH　畢卡索就是預言家。他一定看出了什麼，最可能是從克萊格臉上。畢卡索看過的臉一定比別人都多，而且他看臉的方式與攝影師不同。他可能在想，怎麼畫這張臉呢？大多數人不會花太長的時間看一張臉，常把眼光挪開。但是，肖像畫家就會竭盡所能觀察臉部。林布

Artist and Model〈藝術家與模特兒〉，1973~1974 年

Winter Tunnel with Snow, March〈3月隧道冬雪〉作畫現場，2006 年

蘭（Rembrandt van Rijn）對於臉部的重視前無古人，後無來者，他比別人看到更多的東西，那就是畫家的眼、還有心。

MG 你有一種動機在不斷回歸，那就是對於觀看行為的絕對享受。

DH 喔，是的！總想再多看到那麼一點東西。有一次我開車載某人來這裡，在路上，我問他這條路是什麼顏色的，他回答不出來。但十分鐘後，我再問一次，他就開始告訴我他的觀察。後來他說：「我從未想過路是什麼顏色的。」坦白地說，除非有人問你這個問題，否則誰會注意路的顏色。我們得問問自己這樣的問題，多多

看一看。畫圖能讓人更清楚的看見事物，並且不斷深入。圖像以心理的方式穿過你的身體，進入你的大腦，進入你的記憶，留在那裡，再由雙手進行傳播。1995 年芝加哥藝術學院舉辦了一場很棒的莫內展，共一百萬人次去看。藝術學院收藏有四十六幅莫內作品，他們常常把這些作品借給其他展覽，因此很多博物館都欠他們人情。這次展覽他們蒐集到了約一百五十幅莫內的作品。一個周日早上我去看，很棒，出來的時候，我開始比平時更注意地看密西根大街的灌木叢，因為莫內以這樣的關注程度看周圍的環境，他讓你看到更多的東西。梵谷也是這樣，他讓你更熱切地看周圍的世界，我享受這樣看世界。

MG　你想說的是，視覺藝術的目的之一，是教人如何觀看？

DH　觀看是我所熱愛的。繪畫會影響繪畫，但是，繪畫也讓我們看到本來看不到的東西。

MG　從生物學角度看，視覺感官有其實用性：你一眼就能看到可以吃的東西，避開可能吃掉你的動物。但是，藝術為了不實用的觀察而觀察——為了享受而觀察。

DH　我總是能從觀看中獲得極大的愉悅。小時候，一到了能自己坐公車的年紀，我就常常直接跑到公車的上層去，那時候雙層公車是藍色的，而且總在冒煙——我

沒有被擊退——我會直接走到最前面，這樣就能看到更多的東西了。若是搭汽車，基於同樣的原因，我偏好坐前座，這讓我很開心。很早我就意識到不是每個人都能獲得這樣的快樂。事實上，我慢慢地覺得大多數人使用眼睛的方式都是匆匆掃視，只要走路不會摔倒就好，其他都無所謂。「看」是一種非常積極的行為，必須刻意去做。「聽」也一樣。若是專心傾聽音樂，你就會聽到更多的東西。如果編曲有很多細節，就會讓人專心傾聽。這就是為什麼，例如德利勃（Leon Delibes）的芭蕾樂曲很好聽，但你卻不願意常聽，因為有點太單純了。

MG　說到視覺愉悅，梵谷和高更感興趣的那種愉悅幾乎是一種性愉悅。在寫到觀看之樂時，梵谷用了一個詞，這個詞在法語裡是「性高潮」的意思。

DH　前幾天我看到人家玩電腦遊戲，那種打打殺殺的遊戲。我看了一會兒，得出結論，認為它跟真實生活截然不同。現實中，如果你覺得周圍有帶槍的敵人，雙眼就會高度活躍，觀察一切動作，周邊視覺會敏銳得令人難以置信。在越南的美國大兵會說「眼交」（eye-fucks）。他們知道在行動的時候眼睛必須專注，看看這裡那裡哪片小葉子是不是在微微抖動，要盡可能多看，那可能是他們一生中唯一如此專注地看東西的時刻了。我喜歡「眼交」這個詞，說明眼睛正在獲得極度的享受。

霍克尼是個求知慾和好奇心如飢似渴的人。歷史人文方面的書

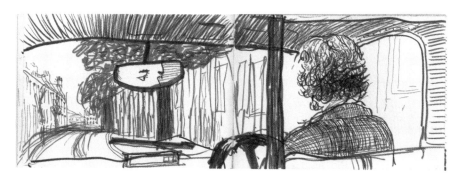

London July 15th, 2002〈2002 年 7 月 15 日倫敦〉，2002 年

籍少有他沒看過的──或者不是他正準備要看的。但是，就算在讀
小說或詩歌的時候，他很多快樂似乎也是視覺性的。他講了一個關
於自己早年鑽研文學的故事。

> **DH** 很久以前我讀過普魯斯特，可是很多東西都看不
> 懂。我記得自己不得不四處尋找蘆筍──那是 1959 年，
> 在布拉福，我從未見過蘆筍。不過，還有一件事我印象
> 深刻，一些段落極富視覺性，有兩、三頁留在了我的腦
> 海裡，寫的是窗簾的飄動，那微微搖擺的方式，說明海
> 上起了波浪。描繪一直一直進行著，微小的東西變得如
> 此生動。

　那正是霍克尼圖畫中可能出現的那種小小的細節，特別是他開始
在 iPhone 上畫的那種。

8
在手機和電腦裡作畫

　　從牛津街轉到代靈街時，我看到霍克尼正站在人行道上抽煙。在這個生機勃勃的春日，他穿上了灰色的西裝，戴著紅色領帶。2009 年 4 月 21 日，我們約好在下午 3：30 見面，一起去倫敦安內莉‧猶大畫廊（Annely Juda）看他的版畫近作展。開始之前，他從口袋裡拿出了一個小玩意：一台 iPhone。我不是那種早早就能適應新技術的人，這是我見過的第二台 iPhone。一個朋友給我看過她的，可以放一池虛擬金魚，觸摸時會有反應。霍克尼也有安裝金魚遊戲，還有一個虛擬電動刮鬍刀，他開心地給自己剃了剃鬍子，手機發出「滋滋滋」的聲音。隨後他還喝了一杯電子啤酒——這是另一個 app，手機裡的啤酒會慢慢地咕嘟咕嘟變少。顯然他被新玩具逗得很樂。不過，最令他興奮的不是虛擬刮鬍刀，也不是虛擬啤酒，而是他知道自己手中的是一種嶄新的藝術媒介。

> **DH**　我幾乎不用它打電話，只發簡訊，因為我耳朵越來越聾了。每天我都畫花送朋友，這樣他們每天早上都能收到鮮花，而且我的花不會凋謝。我不但可以像在速寫本裡那樣畫畫，還可以把畫同時發給十五、二十個人。這樣他們醒來的時候就會說：「快來看看大衛今天又畫了什麼。」

他給我看他用 iPhone 畫的花，那是一叢插在花瓶裡的迷人淡紫色玫瑰。此後，我們繼續看展覽，最後還互換了手機號碼，這又是一件新鮮事。自那之後，我和霍克尼的交流就常常借助他偏愛的簡訊。一個月後，我有了自己的 iPhone，是我自己要的，當作生日禮物，我承認是因為霍克尼的緣故（不過我沒有安裝那些搞笑的app）。

5 月的第二個週末，我和太太去約克郡參加在科克斯沃德（Coxwold）的項狄府（Shandy Hall）舉辦的開幕展覽、宴會和講座。次日我們開車去布理林頓吃午餐，邀請是由簡訊發出的。不過，臨時可能會出現問題：「山楂若是開花，我就要去畫速寫或油畫了。我要出去查看一下。晚些時候向你報告結果。」結果如期而至：「我想這裡還要一個星期山楂才會開花。」

也因此，我們駕車北行時特別留意山楂樹。從我們的住所劍橋沿著 A1 公路一直開到蘇格蘭之角（Scotch Corner），山楂都在盛開；再往南，路邊是一叢叢起伏的山楂樹叢。然而，向東開到布理林頓，不出所料，山楂真的變得零零落落，接著就越來越看不到了。霍克尼打開自家大門，穿著優雅的條紋西裝，上面有一些不小心濺到的顏料，還有幾條活潑的狗陪著他，犬吠聲聲。他向我們展示用電腦畫畫的新技巧，他鎮定而緊張地坐在那裡，就像是起跑線上的賽跑選手，正要準備開始比賽，等尚皮耶開啟程式。展示結束後，我們在工作室裡用餐，尚皮耶拿來了炸魚加炸薯條，外加一桶馬鈴薯泥，這個法國人很努力的弄出了一些英國家鄉味。和香煙一樣，iPhone 似乎是霍克尼的必備裝備。尚皮耶也有一個，他拿來幫大家拍照。

看到我也加入了 iPhone 一族，霍克尼就說要把我加入接收

iPhone 小畫的名單中。自那以後，它們便紛至杳來。有時一天會有好幾幅，創造力噴湧而出，畫這些小畫的同時他還在畫一系列野心勃勃的油畫。

它們令人耳目一新且微妙，充滿創造力。和〈沃特附近較大的樹〉這樣的宏大油畫不同，它們很小，比明信片還小，只從一、兩英尺的距離外觀看。有些是草草而就的線條畫，用了纖細的金屬絲般的線條；有的焦點柔和，就像是水彩或廣告顏料。可以看出他有條不紊地嘗試著這種新東西的各種可能性，不僅有色彩和色調，還有各種各樣的虛擬線條和渲染。霍克尼畫在自己 iPhone 上的東西或多或少就是他一直在畫的東西：小型風景、花卉、內景。換言之，是他面前的東西，就像是布拉福文理學校數學教室窗台上的仙人掌。我的確收到過一幅花盆中的小仙人掌球，還有很多花。霍克尼的伴侶約翰每天會買來不同的花束，霍克尼會把它們畫下來：玫瑰，百合……。另一種常見的主題是海灘上的日出。一年中，接近仲夏時分，太陽在天空中爬行的時候，這種主題會出現得更多。6 月快結束的時候，我們在電話裡作了一次長談：

DH　我必須承認，我花了很多時間研究，才弄懂 iPhone 裡的繪圖程式，明白如何弄出粗粗細細的線條、透明度，還有柔和的邊緣。去年 1 月我才正式開始在上面畫畫。不過，當時我就意識到它有絕妙的優勢，是令人驚嘆的虛擬工具。

MG　你到底是怎麼在螢幕上作畫的？它那麼小。

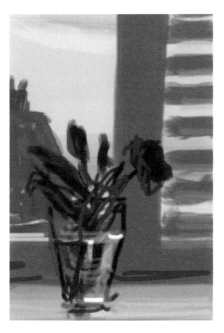

無題，2009 年 6 月 2 日，
第 2 號，iPhone 畫

無題，2009 年 6 月 13 日，
第 3 號，iPhone 畫

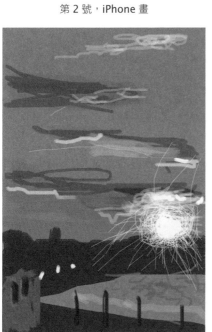

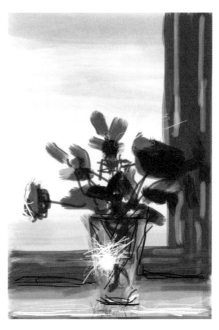

無題，2009 年 6 月 19 日，
第 4 號，iPhone 畫

無題，2009 年 6 月 8 日，
第 2 號，iPhone 畫

無題，2009 年 6 月 2 日，第 3 號，iPhone 畫

DH　我多數時候用大拇指畫。不能用指甲畫，感應不到。我用了一些拼貼技法；花了點時間熟練這些技巧，我樂意花點時間。花了三個月吧？我就是忍不住想試試，到我這個歲數還能有新鮮事，讓人很興奮。

MG　它對你的作畫方式有影響嗎？看上去似乎有。

DH　iPhone 讓我變得大膽，我認為這很好。我看過它們在較大螢幕上放大的樣子，讓我十分興奮，因為色彩一點都沒有損失，而且看上去不是用手指畫的，似乎是手臂揮來揮去畫的。我想：嗯，這會對我的油畫有影響，我正思考要如何用最少的筆觸作畫。

　　燈光和藝術的相遇不是什麼新鮮事。18 世紀末，根茲伯勒（Gainsborough）在玻璃上畫了一些小風景，放到幻燈機裡面看。路易・達蓋爾（Louis Daguerre），銀版攝影的發明者，還發明了一種他稱之為「實景畫」（diorama）的視覺體驗，光線穿透巨大的半透明畫，展示出火、日落、火山噴發等戲劇性的自然現象，是電影的鼻祖。借助不同的方式，藝術成為光線發射器，還有中世紀的彩色玻璃和拜占庭的鑲嵌畫——前者是因為陽光穿過它，後者是因為它會反射光線。

　　然而，在 iPhone 上畫圖卻有點不同，它是私密的，握在藝術家手掌裡，用手指畫出來的。

　　這是數位速寫，自由且極為直接。或許是因為透過手機發送，這些畫看上去就像是一種視覺通訊或圖畫日記，有點像 1813 年康斯

坦伯給瑪利亞・比克內爾（Maria Bicknell）的田野中的樹和奶牛速寫。霍克尼每天的 iPhone 畫，會告訴收到的人一些東西：他在哪裡，在做什麼，有怎樣的感受。

DH　幾天前我剛好在想，也許可以把畫布放在床邊，這樣可以一醒來就畫些東西。但是，第一縷光線出來的時候，我就意識到屋裡有多暗了，我嘗試畫圖但幾乎看不到顏料。然而 iPhone 是有背光的，可以在黑暗裡作畫，甚至在太亮的環境下還看不太清楚呢。「光線」是很多 iPhone 畫的主題──光線從百葉窗進來，明亮的窗戶。很多黎明和瓶花是在床上畫的，因為我喜歡房間裡這個可愛的窗子，我把花放在窗台上，窗前的光線一直在變化。一年中這個時候太陽會在那扇窗外升起，我讓窗簾一直開著，這樣我就會在日出時醒來。現在，太陽早上 4：20 左右升起，前一個小時就天亮了。如果周圍有一些雲，就可以看見戲劇性的景象──赤色的雲，下方的光。

新技術對霍克尼而言是一種興奮劑。之前發生過，之後再次發生，兩年裡類似的事件發生了兩次。不會有很多人想用 iPhone 作為繪畫媒材。但是，他採用匪夷所思的新媒介已經不是第一次了。1980 年代，他用影印機，隨後又用傳真機──人們會認為，這些設備更適合出現在辦公室裡，而不是藝術家的工作室。然而，霍克尼把這兩種設備都拿來後製照片、成為藝術展示的一部分。

在手機和電腦裡作畫

Breakfast with Stanley in Malibu,Aug 23 1989
〈與斯坦利在馬利布吃早餐，1989 年 8 月 23 日〉，1989 年

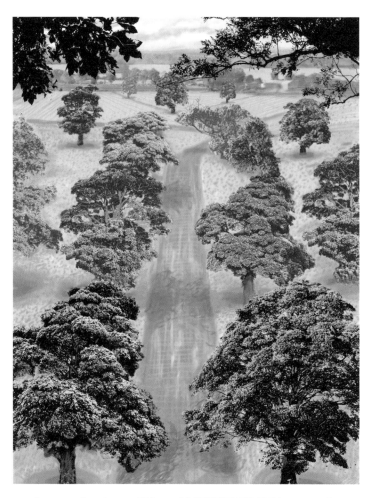

Summer Road near Kilham〈基勒姆附近夏日的路〉，2008 年

當最早的繪圖軟體被開發出來時，霍克尼馬上就嘗試了，結果卻喜憂參半，因為他發現畫一條線以及這條線在螢幕上出現之間，隔著令人心煩意亂的延遲，那時是 1987 年。1991 年，他用麥金塔電腦做實驗，又是一次搏鬥，這次是因為他在螢幕上看到的顏色和列印出來的顏色之間有令人費解的色差。

如今，電腦技術終於跟上他的需求——他第一次給我看他的 iPhone 那天，我去看的展覽裡的照片也是這樣。照片和手繪的雜糅混亂，有的像是油畫風景，有的像是照片拼貼，有的像是兩者別出心裁的合成。有一個畫廊裡滿是用電腦畫的肖像，描繪了布理林頓的霍克尼圈子：他姐姐瑪格麗特和兄弟保羅——兩個人都在看自己的 iPhone，尚皮耶穿著無尾禮服、約翰，還有其他幾個朋友和夥伴。

DH 這些都是寫生，多數花了約八個小時。Photoshop 是個很棒的軟體，你在電腦上畫畫，不必看手，看著螢幕畫就可以。隨後列印出來，看看是什麼樣子、顏色如何。因此，印表機才是顏料。用這種媒介意味著有些東西的缺失——肌理——但你會有很大的收穫。之後我發現這對於肖像而言是個好媒材，我獲得了改動的自由，這一點電腦可以做得非常好。用這個你就可以把東西挪來挪去，把它們弄大弄小。尤其是黑色，這和顏料不同，印表機的黑色黑的不得了。

MG 你為什麼要用這麼多不同的手段和媒介做藝術呢？

DH　喜歡繪圖和實驗筆觸的人都會喜歡探索新媒材。不是說我受不了新技術的誘惑，只是一切視覺的東西都吸引著我。媒材直接影響畫作的肌理，或是沒有肌理。例如，製作膠版（linocut）時，一切都必須大。膠版畫中不會用纖細的小線條，那樣就太瑣碎了。但是，蝕刻版（etching）就是細線條。每個畫畫的人都會喜愛繪畫媒介的那種多樣性、創造性。林布蘭和梵谷一樣，作畫肌理多變，他們都是偉大的繪畫發明家。

MG　林布蘭也有畫過版畫，但是梵谷卻沒有，除了寥寥幾個例外之外。繪畫媒材的確百百種，為什麼你獨獨創作了那麼多版畫？為什麼不斷實驗？

DH　我一直對版畫這種媒介，以及版畫如何能接觸到公眾、成為我的作品中為人所知的媒材很感興趣。其實，對於任何和圖像製作有關的技術我都有興趣：印刷、相機、複印。很多藝術家不感興趣，而的確也不必要，畫家不需要關注這些東西，單單用畫筆和顏料也可以畫出有趣的畫來。

MG　但是，為什麼選擇會局限繪畫肌理的媒材呢，例如傳真機？

DH　藝術家可能因為某個主題而選擇某種媒材，或用不同媒材處理同一主題，看看它們不同的效果。局限性

Paul Hockney I〈保羅・霍克尼 1 號〉，2009 年

是好事，它們是興奮劑，如果有人要你只用五條線畫鬱金香，或者用一百條線畫鬱金香，五條線需要更大的創造力。畢竟，速寫本身就是一種局限，它是黑白的，不是炭筆、鉛筆就是鋼筆。偶爾會用一點色彩，但如果只能用三種色彩，就必須讓它們看上去像你想要的任何一種顏色。畢卡索說過：「如果一種紅色都沒有，那就用藍色吧。」畫家可以讓藍色看起來像紅色。

9
憑記憶作畫

DH 我是快樂的老煙槍，住在布理林頓；這是個花錢
如流水的好地方，我覺得自己挺貪心的，但不是貪錢，
錢可是個負擔。我貪心的是令人興奮的生活，我希望生
活是一直令人興奮的，事實上我也得到了這樣的生活。
另一方面，我承認，雨滴落到水坑裡我都能興奮的不得
了，但很多人不會。我要這樣活著，直到倒下的那一天。

　　幾個月後，我在 9 月 14 日又回到了布理林頓的工作室。我和
皇家藝術學院的伊迪絲（Edith Devaney）一起北上，她正在準備
2012 年的大型展覽，只剩兩年多的時間了。我和伊迪絲相約拜訪
霍克尼，他和尚皮耶在約克車站和我們碰面，隨後開車帶著我們沿
那條路走。路建在約克郡丘陵之上，穿過斯萊德米爾那 18 世紀莊
園村景。1997 年以來霍克尼以此為主題畫過一系列油畫，那是他
最早的英國風景畫，可算是現在正在畫的系列的前奏。

　　搬到新工作室令他改變作畫習慣，我們一到，馬上就發現了。
我們看到的新油畫不是在戶外大自然中畫的，而是根據速寫和記憶
在工作室裡畫的。這些新畫更加緊湊，輪廓線是用油畫顏料畫出來
的，色彩鮮明，用了強烈的紫色、綠色、橙色。很多畫的主題是被
砍倒的樹，沃德蓋特的一些樹已被砍倒了，一堆堆圓柱形的木料賦
予畫面強烈的幾何感。「他們把那些樹都砍了，於是我有了一個很
好的新主題。這裡（指著畫中某處）本來有很多樹，但現在沒有了，

結果天空就變得重要。」

　　在最新的一批畫中，霍克尼沒有畫眼前的東西，而是畫了曾經見過的東西。換言之，他依靠草稿與記憶作畫。不過，記憶當然是人類認知的要素之一，也是繪畫的要素之一。

DH　我們用記憶觀看，我的記憶和你的不同，因此，若我們都站在同一地方，看到的也不盡相同。記憶因人而異，會在腦中起作用。之前是否曾去過這個地方，對它有多瞭解也會影響你觀察它的方式。視覺不可能、不可能是客觀的。

　　法國哲學家柏格森（Henri Bergson）說，有一天他坐在魯昂大教堂（Rouen Cathedral）對面的咖啡館裡，發現從那裡看教堂的唯一合理方式是站起來，繞著教堂走一圈，然後再回到咖啡館。我喜歡這個建議，那樣的話，你對於所看之物就有完整的記憶了。

　　八年前的我，是不會畫目前著手的這種主題：青草叢生的林間空地。那兒是一片雜亂，我不得不持續地看啊畫啊看啊。現在，因為我花了這麼多時間畫這些草，我知道我在尋找的是什麼了。一根和另一根如何交疊？那種形狀從哪裡開始，在哪裡結束？蕁麻能長多高？當然，就算是作畫對象在你的面前，也是一秒鐘、五秒鐘、一分鐘之前的記憶了。每個記憶的質量不同，但是，若是做一些訓練，在腦中做做筆記，你就能很好地運用記憶了。

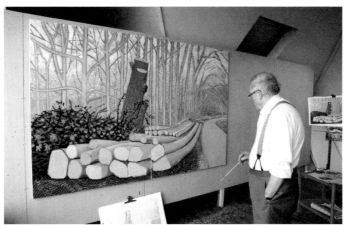

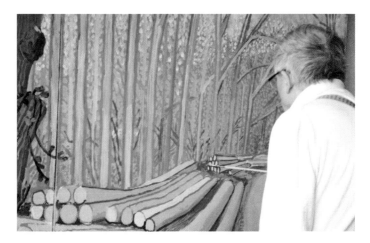

Felled Trees on Woldgate〈沃德蓋特被伐倒的樹〉創作現場，2008 年

Water Lilies: Morning〈睡蓮：晨〉，莫內，約 1925 年

MG　記憶景象和言辭，這種集中注意力的方式是可以學習的。但是，隨著時間的流逝記憶會迅速消退。

DH　是，我認為畫畫可以訓練視覺記憶。下定決心要開始好好觀看每個早晨，我確信，堅持下去就會進步，特別是如果你觀看的東西不遠的話，五分鐘前的記憶之強令人難以置信。

MG　就吉維尼的莫內而言，主題並不是他的花園以及花園邊上的畫室，主題是兩者之間那條小路。

DH　畫了那麼多年之後，莫內對於作畫主題越來越有想法。我想他會帶著問題去，找到答案。如果腦中沒有問題，要看的東西就太多了。

MG 你也是這樣吧？

DH 是的，開始畫這幅畫的時候，我畫過一些小速寫。有時候，早上我去那裡，站上二十分鐘，然後就回來。這樣一來，腦中就會有多得令人難以置信的東西了。我知道自己要去看什麼，一旦做好決定，就會忽略很多別的東西，專心看要看的。我相信莫內也會做出決定，例如「這次只是要去看看水中倒映的雲彩」。十或十五分鐘就能在記憶裡有非常好的成像。想像一下：清晨，他需要做的不過是走到睡蓮池，坐在那裡抽上幾支煙，然後回來作畫。

　　最令我嚮往的是莫內的生活方式──吉維尼的樸實住宅，但廚房非常棒，還有兩個廚師、園藝師、很好的畫室。那是什麼樣的日子啊！他整天就是看自己的睡蓮池

和花園。太幸福了。他在那裡待了四十三年。他看到
四十三個春天，四十三個夏天、冬天和秋天。

　　寬敞的工作室地面上，中間放著一張桌子，幾個助手在工作。他
們忙的是一幅長長的畫，是倫敦那次電腦製作版畫展上一幅作品的
後續。看上去像是拍攝某公路一側的照片：一連串街燈、樹籬，一
個公共汽車站，一些柵欄，幾棵針葉樹，很多各色落葉樹。因為是
冬日圖，全都光禿禿的沒有葉子。乍看，就像是某個極普通場所的
照片，在英國或北歐隨處可見的那種路。但是，仔細些看，我能看
到霍克尼的標誌特徵之一，那種煞有其事，看到什麼就是什麼式的
標題：〈貝森比路上布理林頓學校與莫里森超市間的二十五棵大樹，
半埃及風格〉。這系列圖片攝於 2009 年 2 月 23 日星期一，如今，
後續作品──同樣場景但攝於春天和夏天──正在創作中。

　　DH　我姐姐問我：「你怎麼會把那當作主題的？」我
　　覺得這個問題非常好，我回答說：「讓我告訴你。有一

The Twenty-Five Big Trees Between Bridlington School and Morrison's
Supermarket on Bessingby Road, in the Semi-Egyptian Style
〈貝森比路上布理林頓學校與莫里森超市間的二十五棵大樹，半埃及風格〉，2009 年

天我經過那裡，只不過是想要拍下自己在那兒做的事情。」

MG 那麼它實際上是一幅關於散步的畫嗎？

DH 它是某種水平飾帶，是「半埃及風格」的——也就是說，不用線性透視。我之前用過這個詞，是很久以前了，一幅叫做〈半埃及風格的權貴大遊行〉的畫。那是 1961 年吧，因此是四十八年前了。我情不自禁地再次用上了這個詞。一個朋友說這個標題長極了，我說，這幅畫長極了，這個系列中每一幅畫都是由四十二幅照片拼成的。那條路上的樹就是以那樣的順序出現，我一段一段分開拍攝，然後再交疊起來。有些部分必須用畫補足，好讓圖像渾然一體。我試圖做出自己喜歡的一排樹，從一個定點是無法一口氣看到這整排樹的。

Study of the Trunk of an Elm Tree
〈榆樹樹幹習作〉，康斯坦伯，約 1821 年

MG　那麼，它們是不同季節裡同一地點的全景圖嗎？

DH　不，事實上不是全景圖，因為你和每樣東西之間的距離都是一樣的。全景圖是從同一個點看出去環繞一圈，我這個比較像是一邊走，一邊停下來拍。

MG　比較像是靜止的電影？

DH　某種程度上是。拍攝完後，花了兩個星期時間處理照片，拼貼——那工作很傷眼。有時候我會說：「我必須讓眼睛休息一小時。」之後我們繼續。

在幾乎所有霍克尼近作中，樹是共同的元素——戶外創作的油畫，這些照片拼貼，在新工作室裡憑記憶創作的油畫。只有最近的電腦製作的肖像版畫除外，不過，樹的畫也能算是肖像，每一棵龐然大樹就是一個個體：「好像老朋友一樣」，是「我喜愛的一排樹」。

那種感覺我能體會，因為我也花過一些時間思考樹木。我曾用兩年時間寫關於康斯坦伯的書，就像這兩年都在陪伴這個去世了一百六十多年的人，而他非常在乎樹木。康斯坦伯最精采的文章中，有一篇是關於漢普斯頓（Hampstead）一棵白蠟樹。他很熟悉這棵樹，每天都會經過，他叫它「這年輕的女士」，還描述了它被狠心的人們「摧毀」的情形。他們將一顆釘子釘進樹幹，用來懸掛告示牌，還砍掉樹枝，最後害死了它。我為了讓自己進入情緒，做為撰寫這本書的某種準備工作，那年夏天我坐在某托斯卡尼式城堡門外一棵伸展的酸橙樹下看圖哲（Colin Tudge）的《樹的祕密生活》（*The Secret Life of Trees*）。後來發現霍克尼也曾看過這本書。

樹有雙重性格。如康斯坦伯以及霍克尼暗示的，它們就像是風景中的人物，是植物巨人，有的英勇，有的優雅，有的險惡。但是，圖哲解釋說，它們也是大自然鬼斧神工的豐功偉績，能對抗重力和風的力量，在夏日裡托起重達一噸的樹葉。「當然，」圖哲寫道，「人類工程師創造的建築更大、也極美，如大教堂和清真寺。但是，大教堂或清真寺是人造的，不會生長。樹能長得像教堂那麼高，然而，從萌芽開始，它們就必須具有完全的功能性（繁殖功能或許除外）。」生長的過程中，張力和壓力會發生變化，但是，它必須不

斷調整自己，適應這一切。樹其實比任何人造建築都複雜，這種複雜性造就了它的外觀。

DH　樹的生長不遵循透視法，或者看起來並不遵循透視法，它們如此複雜，線條伸展的方向如此之多。我在用樹的照片做拼貼的時候，雖然照片是仰拍的，但是卻會覺得自己是在俯瞰這棵樹。

MG　從很多視角看，看到的歸根究底都是一樣的——透過相互糾纏的樹枝、樹葉和枝岔觀看。你可以從任何方向去理解它。

DH　樹很迷人，可以說它能帶給人一種空間感的刺激，我十分清醒地意識到這種刺激。

　　想想康斯坦伯，和霍克尼聊一聊，讓我明白了樹為什麼有趣。樹是風景之間的存在，但也是空間和光的捕捉者。它們站在那裡，成了一種標誌，分割大地的表面；但是，它們身體裡也包含著空間，特別是樹枝光禿禿的時候。霍克尼指出，空間在沒有邊緣的時候是難以看到的。光禿禿的樹木以一種複雜的方式，讓你感知到迷宮一般的結構中存在的空間，就另一方面而言，樹葉的作用更像是光的容器——光線不容易觀察，除非落在某物上。很多時候，戶外最大最複雜的物體就是樹，或是樹林、森林。在看樹的時候，我們常常會真正發現光線的美。

　　伊迪絲和我看過畫，用過午餐之後，霍克尼便開車帶著我們穿過小鎮，經過貝森比路（Bessingby）及路上的樹木後，來到他家。

Three Trees Near Thixendale, Winter2007
〈提克森德爾附近的三棵樹，2007 年冬〉，2007 年

Three Trees Near Thixendale, Summer 2007
〈提克森德爾附近的三棵樹，2007 年夏〉，2007 年

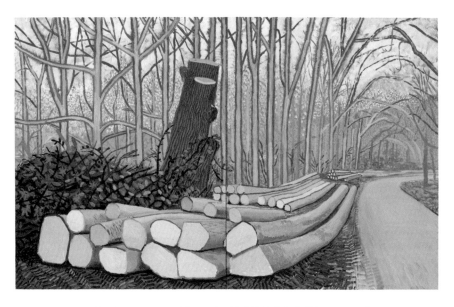

Felled Trees on Woldgate〈沃德蓋特被伐倒的樹〉，2008 年

在那裡，我們走上樓梯，來到影音室。這是一個小小的家庭電影院，霍克尼一家看電影的地方——他們非常愛看電影。不過，這一次我們不是去看電影的，而是霍克尼自己在初夏時分，山楂開得正盛時拍攝的影片，在斯萊德米爾附近一個靜謐的山谷，從行駛間的汽車上拍的。就技巧而言略顯粗糙，霍克尼親手拿著攝影機，有些搖晃。然而奇怪的是，它卻相當動人，慢慢地，慢慢地在起伏的花朵間行進。霍克尼不斷熱情洋溢地解說著：「這裡有一棵很美的，在天空的映襯下搖曳生姿。看看那棵樹上的陰影！」這是他開始探索的新媒介嗎？結束的時候我問道：「你覺得這算是一部作品嗎？」他顯得很驚訝，似乎不太確定要怎麼回答，不過卻說：「或許是吧。」

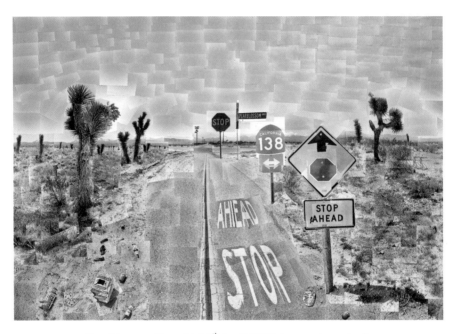

Pearblossom Hwy, 11-18th April 1986（*second version*）
〈梨花盛開的公路，1986 年 4 月 11~18 日（第二版）〉，1986 年

10
攝影與畫

　　隨著越來越多次的談話，我開始明白霍克尼之所以強調「層次」一詞的關鍵原因了。畫家不僅僅是將顏料疊加於畫布或紙張；新的構想與觀察也一直在繼續，不斷更新堆疊。寫作的過程本質上也和繪畫很像，反覆思索主題，對之前寫下的內容進行編輯和增補。想想看，人類的經驗累積也是層次。我們透過將現在與過去進行比較而理解此刻，在一層又一層之上，我們思索現在，在此過程中，我們的視角會發生改變。

　　「時間」與「視角」這兩個元素，加入我們自身經歷之中，影響我們對一切的看法和敘事方式。這一點我想得越多，便越明白霍克尼之所以反對照片了。究其本質，照片不過是時間的一瞬，一種視角而已。然而，他那部莊嚴的山楂電影，卻同時突破了這個局限。這部電影似乎拓展了時間，緩慢地挪移取景點。1980 年代，他用拍立得來拼貼獲得了極為相似的效果，這些圖片不是在一瞬間拍攝下來的，而是花費了幾個小時，從空間中無數不同的位置拍攝的。

> **MG**　你的照片拼貼，如〈梨花盛開的公路〉，打破了對於世界的單點透視，變成了幾十個不同視角，視角的數量和你拍攝的照片數量相當。然而，你卻將〈梨花盛開的公路〉歸類為畫作而不是攝影作品。

> **DH**　有趣的是，蓋蒂博物館（Getty Museum）不能購

買它，除非它被明確歸類於攝影。因為他們不能購買20世紀藝術作品。我說：「好吧，但是它同時也是一幅畫。」因為創作拼貼的那一刻，它就變成了某種畫。

MG 怎麼說？

DH 因為把它們拼在一起的方式不是只有一種，這種完全自由的決定，不是和作畫完全一樣嗎？拼貼本身就是一種繪畫形式，我一直覺得它是20世紀最偉大的發明，將一層時間疊於另一層時間之上，不是嗎？所有慎密的攝影收藏——維多利亞與阿爾勒伯特（Victoria and Albert Museum），大都會藝術博物館（Metropolitan Museum of Art），蓋蒂博物館，現代藝術博物館（Museum of Modern Art）——都會收有一組1860年左右的照片，拍的是精美的內景，窗外可看到外面的景色，能看到花園和物件。嗯，拍內景的時候不可能同時獲得那樣的外景，因為曝光時間的關係。事實上，這些是由好幾張底片疊成的，因此，在某種程度上這也算拼貼。它們並不廣為人知，因為攝影界對這種合成照片嗤之以鼻，認為它們不是純攝影，純攝影是一次曝光的。但我會說，1860年的這些人所做的正是傑夫·沃爾（Jeff Wall）如今正在做的。絕對是同樣的事：拼接圖像。

MG 重覆曝光在攝影史上很早就開始了。1859年，達蓋爾銀版發明後不到二十年時間，卡米耶·西爾維將幾次曝光組合起來——加上一點手繪，做出了這種照片拼

Studies on Light:Twilight〈光的習作：暮光〉，
卡米耶‧西爾維（Camille Silvy），1859 年

貼。關於攝影的純粹性曾存在一種極端拘謹的看法，而
你感興趣的是各種各樣不純粹的攝影。

DH 是的，我是這樣！在繪畫上尤其如此。

攝影與畫

MG　但是很多人，包括藝術家，會說攝影就那麼替代了繪畫或素描，如今手繪不過是不合時宜、苟延殘喘的東西了。

DH　我完全不那麼認為。幾年前，透納獎獲獎者之一傑若米·戴勒（Jeremy Deller）說：「如今藝術家們不再畫畫了，就像我們不再騎馬去上班一樣。」我大吃一驚，痛批此言，把它釘在工作室牆上。我想，他顯然認為攝影已經替代了繪畫，很多人那麼認為。但是，我知道它不能替代繪畫，不可能的。我覺得那種言論很幼稚，而且不暸解攝影是什麼。我完全不認同，攝影不過是漫長歷史中的一個點，它已走到終點。我們已背離之前關於攝影的看法，回歸繪畫。

MG　你怎麼看正在發生的一切？

DH　攝影正在沒落，隨著數位攝影取代一切，沒有人在沖洗底片了。多年前，1989 年，我應邀參加矽谷某研討會時首次得知了 Photoshop 這軟體。我和助手去研習了一個星期，開車回來的路上我說：「嗯，這是化學攝影的結束。」幾年後，我在加州遇到安妮（Annie Leibovitz），我問她是否會去做數位攝影。她說：「喔，現在必須做啊。為雜誌工作的話就必須做。」因此我說：「再次回歸繪畫不好嗎？」她說：「我從來沒有想過這個問題。」但是，這正是他們在做的事情。我常看廣告

和雜誌，因為它們或許會告訴我們正在發生什麼，比藝術攝影更甚。

MG　你的意思是，因為所有的圖像都是經過數位修正的嗎？

DH　是的。Photoshop 旨在潤色照片，結果就是那些千人一面的無聊雜誌。你看過《Hello》或《OK》嗎？攝影就是這樣。如今，一切都變得精緻均衡。它們的瘋狂之處是，如果有六張照片拍的是六個人，那麼他們的表情都是一模一樣的。二十年後如果有人看到這個，會知道這些人是誰嗎？就算現在我也不知道。而這會令他們對於我們這個膚淺時代有所瞭解。

MG　它們會顯得極具時代特色，但是照片一直如此，其實就像繪畫一樣。

DH　是的，因為印刷、色彩技術等等。我想過，攝影本身也會過時，儘管在我們看來它似乎是絕對現實。

MG　嗯，未來在數位控制下產出的圖像可能顯得極具「21 世紀初」的特點。你收藏了一些「畫得很糟糕的照片」——photoshop 用得很差。

DH　對，一眼就看穿了。繪圖能力意味著將物件放置於可信空間的能力；不會畫畫的人做不到這點。因此，

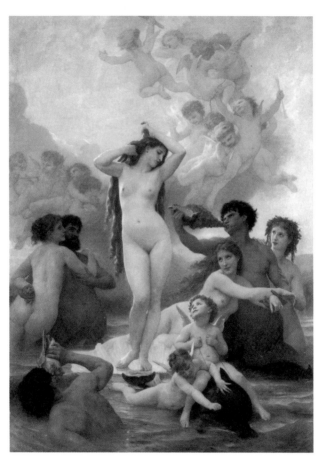

The Birth of Venus〈維納斯的誕生〉，
布格羅（William-Adolphe Bouguereau），1879 年

數位修改的照片多數時候會造就不合理的空間感。數位
已改變了一切，如今，我認為不再需要相信任何來源、
任何種類的照片了。攝影有某種語言，但是用電腦一切
都可以造假。大多數所謂的數位藝術是拒絕手工製作

的，無論如何都不再那麼有意思。

MG 繪畫與攝影的歷史淵源很深，相互交織。或許，不如將之視為同一段歷史，圖畫的歷史。

DH 藝術史一直十分安逸，直到攝影發明，隨後就變得極不安逸了，因為沒有人知道照片實際上是什麼。因此，之後我們就沒有將它包括在圖畫史裡，但也不能把它與之割裂開來。

MG 反觀巴黎沙龍的繪畫，印象主義和早期現代派反對的那種，與攝影有頗多共同之處。

DH 對。想想那些學院派藝術家們，梵谷知道他們的作品──如梅索尼耶（Ernest Meissonier）和布格羅──兩個人都是在相機照片的基礎上創作的。那時，他們的作品達到了令人咋舌的價格。梵谷相當欽佩梅索尼耶，因為他的繪畫裡有技藝。不過，布格羅的人物都彷若蠟像，取景都是照片式的。高更和梵谷看世界的方式絕不是這樣。但是，自那以後，照片便佔據了主導地位。梵谷不願意讓人拍他，那個時代別的藝術家每一位都有照片，這說明他們都願意擺姿勢讓攝影師拍照。但是，梵谷不然。他對攝影評價不高，我想他認為世界的樣貌並非如此。關於這一點我認同他的看法，但是多數人認為照片捕捉了現實。是捕捉了一點點，但不多。梵谷很清楚，他和塞尚的作品對於世界的想像，依我看來更人性

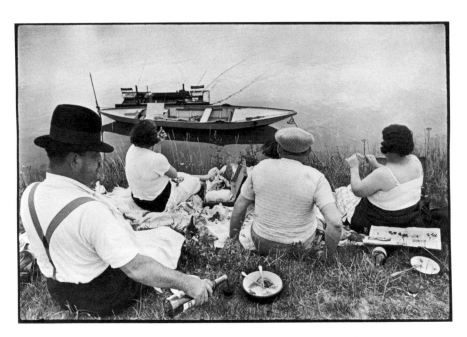

Picnic on the Banks of the Marne〈馬恩河岸邊的野餐〉，
布列松（Henri Cartier-Bresson），1938 年

化。塞尚說布格羅不誠實，他的意思一定是說，這不是
人們觀看的方式，我們的觀看方式更像塞尚，會探討物
件相對關係。

MG 羅丹說：「藝術家是誠實的，照片會說謊。」不
過，無論他或梵谷是否認可，我們都不能就這麼摒棄照
片。它是極有力的媒介，操控在個人手中。有些人用它
來表達個人的觀看之道，正如有些藝術家用顏料和畫布
一樣。好照片和壞照片有很大的差別。

DH　是的，當然。但是，這個區別有好畫和壞畫的區別那麼大嗎？

MG　嗯，譬如，布列松拍的照片充滿了力量。布列松的照片和隨手拍的照片不是同樣的東西。

DH　同意。他是那個時期的攝影大師，毫無疑問。他的照片或許比 20 世紀中期任何人的照片都令人印象深刻。布列松在你或我的大腦文件裡，在大多數人的大腦圖像庫裡，一定留下了八張或十張畫面。〈馬恩河岸邊的野餐〉就是例子——它能留下印象。大多數攝影師，就算是有名的攝影師，令人那麼印象深刻的圖像也沒那麼多，可能頂多一、兩張。這說明布列松一定看得非常清楚。他曾告訴我，他照片的構圖方式是幾何的，意思是說他有觀察世界的能力，並且能立刻將世界平面化。

MG　構圖似乎是依賴於瞬間反應的。你覺得他會對將要發生什麼進行想像、預見到它將構成畫面嗎？

DH　是的。但是隨後你會覺得，搞不好這些人是他安排好位置才拍攝的，因為他拿的是相機又不是攝影機，無從得知這些畫面是不是擺弄出來的。但是，如果是偉大的照片，這又有什麼要緊呢？
　　在初次正式見面之前，我曾在巴黎的瑪柴林街上（Mazarine）看到他在拍一些照片。他將相機微微的上下調整，緩緩移動，我看得出來他想做什麼。我想：「那

個人知道自己在做什麼。我要跟蹤他一段路。」創作圖片很大程度上是關於角落裡發生的事情。我和伯納德（Claude Bernard）見面之後的第二天，他對我說：「我想讓你見見布列松。」就這樣我們被相互引見了。後來發現他想談談速寫，我想談談攝影。他說他要放棄攝影，不久之後便付諸實施了。

MG　晚年的幾十年裡，他花了很多時間畫速寫而不是油畫；當然，他做攝影之前就學過油畫。一些傑出的攝影師都是這樣。還有一個例子就是布拉塞（Brassaï），在成為攝影師之前，他曾在布達佩斯特和柏林的藝術學校念書。

DH　他們受過一點速寫訓練，這意味著他們受過觀看的訓練。布列松在技術時代如魚得水。要拍出他想要的東西，需要感光較快的底片和輕巧的機身，那就是 1925 年左右的萊卡相機。那是第一台流行的實用型三十五釐米相機。手持式相機問世之前，做什麼都需要腳架，非常笨重。萊卡相機讓手持高解析攝影變成了可能。因此，布列松的時代是技術的時代，介於三十五釐米相機的發明及 1980 年左右電腦開始普及的時代之間。他是那個時期的大師，擁有極出色的眼力。萊卡相機發明的時候他開始攝影，Photoshop 發明前他剛剛放棄攝影。他的規則如絕不剪裁照片，對於 21 世紀的年輕攝影師而言是不可理喻的。再不會有布列松了，因為

人們不再相信這些原則。如今，一切都是再製的。

MG 攝影宣稱自己是真實的，無論這種說法是不是真的有道理，它都使得攝影少了點什麼東西。你覺得是這樣嗎？

DH 我的看法是，攝影和電影之中，存在著一種圖像危機，與繪畫無關。不過，若不多加教導，繪畫很難繁榮，但會一直存在下去。

11
卡拉瓦喬的相機

DH 1980 年代我創作了很多照片拼貼，因此看出卡拉瓦喬（Michelangelo Merisi da Caravaggio）作品中有拼貼的成分存在。我很清楚它們是什麼。我看出來了。

MG 你的意思是說，卡拉瓦喬的畫像是多重曝光的攝影，或是兩張不同角度拍攝的拍立得合成的？

DH 對。因此，卡拉瓦喬的人物在空間裡的姿態並不是很正確。在拉斐爾或魯本斯（Peter Paul Rubens）的構圖裡，人物在空間中很合理，在畫家的腦海中就是如此。然而，在卡拉瓦喬的作品裡，人物是被擠壓過的。但是若不刻意指出來，觀看者也不會主動察覺，這一定是自然主義的某種魔力。你注意到堪薩斯城奈森－阿特金斯博物館（Nelson-Atkins Musuem）的那幅畫裡，施洗者約翰的腰有多粗嗎？與卡拉瓦喬同時代的人會對這樣的東西提出批評，批評他的圖有點怪。2001年，我正在皇家藝術學院「羅馬天才」（The Genius of Rome）展覽上看那幅畫，有人走到我身後用法語說：「好恐怖！」我轉過身，是布列松。

我面前的牆上是一幅非比尋常的畫，柔和、微妙、顛倒。既真實

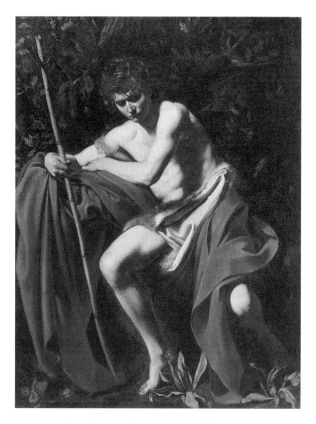

St John the Baptist in the Wilderness
〈荒野中的施洗者聖約翰〉，卡拉瓦喬，約 1604~1605 年

得令人驚訝，又很超現實。在充溢的陽光下，有幾顆橘子、一隻酒杯、一個藍白色花瓶、一些廉價布料，看起來就像是它們該有的樣子，但同時也是變形了的，比直接看到的更華麗。即便在現代看，它們還是魔幻極了。

一段便宜的紅色布料，隨意地布置出褶皺，看似天鵝絨。似乎比現實中更加奢華，同時進行了某種簡化處理，只著重在三件密不可分的事上——華麗的猩紅色、高光區旁的暗影、較深的中間色調。幾乎能看到這個圖像被 17 世紀畫家轉換成了油畫中果斷的筆觸，例如范戴克（Anthony Van Dyck），維梅爾（Johannes Vermeer），或是卡拉瓦喬。

2009 年 10 月 28 日，我在肯辛頓一座特別打造的維多利亞式工作室——霍克尼的倫敦工作室，看他的朋友、助手兼合作者格雷夫斯製作的一幅靜物投影畫。這幅畫是靠放在幕簾裡的鏡頭做出來的，幕簾對面的門通往我所在的地方：一間暗房，用拉丁語說就是「camera obscura」（暗箱）。我正在看霍克尼稱之為「光學投射」的東西，作為撰寫某文的準備工作之一。這是為藝術雜誌《Apollo》寫的，修訂了霍克尼關於早期繪畫大師和相機的理論。

不久，格雷夫斯前傾著上身，置換陳列的靜物，他的頭突然出現在我面前的牆上。懸在黑暗中的他看上去極似卡拉瓦喬的作品——這個地方縱深小，照在陳列物上的光線少，造成了這樣的效果。這個曇花一現的圖像和他的繪畫以及 17 世紀繪畫有異曲同工之妙：極度寫實，卻更為豐富飽和。當然，這種相似性還不足以成為藝術史證據，但卻引人遐想。一旦見過面前牆上浮動的光學投影，就很難懷疑這一點了，光學嚴重影響著藝術家們。

DH 1981 年，紐約現代藝術博物館舉辦了題為「攝影之前」（Before Photography）的展覽，當時博物館裡其他地方都是畢卡索的作品。我看了，也讀了展覽目錄，裡面沒有提到 1839 年攝影發明前夕藝術家們使用相機

的事。言外之意，他們僅僅是在認真觀察的基礎上進行創作。這是可怕的欺騙，事實並非如此。鏡頭可以做出畫面，但藝術史上說 1839 年之前幾乎沒有人用，那不可能是事實。

2001 年，霍克尼出版了《祕密知識》（*Secret Knowledge*），由藝術創作轉而撰寫藝術史。他的論點一貫地大膽，他提出在攝影正式誕生（1839 年法國畫家達蓋爾發明銀版照相法）之前很久，歐洲藝術家們早就在使用鏡頭、鏡子和相機，並受到它們的影響。

從某個角度來看，霍克尼的論點簡單且毋庸置疑。19 世紀中期革命性的創新不是相機，而是形形色色將畫面固定住的化學技術。亞里斯多得就知道，光線明亮的空間和黑暗的空間之間的小孔，能在黑暗空間中創造出模糊的圖像。他觀察過日蝕透過濃密的葉子，投射在樹下陰影中的圖像。針孔相機的原理就是這樣；然而，借助鏡頭的使用，圖像的質量會大大改善。最晚在 16 世紀中期，這一點已為人所知，讀者甚眾的書籍裡將之當作奇跡。及至 18 世紀晚期，人們製造了各種各樣的相機，供藝術家及其他職業人士如製圖師使用。有些相機形如龐大笨拙的木箱子，與老式攝影師用的那種裝置相似（當然，是沒有底片的）。

毫無疑問，有些畫家擁有這些器具；譬如，雷諾茲爵士（Joshua Reynolds）就有一台相機，如今為皇家藝術學院收藏。有些畫家無疑將之用於繪畫創作。無論如何，與其說這一切是祕密知識，不如說是被藝術史家們忽略了的事實。霍克尼的大膽在於，他宣稱，實際發生的時間比之前說的要久遠得多。

DH 18 世紀中期的藝術家使用暗箱，這一點已為人們知曉並接受。好，如果 18 世紀是這樣，那麼，這個問題就很合理了：什麼時候開始用的？讓我們稍微往回看看。我們如何研究這件事？證據是圖，我們看的是圖，而不是史料。或者不如說，圖即史料——它們透露很多事情。

17 世紀的暗箱通常就真的是一間黑暗的房間，而是否能擁有好品質的鏡頭，才是決定性的技術關卡。霍克尼的論點是，在成熟的作品中，維梅爾可能用了鏡頭。該鏡頭品質很好，足以投射出電影術語所謂的「廣角遠景鏡頭」（wide-angle long-shots）畫面。推論維梅爾利用鏡頭來作畫雖然不是毫無爭議，但在某種程度上正在得到公認。霍克尼之外，斯特德曼（Philip Steadman）曾詳盡、極具說服力地研究過維梅爾的工作方式（《維梅爾的相機》*Vermeer's Camera*, 2001）。斯特德曼重建了 17 世紀荷蘭人的繪畫工作室——設有相機的封閉小室。

從 1650 年代的維梅爾到 1600 年左右的卡拉瓦喬，往前追溯了半個世紀，這跳躍已進入藝術史的未知領域。霍克尼提出，卡拉瓦喬可能有一個鏡頭，可以很好地投射少量主題：頭部，前臂，一碗水果。這些東西可能需要拼接在一起，方式與霍克尼用拍立得來拼貼十分相似。鏡頭、對象、畫布相對移動的小小變化，便會產生霍克尼談到的那種視覺上一致性的斷裂，那些「接縫」。

DH 用投影技巧來取景，畫布或模特兒可以移動，而鏡頭會待在原處、固定不動，因為移動鏡頭會造成物件

變得太大或太小。沒有別的方式可以獲得那種效果了，更別提隨興的速寫。

那些畫裡的確可以看到這些斷裂，解剖和空間的怪異之處俯拾皆是：雙臂太遠、太短，或者太長；人物被塞入的視覺空間小得根本不可能真的裝下他們。卡拉瓦喬同時代的人對此曾有質疑。他最早的傳記作者之一貝洛里（Gian Pietro Bellori）指出，當時致力於較早風格的老一輩畫家們抱怨說，卡拉瓦喬畫的「人物都在一個平面上，沒有深度」。這雖然不足以為證據，但卻相當引人深思。1600 年左右，卡拉瓦喬開創了一種極為新穎的繪畫方式，其特點是極暗的光線和高度的現實主義。他對於真實模特兒或事物的再現方式總是如此自然主義，令同時代人瞠目結舌。在他之前的義大利畫家會對於所見之物進行提煉和理想化處理，最後完成的作品都是經過思維美化過的；而卡拉瓦喬的聖徒看起來就是羅馬街頭的妓女和路人，從這一點也可以推斷出他使用類似相機的技術。

DH　若卡拉瓦喬做的是攝影，也會受到一樣的批評。扮演聖徒的模特兒不會是貴族，而是需要一點點食物或錢的人們。

但是，有人問，為什麼一定要用鏡頭？他為什麼不能讓模特兒在畫室的強光下擺姿勢，邊看邊畫呢？這個問題很好。之所以認為他用了鏡頭，除了他畫中的比例錯誤：長長的臂膀，〈基督下葬〉裡那樣的人物，還有人物被塞入一個小到不能容下他們的空間。假設藝術家用了鏡頭，將一系列特寫鏡頭拼在一起，這畫面就合理了；

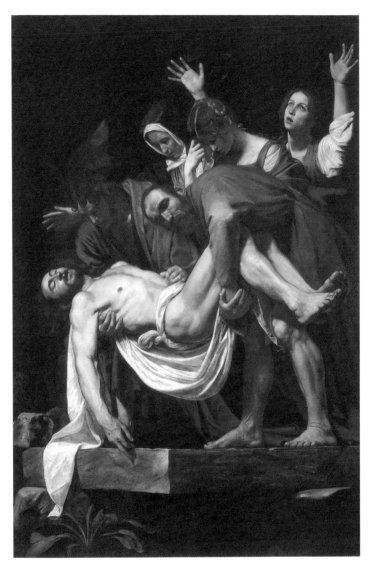

The Entombment of Christ〈基督下葬〉，卡拉瓦喬，1602~1603 年

若是以正常方式畫模特兒的話，則有點難以解釋那樣的構圖。至於為什麼要費心用鏡頭，同樣作為畫家的霍克尼有一個答案。透過觀看暗箱投射出來的影像，就像我看到格雷夫斯的頭那樣，再用顏料把它們轉化成平面的過程容易多了。

DH　很多評論《祕密知識》的人從來沒有看過投影。真的應該看看，因為一旦看到它們，你就會意識到其簡化後的結果正是繪畫需要的。有時候，你在投影中看到的，比用雙眼從對象中看到的要多得多。尤其是布料上的皺褶和織物上的圖案。譬如，我們租了一些盔甲，上面有閃光和亞光。在投影中看的時候，很容易就會領會到實際上只需要三種灰色，一種白色和一種黑色，就足以畫出來了；但是，如果以立體的方式看，要看出這一點就難多了，就像是要在玻璃上看出反光在哪裡要難得多一樣。

對於這種思路，反對意見頗多。如坎普（Martin Kemp）在《藝術科學》（*The Science of Art*）中所說：「藝術史家們通常不甘心研究這一證據，無疑他們覺得自己偏愛的藝術家訴諸被人們視為欺騙形式的東西是不妥的。」如此態度依然很普遍。卡納萊托（Canaletto）的學者否認他用暗箱，雖然當代的撰書者們強調他用了；威尼斯科雷爾博物館（Museo Correr）有一個暗箱上刻著他的名字；他有一些存世的速寫，很顯然是利用相片畫的（有一種特定的線條，霍克尼在安迪·沃霍爾根據幻燈片的畫中指出過這樣的線條）。就連相信維梅爾用了相機的歷史學家們，有時也將其重要性

以輕描淡寫的方式處理：他們說，他用過一個，但對他的畫實際上並沒有多大影響。對付這種論點的一個方法，是否認使用相機就是欺騙，如霍克尼的做法。

DH 光學設備不過是工具而已。他們不會留下肌理，不會創作繪畫。你可以用光學設備打草稿，它本來就是一種草稿，幫助你想像如何處理眼前題材，並不是讓你照著描。無論如何，我沒有說這些藝術家做的是投射整幅畫面，然後不費力氣的照著畫，因為繪畫根本就不是這麼做的。我認為卡拉瓦喬是以非常非常聰明、非常非常有創意的方式將各元素組合起來。而且，這樣創作相當費時。用相機根本不會令這些藝術家黯然失色。沒有一種相機能看到維梅爾的〈繪畫的藝術〉（*The Art of Painting*）的全貌，能讓一切對焦清晰。當今的鏡頭做不到，沒有鏡頭可以做到。

霍克尼這些關於往昔藝術的想法及興趣在於，他們的做法和他們的繪畫宗旨是一樣的：拉近事物的距離。若是接受這些想法，那麼卡拉瓦喬和維梅爾就會突然變得更像是我們同時代的人了。他們與布列松、法蘭西斯・培根、電影等同屬一個敘事序列。

DH 整個歷史就那麼被忽略了。這一段根本不會令之前的一切黯然失色。事實上，它讓之前的一切離我們更近了，讓它在我眼裡變得令人難以置信地有意思了，特別是就卡拉瓦喬這樣的藝術家而言，他開創了一個黑色

的世界，一個之前從未存在過的世界，在文藝復興的佛
羅倫斯和羅馬特異獨行──卡拉瓦喬開創了好萊塢式的
用光。

12
漫漫西行路：空間探索

2009 年暮秋初冬那些黯淡的月分裡，霍克尼要回到美國。自 1964 年初踏此地，此後他便在這個地方不時地住上一段日子。一直以來，吸引他的就是這個國家的西部，而不是東部。

DH　我覺得自己是英國洛杉磯人，我在那裡很久很久了，它影響了我。很多方面我都美國化了。第一次去倫敦的時候我已經十八歲，我生於第二次世界大戰前夕，那時候人們不太出遠門。戰爭期間有條標語：「你的旅程真的有必要嗎？」我們甚至不認識去過倫敦的人，倫敦對我們來說很遠。如今，我在洛杉磯住的時間遠超過倫敦。

這次旅程他計劃去紐約，隨後住在拉斯維加斯的 Venetian Hotel。「很有意思。你可以搭程真正的貢多拉船，在商場裡的水道穿梭。」聽起來像是西海岸美國建築幻想曲的絕佳範例。好萊塢式戲謔、甚至荒誕的戲劇性一面一直吸引著霍克尼，他有時也是一位喜好戲謔、充滿戲劇性的藝術家。但是，對他而言，更重要的是西部風景的空間和光線。借用 1958 年葛雷哥萊・畢克（Gregory Peck）與查爾登・希斯頓（Charlton Heston）主演的一部電影標題，這是一片〈錦繡大地〉（*The Big Country*）。拉斯維加斯之後，他重訪了大峽谷。回來後他跟我聊了聊大峽谷。

Canyon Painting〈峽谷圖〉，1978 年

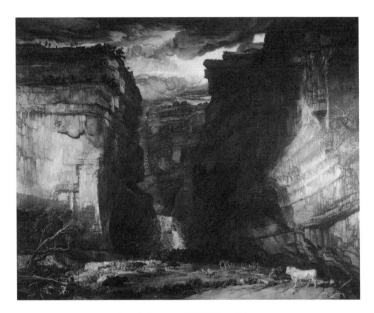

Gordale Scar〈高戴爾之痕〉，
詹姆士·沃德（James Ward），約 1812~1814 年

DH 去年 11 月，我們趕在冬季關閉之前去了大峽谷的北緣，每年開始下雪之前他們都要關閉。它比南緣高一千英尺。去的人不多，有一條小道需要用到鏟雪機才能保持通暢開放。我們是最後一批到那裡的人。喔，我喜歡那樣。我喜歡靜謐、喜歡孤獨。這是我不那麼熱衷於大城市的原因。

MG 在山上，當你走到頂峰，一覽眾山的時候，就會有那種心曠神怡的感覺。

DH 我很久沒有下到大峽谷底部了，1964 年，也就是大約五十年前，我曾騎著騾子去過。但是，在我看來，最刺激的是站在巔峰俯視，就像站在山頂上那樣。猶他州的錫安峽谷（Zion Canyon）也一樣，那裡風景妙極了，能看到面前空間的邊緣，絕美廣袤。在大教堂裡也有同樣的感覺，但是不如自然那般廣袤。你會明白為什麼摩門教教徒把這個地方叫做「錫安」。

　　我最喜歡大峽谷的一個地方是，當走到邊緣的時候，什麼事都不能做，就只能看，自然中能這樣看的情況不多。就站在一個地方，開始看。優勝美地（Yosemite）國家公園距離洛杉磯比大峽谷近一些，也有類似的地方。五小時就可以開車到那裡；大峽谷要開十個小時。從洛杉磯開車去優勝美地國家公園，一直開到弗雷斯諾（Fresno），隨後進入齒狀山脊。一直走，越走越高——標示牌不斷告訴你海拔高度：四千英尺，五千英尺，針葉林出現了。接近優勝美地的時候，你會意識到左邊下方有一條巨大的山谷，隨後穿過隧道，馬上會有停車場，因為出來時的那一刻，一切都如此壯觀，你會把腳踩在剎車上。每個人都會這樣做。這條令人難以置信的峽谷，底部青翠欲滴，有大大的瀑布，巨型的峽壁，實在令人嘆為觀止。人們就那麼站在那裡，看著它。這空間令人興奮，實在不尋常。

MG 有些宏偉的風景，比起大峽谷，距離布拉福近多了。

DH 沃夫德（Wharfedale）和艾爾達（ Airedale），西約克郡的風景也相當壯觀。當然，18 世紀末 19 世紀初的畫家們就畫過了：透納、科特曼（John Sell Cotman）、瓦利（Cornelius Varley）和詹姆斯·沃德。我愛高戴爾之痕，很小的時候就知道它了。我過去常常爬。實地比沃德的畫更讓人激動，那幅畫稍微有點扁平。

霍克尼從未停止過對空間的專注，以及如何在平面上表現空間，也就是繪畫，而不是讓空間變得平面化。當然，在真實的風景中，沒有什麼比大峽谷還大的。它是一部地質史詩、地球表面上的鴻溝，尺寸可媲美山脈，而且向下而不是向上延伸的：十八英里寬，兩百七十七英里長，有些地方深度超過一英里。它帶來的那種感受在 18 及 19 世紀稱之為「崇高」，即自然的規模超過了人類對於低地的丈量能力，是震撼、甚至令人害怕的地帶。用繪畫的術語說，就是從康斯坦伯轉到透納，從大海、天空、暴風雨、山峰等的近鏡頭轉到廣角遠景鏡頭。18 世紀末 19 世紀初，這些是畫家們常常描繪的主題，不僅僅是透納，還有德國北部的弗里德里希（Caspar David Friedrich）、莫蘭（Thomas Moran）、比奧斯塔（Albert Bierstadt）等北美藝術家，他們都畫過很多優勝美地的畫，還有丘奇（Fredric Edwin Church）。霍克尼很欽佩後一群畫家的作品。

DH 2002 年，19 世紀美國繪畫在英國泰特展出。在「崇高美國」（The American Sublime）展上，我一直覺得有些東西缺失了。這展覽很棒，我看過其中幾幅畫，也瞭解它們的主題——美國西部的風景。我去看了

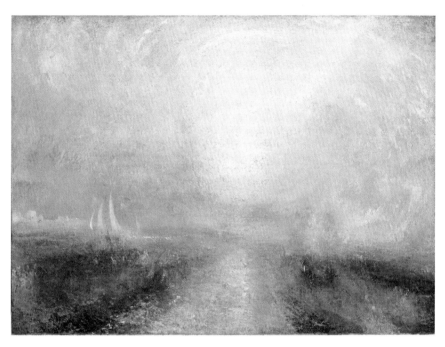

Yacht Approaching the Coast〈接近海岸的快艇〉，
透納，約 1840~1845 年

　　幾次，但是，我覺得那和法國繪畫很不一樣，沒有筆觸，
這樣作畫毫無樂趣。隨後我意識到那些藝術家當時看的
是早期的照片，並且在一定程度上模仿了照片，結果把
一切都弄得很平滑。

　　1978 年，霍克尼第一次畫大峽谷，就在他搬到洛杉磯後不久。
那是一幅野獸派精神的歡快畫作，目的是嘗試一些新的、十分鮮艷
的壓克力顏料。加州的光線和布拉福的如此不同，鮮艷的色彩在他
腦中迴盪已久。探索那巨大鴻溝之幽深，第一幅〈峽谷圖〉不過是

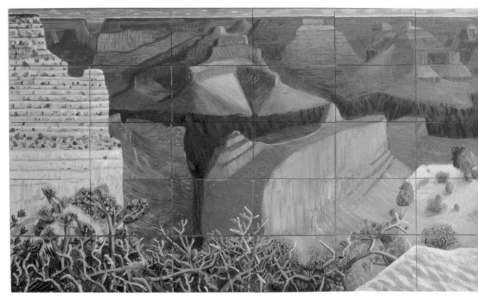

A Closer Grand Canyon〈大峽谷近景〉，1998 年

開始而已。久遠得不知盡頭的歲月裡，科羅拉多河慢慢地侵蝕著它，而他一次又一次將回到這裡。

　　1982 年，他回到亞歷桑那州，拍了大量的峽谷照片，他在《我的觀看之道》（*The Way I See It*）一書中解釋道：「我無法一眼盡覽那畫面，就算用拍立得也沒辦法，但我得記得這些過程，它們是創作的一部分。」1990 年代末他又回來了，畫了整整一個系列的多畫布畫作，其中就包括巨大的〈更大的大峽谷〉（*A Bigger Grand Canyon*），它由六十塊畫布構成，總尺寸高近七英尺，長度超過二十四英尺：對於畫來說相當巨大。然而，和峽谷相比，顯然它又是渺小的。霍克尼宣稱自己要去畫大峽谷時，洛杉磯藝術家華德華・魯沙（Ed Ruscha）說：「大概會是一幅微縮畫吧。」霍克

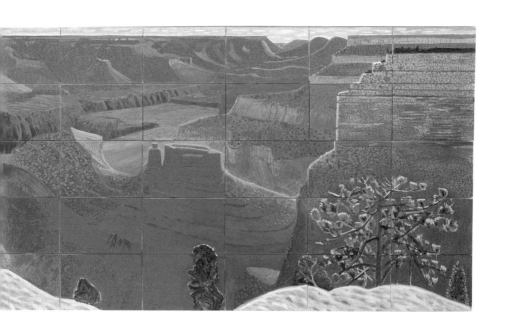

尼依然覺得這句話很有意思。

DH 1998 年我為巴黎的一個展覽畫〈更大的大峽谷〉，是在洛杉磯的畫室裡借助草圖完成的。第二幅我稱之為〈大峽谷近景〉，因為這張的構圖感覺更近了，是在現場坐了一星期以後，再借助草圖完成的。我把凳子放到峽谷邊上，確保自己能在那裡舒服地坐上相當長的時間。太陽剛升起我就早早出門了，坐在那裡，任由一些奇怪想法跑出來，有時候甚至在腦中二維化一切事物。它是無法用相機拍攝的，沒有照片能恰如其分地表現它。

MG　為什麼呢？

DH　因為照片是從一個點，在鏡頭一閃之間同時看到一切的，但我們卻不是。我們需要時間觀看，空間因此而生。

MG　那麼你是如何開始描繪空間的呢？

DH　我不知道，坦白地說。全憑著本能做的，我不覺得有什麼公式。這不是可以度量的事情，一切都發生在腦海裡，而眼睛是思想的一部分。

MG　如果眼睛是思想的一部分，言下之意就是你所見到的空間，只存在於你的藝術家腦袋裡。

DH　是的，我一直迷戀繪畫空間，因為這等同於創造出空間，它會影響現實。出色的藝術家們有這個能力，畢卡索就有。

MG　或許每個人都有。

DH　我常思考這一點，沒錯，我們在腦中製造空間。我們不是一眼就看到一切的。問題是：最先看到的是什麼？其次看到的是什麼？第三看到的是什麼？我記得米勒（Jonathan Miller）曾經對我說，我們看到的不是空間，而是物體。我回答說：「我不同意你的看法。」就

個人而言，我有點空間癖，我的幽閉恐懼症傾向相當強。

MG　你認為自己對於空間有著非同尋常的渴求嗎？

DH　有時候我覺得自己越變越聾，看空間卻越來越清楚。事實上，我認為聾子願意用聲音來交換空間感。但是作為藝術家，我覺得自己的空間感變得越來越敏銳了，因為我對空間進行了思考，一般人可能做不到。我的聽力每況愈下，1979 年就開始戴助聽器了，那時候我失去了 22% 的聽力，我猜一定是更早之前就開始退化了。我再也不想去開幕式什麼的活動，後來才發現那是因為我對付不了聲音了。這狀況有時會讓我害怕，電話響的時候完全無法判斷電話在哪裡。

MG　在大峽谷你體認了人類認知的極限，規模太宏大了，我們的感官無法估算那種尺寸。

DH　大多數人認為時間是一個巨大的謎團，不是嗎？但是，沒有空間就沒有時間。歌劇〈帕西法爾〉（Parsifal）裡有一句絕妙的華格納式台詞：「時空一體。」那是 1882 年，遠在愛因斯坦的相對論之前。空間可能有盡頭，對我們來說這樣的想法匪夷所思，如果沒有空間，會有什麼呢？凝望宇宙中最遠的處所就是在回望時間。當你試圖認真思索這一點時，大腦就開始爆炸了，會有點瘋狂。

13
還原洛蘭

2010年1月15日，我正坐在倫敦西區一家飯店裡聽美國某大博物館館長的演講，手機響了，令人尷尬，不過好險鈴聲很小，我關閉了手機。在簡報的空檔，我鬼鬼祟祟地看了看手機，上面顯示：「大衛·霍克尼的未接來電：大衛·霍克尼語音留言。」顯然，他從美國之行歸來了。

午餐結束後，我回電，原來他是帶著一件不得了的東西回來的：一張光碟，裡面是克勞德·洛蘭一幅默默無聞的畫作，來自紐約的弗里克美術收藏館（Frick Collection）。這幅我從未留意過的畫叫〈山巔上的布道〉。霍克尼解釋說，他用 Photoshop 把光碟裡的圖像「還原」了，因此，現在他擁有了這幅 17 世紀中期畫作的全尺寸圖檔，而且徹底地改頭換面了。在霍克尼這幅新版洛蘭畫作中，色彩顯然鮮艷新鮮，彷彿三個半世紀之前剛剛離開藝術家畫室時那樣。之前似乎看不到的細節現在也歷歷可見了。「我們在畫面上的某個坑裡找出了一個跛子和一個盲人，可以想見這幅畫剛畫好的時候有多精采，時間一定使它暗淡了不少。」

這是霍克尼與藝術史之間非比尋常的發展，從那些關於鏡頭、鏡子、光學投影的理論之後，他開始用視覺和古人對話。還原後的洛蘭如今正在為他自己的創作提供養分，霍克尼宣稱，他已經開始以洛蘭的這一主題創作系列變體畫，「這是一個極為豐富的主題」。

乍聽之下很有意思，但也令人困惑。不到一個月，我再次來到布理林頓，才瞭解更多細節。我的朋友紀錄片製作人賈揚提（Vikram

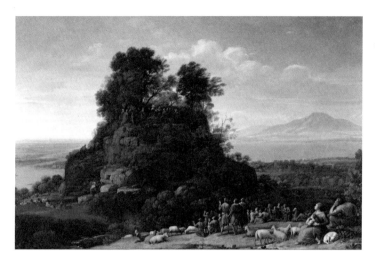

Sermon on the Mount〈山巔上的布道〉，洛蘭，約 1656 年

Jayanti）主動要求開車載我，因為他很想見見霍克尼。我於 1 月 21 日在史丹福見到了他。那是一個天氣清爽、陽光明媚、令人心曠神怡的冷天。我們沿著 A1 公路一直開，穿過約克郡，來到布理林頓，一連串手機短訊幫忙帶路。隨著午餐時間越來越近，這些短訊變得有些不耐煩了。「你們到底在貝弗利幹嘛？」後來發現原來我們沒有走最快的那條路，好在最後還是抵達了目的地。

　　畫室裡放著那幅沒有經過還原的洛蘭畫作，一旁是明亮鮮艷、經過電腦處理的畫。顯而易見，這對洛蘭而言是一幅大型油畫，寬八點五英尺，高五點五英尺。然而，在霍克尼寬敞明亮的畫室裡，這兩幅畫放在一起無論如何也鋪不滿遠處那面長長的牆。那面牆上有一些畫布，霍克尼已經開始以自己的方式探索這幅畫了。洛蘭的油畫中小丘怪石嶙峋、盤盤節節，基督在山頂上布道。在霍克尼的畫裡，小丘閃著炙熱的紅色。「我想到的是，」霍克尼說，「心。」

MG 但是為什麼是洛蘭呢？為什麼是這幅畫呢？

DH 主要是這幅畫裡的空間吸引了我。它叫〈山巔上的布道〉，但是，如果僅僅是看了紐約的那幅畫，很難理解這個主題。很暗，人物無法清楚辨識。看上去彷彿就像是從地面崛起的島嶼，大海在後面。在弗里克的時候，我一直來看它，看了好多年。在洛蘭的作品中，這幅畫極不平常。很少人提到這幅畫，可能是因為不容易辨識。我到處去找關於洛蘭的書，終於讀到相關文獻。洛蘭的畫充滿戲劇張力，他虛構出的空間，通常是兩邊都有樹，中間有縱深。但是，這幅畫是兩邊有縱深，離你最近的東西是畫面中間的小山。或許是這一點吸引了我，又或許是暮秋時分泰特美術館的那場展覽，「透納與大師們」（Turner and the Masters）讓我和這幅畫又重新打起交道。那次展覽中有幾幅洛蘭的畫，就掛在透納那些受洛蘭啟發下畫的作品旁邊，太美了。隨後，我去弗里克看這幅畫，拿到了那幅畫的光碟，總算可以好好研究它。

MG 還原到底是怎麼做的？

DH 用電腦修圖不會弄壞原畫，可以大膽的做。原畫一定非常脆弱。弗里克的策展人告訴我說 18 世紀的時候它曾遭遇大火。不過，在電腦上要看全貌是不太容易的，因為螢幕不夠大。所以工作起來相當費力，我們用

兩張紙列印出修好的部分，然後把它們拼在一起看。挺耗時的。我修得相當徹底，毫無遺漏之處，追隨著他的筆觸，揭示出越來越多原貌。我一邊修一邊列印，否則無法掌握全貌。我會把列印出的東西釘在臥室的牆上，第二天晚上和清晨看一看，決定下一步要還原什麼地方：做決定而不是做事，就是動動腦——那個現在要出來了，那個那邊需要平衡一下。需要看全貌，尺寸要合理，有什麼比原畫尺寸還要更好的選擇？我們大概這樣反覆列印了六次，所有的列印稿我都留著。

MG　但是，你是怎麼知道原來的色彩是怎樣的呢？

DH　根據我看過的別的洛蘭的畫作。洛蘭有個調色盤，上面留有他用過的顏料。然後，我一邊列印一邊調整色彩。這是品質很高的複製畫，一點一點修正、一點一點復原，過程真的很振奮。「那種綠色看起來有點太暗了」，於是，便拿掉一點點。還原到第四階段的時候，我躺在床上，盯著它看了三、四個小時，然後我四點開始工作，又工作了四個小時，有時和我的技術助理威爾金森（Jonathan Wilkinson）一起工作，隨後再列印出一份。

MG　你這好像是在用電腦畫油畫，像你之前的一些作品那樣？

DH　是的，我在接受印表機製造的色彩，但是卻把它

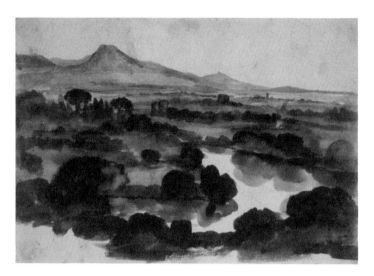

The Tiber from Monte MarioLooking Southeast
〈蒙特馬里奧山東南向的台伯河〉，洛蘭，約 1640~1650 年

們詮釋為洛蘭的色彩。不能算是油畫，但是我覺得成果
讓這幅畫更悅人眼目了，能看到的東西變多了。

　　如今，我多讀了一些關於洛蘭的文獻，也開始理解霍克尼為什
麼被他吸引。克勞德・熱萊（Claude Gellee，約 1600~1682 年，有
些學者的說法是 1604/1605~1682 年），人稱克勞德・洛蘭，是透
納和康斯坦伯主要的靈感來源之一。也就是說，他是霍克尼目前所
迷戀的那種風景畫傳統的鼻祖。此外，在戶外畫風景，直接在大自
然中作畫，洛蘭即便不是這種做法的真正鼻祖，也是離發端不遠的
人物。最近，霍克尼出人意料地回歸傳統。德國畫家兼傳記作家桑
德拉特（Joachim Von Sandrart，1606~1688 年）講過一個這位比
自己傑出的同時代人洛蘭的故事。據桑德拉特說，洛蘭習慣在清晨

和日落時分「躺在田野裡」，密切地觀察自己的主題，隨後，在靜觀很久之後，他會當場調色，回到羅馬後「將色彩訴諸腦海中的作品，其逼真感史無前例」。然而，最後，洛蘭在蒂沃利（Tivoli）遇見了桑德拉特，後者當時正在戶外「手持畫筆」畫那條超有名的瀑布。之後洛蘭顯然是受到啟發，也在室外創作油畫速寫。那則軼事無論是真是假，桑德拉特又稍加吹噓了一番，強調洛蘭雖然成年後便生活在羅馬，卻是一位遵循自然主義北歐傳統的畫家。他的名字說明，他原本來自洛蘭（Lorraine），當時是獨立的城邦，就在藝術氣氛濃郁的北方中心地區：巴黎之東，弗蘭德斯之南，萊茵河之西。

洛蘭的畫有神話和宗教主題，不過究其本質，都是關於光和空間的──絕妙空靈的遠景向後延伸，直至遠處的青山或大海。康斯坦伯羨慕他「日間生活在田野」的作風，正如他自己年輕時一樣。洛蘭有一幅畫，畫的是炎熱的日子裡一位牧羊人在林間吹笛，這幅畫為洛蘭的友人博蒙特爵士（George Beaumont）所有。康斯坦伯曾說這幅畫「將生活與輕鬆愉快的新鮮味道融入了樹木深處，使之變得迷人可愛」。

在致威尼斯贊助人華爾斯坦伯爵（Friedrich Von Waldstein）的信中，洛蘭表達了關於自己畫作的看法。根據洛蘭的描述，有一幅畫表面上畫的是舊約主題亞伯拉罕和夏甲，不過，他接著寫道：「那幅畫畫的是日出。」另一幅畫是和這一幅配對的，畫的則是「午後」。日間不同時分光線的變化，是霍克尼本人日漸迷戀的主題，正如洛蘭的另一擅長之處：樹。

DH　洛蘭畫中樹葉的微妙表現，使他的聲名極佳。他

畫的樹細節精妙，樹葉也是一樣。筆觸細看可能不那麼寫實，但整體看來卻是自然的，樹的邊緣總是極為柔和的樣子。樹就是那樣的。我讀到的書上說，每當他要花很多時間畫畫的時候，總是先要將雙手在熱水中浸泡大約半小時之久。我想，顯然，他會以極快的速度揮動畫筆，迅速揮灑顏料。因此，他畫這些畫的速度可能非常快。

MG 就像小提琴手那樣。

DH 是啊，技巧極佳。都是美到不行的畫，構圖美妙，空間布局組織審慎。我有一幅喬托（Giotto）時代的中國捲軸畫。裡面有一種技巧讓我想起了這幅〈山巔上的布道〉。看畫的時候，穿行於風景之間的觀者被帶到了不同的高度。你會攀上山坡俯視下方。有一個湖，你可以從不同高度看。如果速度比較慢，那它就會非常平靜。在中國藝術裡，這個叫「散點透視法」。

MG 與其說洛蘭以線性透視營造空間，不如說他用的是藝術家們所謂的「空間透視」（aerial perspective），即用色彩和色調營造空間。

DH 是的，觀者會得到一個略微高一點的視點。當今的插圖畫家若是想做出後退、越來越遠的效果時，就會用到它。但是，〈山巔上的布道〉是關於仰視的畫作，這令我極著迷。中心人物在畫面中部稍偏的地方，就在

黃金分割的位置。我知道皇家藝術學院有面牆比我工作室那一面還要高，我覺得在那裡展示效果會很好。畫中的人物凝視著在小山上布道的某個人物。關注的焦點是在半空中，任何其他類型的油畫都很難做到這一點，這構圖深深地吸引了我。人們說，這不就是宗教畫嗎？話雖如此，但那不是這幅畫的全部。同樣主題的畫，我只找到過三幅，因此，它與「基督上十字架」或「天使報喜」等常見的宗教主題不同。這個主題畫的只是有人在講授該如何生活而已。

或許，布道這個念頭也在吸引著霍克尼。3 月 16 日，他發了一則短訊給我：「我們開始在三十張畫布上布道了。我覺得這將是一幅屬於 21 世紀的畫。我給這幅新畫起的題目是〈更大的訊息〉。」

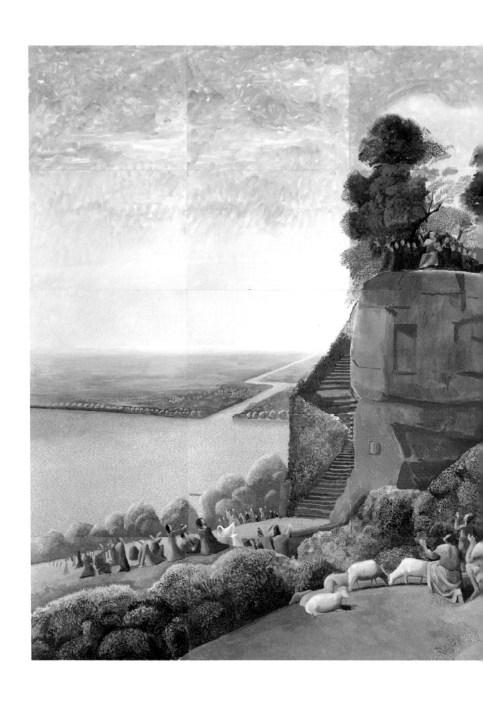

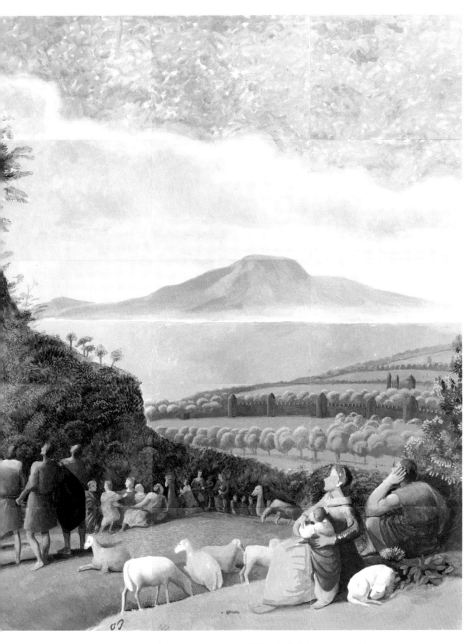

A Bigger Message〈更大的訊息〉，2010 年

14
電影及穿行於風景之間

在工作室用過午餐後,我們回到家中,觀賞霍克尼的新電影,是幾週前的某個早上,冬雪初晴之時拍的。霍克尼曾經提及的助理威爾金森,如今已是布理林頓小團隊中舉足輕重的人物。他也在場。

影片拍攝於明媚的早晨,一天的開始。當天霍克尼應邀去參加婚禮,因此拍攝的時間有限。不過,他們拍的東西很妙,速度比真實時間慢,創造出冰霜覆蓋的風景中緩慢前進的效果,有一種奇怪的情感效應,雪地上的光莫名地讓人感動。這種莊嚴的速度,這樣的體驗讓我想起〈去年在馬里昂巴德〉(Last Year at Marienbad)。對於電影語言,紀錄片製作人賈揚提比我要熟悉得多。緩慢移動的雪景給他留下了極深的印象。歸途中他就此談論道:

我喜歡這樣的拍攝,它的氛圍可以用來暗示感情。不過,他是在用電影做我匪夷所思的東西。他讓我們用二十五分鐘的時間看一段實際上需要六或八小時的旅程,設法迫使我們去看他所看到的光:他的視覺強度。相機鏡頭以絕對的專注凝視著,其專注程度遠遠超過我們自己通常的狀態。在我的影片裡,我必須試圖透過別人的雙眼觀看,因此,我對於攝影機騙過觀眾眼睛的時刻極為敏感。這個影片通過放慢速度,讓我們可以看到他在一毫秒之間一定可以看到的東西。

這或許就是透過電影的方式表現畫家對於世界看法的一種方式。

這項工作目前正在進行中。霍克尼讓我們看了另一個不太成功的實驗：銀幕一分為四，分別播放一段旅程沿線的不同影像。這個想法他過去曾經嘗試過，最近他重新發現了一種拍攝方式，和 1980 年代中期，二十五年前的一個電視節目類似。他拍一個年輕男子走下霍克尼倫敦工作室的樓梯，重覆拍了九次，再將片段疊加起來，做出一種和杜尚的油畫〈走下樓梯的裸女 2 號〉（*Nude Descendinga Staircase, No. 2*, 1912）相應的電影。

> **DH** 這個是我們為電視節目「南岸秀」（The South Bank Show）做的。完成之後我說，如果可以再做一次，我們會做得更好。布萊格（Melvyn Bragg）說：「花了兩萬兩千英鎊呢。不能再來一次了。」如今只要有合適的設備，在家就可以做了。這真是令人驚訝。

技術似乎已經來臨，就像電腦繪圖一樣，他因此得以繼續將自己的想法付諸實踐。

霍克尼很愛看電影，他的家庭劇院便是證明。畢竟，他在好萊塢夢工廠的門檻上居住多年，他常提到的電影界朋友比利·懷德（Billy Wilder），2002 年以九十五歲高齡去世。過去，他通常每週去一次霍克尼常去的飯店吃午餐。霍克尼描繪過這位偉大的電影編劇兼導演進門時，所有顧客起身鼓掌的情形。

聽上去很有好萊塢味道，霍克尼喜歡反覆講懷德的軼事。他最喜歡的塞繆爾·戈德溫主義：「要是人們不願來看你的電影，你是無能為力的。」他說是從懷德那裡聽來的。霍克尼本人在電影方面也有諸多推薦。〈誰陷害了兔子羅傑？〉（*Who Framed Roger Rabbit* ?1988）是他熱衷的片子之一，這出乎我的意料。「滿是風

趣的台詞。有人問道：『你認為娛樂業是什麼啊？』偵探答：『和我知道的任何行業都不一樣。』」這部電影常常用戲謔的方式將畫出的現實和照片拍攝的現實結合在一起，想像力十足。一定是這一點吸引了霍克尼。有些角色和布置是迪士尼式的卡通，有些是真正的演員和道具。

另一部最被青睞的影片是費里尼（Fellini）的〈船續前行〉（*An' the Ship Sails On*, 1983），以視覺手段對種種描繪現實的方式開了諸多玩笑。開頭是黑白默片，後變成了彩色電影，還有歌劇片段和芭蕾。霍克尼熱愛一切戲謔地處理世事的作品，即正在觀看的東西不是真理，而是一件藝術作品。在繪畫、戲劇、電影裡，他都對此樂此不疲。

DH 那部電影很棒，裡面有一艘戰艦，貌似立體主義戰艦，是一個鋼做成的龐然大物，上面有超棒的大砲和煙囪。某一刻，你會看到有真的煙冒出來。但是下一刻就是風格化的煙了，是用玻璃紙做出來的，目的是讓你看到並且注意到這些東西。不能說它比海上真實的戰艦更真實，但是卻可以說它比戰艦的照片更真實。

霍克尼顯然認為，電影就像攝影一樣，是更廣闊歷史的一部分，都是各種各樣的圖畫。這是他對待我姑且稱之為藝術史（因為找不到更好的詞）的最為不同尋常的方式之一。談到特定媒介和技術如何適用於某些主題的時候（譬如，油畫擅長畫皮膚），他立刻會想到一個好萊塢的例子。

DH 比利·懷德告訴我，最早有色彩的電影是〈綠

And rhw Ship Sails on〈船續前行〉，
費里尼（Federico Fellini），1983 年

野仙蹤〉（*The Wizard of Oz*）和〈羅賓漢〉（*Robin Hood*）等片子，很快的，製片廠就想要能突顯色彩的題材了，比方 19 世紀穿紅色軍服的英國軍隊。電影開始先有類型設定，才去尋找合適題材。怎麼才能讓所有人都穿綠色呢？在 1938 年埃洛爾‧弗林（Errol Flynn）的〈羅賓漢〉裡，雪伍森林（Sherwood Forest）綠得令人難以置信。草是那種你從未見過的綠，一定是後製出來的。威爾‧史考利（Will Scarlet）穿的衣服是你從未見過的絕妙紅色，可能很難弄，服裝棒極了。那時候，人們很認真地思考服裝要用什麼來做，很在意顏色設定，主題倒是其次。

霍克尼對交界處極感興趣，如畫面的邊緣及事物的邊緣——臉部

Monsieur Hulot's Holiday〈胡洛先生的假期〉，
塔蒂（Jacques Tati），1953 年

輪廓與後方風景的邊界。不過，聊到事物交界，最先跳進他腦海的
卻是一齣法國喜劇。

> **DH**　你知道塔蒂的〈胡洛先生的假期〉嗎？車站裡有
> 一幕，鏡頭是固定的，俯瞰站台。火車進站了，每個人
> 都往下跑，跑進地下通道，你會看到他們再跑上另一個
> 站台。不過這個站台錯了。隨後，另一輛火車開始由另
> 一站台進站，而這邊又來了一輛，你就看著他們再次跑

下樓梯。塔蒂是在玩空間遊戲。如果鏡頭範圍再大一點，看起來就不會那麼有意思了。換句話說，他利用銀幕的邊界製造趣味。他瞭解銀幕是平面的東西，可以在上面玩什麼花樣。真正好的電影人都擅長此道，攝影師也是。

霍克尼在看電影的時候心裡想的是油畫，然而，早期大師們的油畫又讓他想到電影。他不僅宣稱卡拉瓦喬發明了好萊塢式用光，巨幅文藝復興作品的整個組合過程也讓他想到米高梅或派拉蒙的所作所為：場景和複雜的動作設計等。

DH 導演格林納威（Peter Greenaway）做過一系列關於羅浮宮委羅內塞（Veronese）的〈迦拿的婚禮〉（*Marriage at Cana*）及其他畫作的電影裝置。他用各式各樣的方式強調繪畫中的戲劇性和運動，例如加入人物對話。他所選擇的繪畫作品與現代的電影有異曲同工之妙，委羅內塞的畫裡有一百二十六個人物，做著形形色色的事情，連光線也很戲劇化。梅索尼耶畫過一幅〈弗里德蘭之戰，1807年〉（*The Battle of Friedland*，1807），由大都會博物館收藏。我讀過關於他創作這幅畫的文獻以及為此所做的研究，完全就像是電影人，不像畫家。他會到作畫現場採集植物標本，研究電影場景的時候就會去做那樣的事情。

另一方面，霍克尼看待電影的態度其實不比攝影好到哪裡去。

DH 我是最後一代在沒有電視的環境下長大的人。

The Battle of Friedland, 1807〈弗里德蘭之戰，1807 年〉，
梅索尼耶，1861~1875 年

十八歲時家裡才弄了一台。但是，很小的時候我父親常帶我們去看電影，我很喜歡。我們總是坐在前排，因為那時候前三排的位子是六便士，遠一點是九便士，再遠就是一先令了。坐那麼近，銀幕顯得好大好大，然而，它所展示的是一個絕妙的世界，和穿過骯髒的布拉福街道前往電影院時看到的情景截然不同。如果那時候你問我，銀幕的邊緣是否重要，我會說，不，它那麼大。但現在，我覺得銀幕實在是太小了。

MG　就連在電影院也是這樣嗎？

DH 是的，我甚至會說它很「狹小」（pokey）。〈鐵達尼號〉（*Titanic*, 1997）上片的時候我跑去看，因為我聽說它的電腦特效很厲害。我跑去好萊塢銀幕最大的戲院，坐在正中間，以最棒的條件欣賞，然而不一會兒，我就覺得自己是透過一個信箱在看電影。不過，我承認，像我這樣的人或許不多。我也承認，他們去看電影純粹是為了娛樂，然而我是去觀看的。我耳朵不好，聽不太見對白，因此我只會去看能在視覺上吸引我的電影。

MG 電視會好一點嗎？

DH 電影比電視強，無論是攝影技巧、畫質、光源設計等等。最近我看電視的時候，一直覺得實在很難看，我一直在抱怨。電視擺明了就是給你看，又不給你看過癮。

MG 你的意思是說畫面細節太少，節目內容也不夠有趣嗎？

DH 對，我是這樣覺得。例如 CNN，它喜歡自以為是地向你展示現實，但不過是在向你展示彆腳的藝術罷了。電視試圖假裝你看的不是一塊玻璃，假裝給你看的是真實的世界。我聽收音機上有個人說起自己得了阿茲海默症的母親。在她看來，電視上的畫面不過是一堆彩色圖案而已。其實，電視不就是那樣嗎？沒錯啊。

大概三十年前，布萊格舉辦了一個關於未來電視的一

日研討會。我應邀參加，進行到一半的時候他走過來說：「大衛，你什麼都沒說，有點不正常啊。」我說：「喔，我是有話要說。但是，你和別的發言者一直在談內容問題。為什麼不談談你們第一眼看到的東西——畫面呢？我現在要說了，畫面不夠好！」

MG　就連如今的電影也不行嗎，又有高畫質又有 3D 的？

DH　3D 電視我沒特別感覺，我覺得很適合情色片，馬上就能獲得體積感。但其他的類型就沒什麼必要，反而會很幼稚可笑。其實 3D 影像很久以前就有了，1953 年的〈吻我吧，凱特〉（*Kiss Me Kate*）就是 3D 的。但看起來很怪，因為我們的觀看方式實際上不是那樣的。我們一直在掃視，注意力會移動，所以鏡頭必須是固定的，不能也動來動去。如果可以複製這個世界，而且還跟實物一樣大小，請問你要把它擺在哪？影視該做的事情不是複製世界，而是詮釋世界。

不久之後來了一封電子郵件，是霍克尼，他去了布理林頓的理髮店。

昨天我去費拉斯（Fellas）剪頭髮。有四個人和一個大概十二歲的男孩在等。我坐下來，覺得有點懊惱沒帶報紙來看。於是我便環顧四周。在我聽力不佳的耳朵裡，某首單調的曲子在砰砰響，螢幕上在播放著一些畫面。我看了一點點，不過真是無

趣到讓我訝異，每秒鐘圖像都不同（如果圖像延續時間有一秒之久的話）。有張桌子上擺著雜誌：各式各樣的體育雜誌、肥皂週刊。大多數看上去都大同小異，封面幾乎千篇一律，不管主題是什麼。同樣的印刷，每一頁都是視覺大雜燴，塞得滿滿滿。

大概在這個時候，霍克尼開始試驗自己的新型電影，用九個裝在汽車上的高畫質鏡頭拍攝，拍的東西同時顯示在劃分成九部分的螢幕上，有點像他那些由九塊畫布構成的油畫，不過是動態的，每個畫面的視角都不同。「我覺得九個鏡頭能開拓新的敘事方式。我們就像是在創造一顆極富機動性的鏡頭。」

15

音樂與運動

在〈強調靜止的畫〉（*Picture Emphasizing Stillness*）（1962）中，霍克尼畫的是躍起的獵豹威脅著兩個男子。上方寫著短短的一行話，字小得要離畫布很近才能看懂。寫的是：「他們很安全。這是一張定格畫面。」五十年前典型的霍克尼式幽默，如今依然。裡面還包含著他的典型想法：「看上去雖然滿是動作，實際上卻是一個定格畫面，不可能有任何真正的動態。」凝結靜止的圖畫和不斷運動的世界如何共存，是霍克尼幾十年來一直在思索的問題。我們將會看到，他最近的解決辦法是製作高畫質的立體主義電影，也就是說，和畢卡索或布拉克 1910 年左右創作的靜物那樣具有多重視角的畫，變成動態的。

從很多方面看，霍克尼成長的環境與其說接近現代世界，不如說更接近維多利亞時代的英國。他們家沒有汽車，也沒有電視，這對他的影響極大。因此，汽車及其機動性在霍克尼的生活和藝術中扮演了令人驚訝的重要角色。在《大衛‧霍克尼筆下的大衛‧霍克尼》中，他描述了自己最初如何學會開車。那是 1964 年，他來到洛杉磯，一個人也不認識。「紐約人說：『一個認識的人都沒有，也不會開車的話，去那兒就是瘋了。』」他們說：「如果想去西邊，至少也去舊金山啊。」霍克尼說：「但我想去的是洛杉磯。」紐約一個開畫廊的朋友打電話給另一個認識的洛杉磯畫商，後者到機場接了霍克尼後，把他帶到了一家汽車旅館。

我走進這家汽車旅館，興奮極了，真是興奮啊，比第一次到紐約還要興奮。我想，這一定是某種性迷戀和性吸引。我傍晚抵達，沒有交通工具，拼命尋找洛杉磯市，卻找不到。我看到一些燈，心想這一定是了。我走了兩英里到了之後才發現不過是一家大型的加油站。這麼燈火輝煌的，我還以為到了市中心呢。

他的下一個嘗試是買一輛自行車，自行車他倒是從小就會騎了。他騎著車在約克郡鄉村四處漫遊：

我讀過約翰·里奇（John Rechy）的《夜城》（City of Night），我覺得它是某種美國生活的絕妙描繪。是最早寫潘興廣場（Pershing Square）那種污穢色情炙熱的夜生活小說。我看了看地圖，看到了威爾希爾大道（Wilshire Boulevard），這條路始於聖摩尼加海邊，一直延伸，我只需要沿著路走而已。當然，路長約十八英里，這一點我居然沒有意識到。我開始騎車，抵達潘興廣場時，空無一人。晚上九點左右，剛剛天黑，一個人影都沒有。我想，人都去哪裡了？我喝了一杯啤酒，想到回去要花一小時左右，只好趕緊騎車回去，一路上想著：這樣行不通。無論如何我得都學會開車。

抵達幾日內霍克尼就學會了開車，又給自己弄了輛車（先後順序不是這樣）。他還開車去了拉斯維加斯，歸途中穿越沙漠，找了個畫室開始作畫。「我心想，這樣才對嘛。」

住在洛杉磯的第一週裡，霍克尼對移動的興趣還沒開始。和大多數強烈的衝動一樣，這似乎是與生俱來的，與他最強烈的心理願望

Santa Monica Blvd〈聖摩尼加大道〉，1978~1980 年

有關。可想而知，這願望就是盡可能大量且清楚地看東西。

1978 年遷居洛杉磯促發了可稱之為「公路畫作」（借用好萊塢術語）的系列作品誕生。第一幅意義重大，特別是因為它失敗了。在職業生涯中，霍克尼有兩次發現自己無力完成野心勃勃的大型油畫。這一次的原因在於他所嘗試的東西是不可能做到的——就當時他使用的構圖與視覺建構方式來看是不可能做到的。他想畫聖摩尼加大道，但是，洛杉磯的街道和布拉福或巴黎的街道可是不一樣的。

> **DH** 汽車在洛杉磯生活中扮演了重要角色，不開車哪兒都去不了。沿著大道走會顯得有點空蕩蕩，但是如果開車的話就會發現很多建築物和標誌就是要以時速三十英里的速度觀看的。然而，譬如在羅馬，則是要以時速兩英里的速度看的。在羅馬最好是走路。但是在洛杉磯，要是想找某家商店，在小小的建築上會有一個大大的標誌，這樣速度快的時候就能看到了。建築物都是要在快速移動中看的。

〈聖摩尼加大道〉（1978~1980 年）是長長的長方形，寬二十英尺。但其觀念卻是靜止的。放棄之時，霍克尼已經創作完成的是一幅宏大、幾近全景式的圖像，人們在人行道上走動，一端有一輛停止的車。換句話說，他埋頭苦幹一幅表現運動主題的靜止的油畫：本該從移動的汽車上看的街景，他後來的公路畫作總算將這一點考慮在內了。1979 年，他搬進了導演班漢姆（Reyner Banham）式的四種洛杉磯生態中的另一種——好萊塢山，同時在聖摩尼加大道擁有畫室。

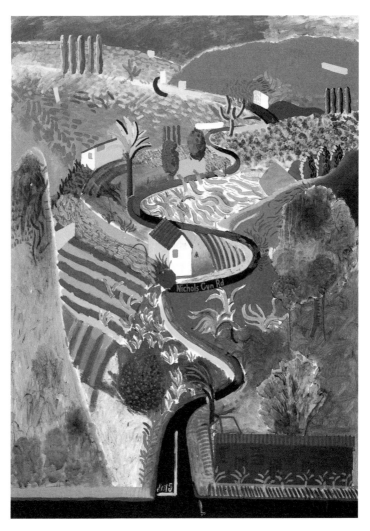

Nichols Canyon〈尼克爾斯峽谷〉，1980 年

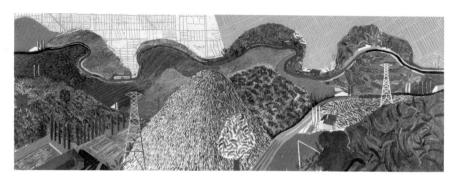

Mulholland Drive: The Road to the Studio
〈穆赫蘭道：通往畫室的路〉，1980 年

DH　要不是住在那兒或認識那兒的人，大多數人不會冒險進入，因為很容易迷路。沿著穆赫蘭道走，一路爬到頂，只有特定的路是一直向下走的，如果不認識這些路你就會認為自己是在向下走，實際上卻是在回到穆赫蘭道上而已。我一搬到那裡，洛杉磯就變得有些不一樣了。不再是一律筆直的線條了；路常常是曲折蛇行的，譬如尼可拉斯峽谷、穆赫蘭道，或是通往我山腳處畫室的路。我畫了相當多關於開車的畫。

1980 年，他畫了兩幅大尺寸公路圖〈穆赫蘭道：通往畫室的路〉及〈尼可拉斯峽谷〉。與不幸的〈聖摩尼加大道〉不同，那些是關於旅程的畫作。看著它們的時候，你會追隨著公路的線條；畫家的宗旨是讓你在腦海中沿著公路行進。霍克尼指出，〈穆赫蘭道〉這一標題裡的「道」（Drive）指的是那條街道的名稱，同時也指沿道駕車行為。觀眾的眼睛是要以汽車路面上移動的速度在畫布上游移的，重演霍克尼每日順著蜿蜒的公路開車去畫室的旅程。

1988 年，這些畫之後他接著畫了〈通往馬里布的路〉，開始了另一個旅程，也通往一個新的畫室。這幅畫直截了當，以至於霍克尼宣稱看著它就可以找到工作室，像地圖一樣，有「參考點和路標」。後來，他還設計了最不為人知或許也是最令人嘆為觀止的洛杉磯公路藝術作品。不是畫作，是行為藝術——他為一段特別的路線，在一天之中特定的時刻，挑選了一系列音樂，這是霍克尼眼中風景與他在劇場工作時的記憶的融合，私密且不可複製。

DH　我設計的洛杉磯的音樂車程是一種行為藝術，行

The Road to Malibu〈通往馬里布的路〉，1988 年

為藝術的精神就是「此時此刻」，不是嗎？那條路我開過好多次，我有一輛賓士敞篷車，越變越聾後，要在車裡聽清楚音樂越來越困難了。住在洛杉磯的時候，因為待在車裡的時間很長，就會想邊開車邊聽音樂。因此我裝了一套不錯的音響，很多個揚聲器。

　　當時我剛在馬里布弄了一座小房子，正開著車四處走走看看，一邊大聲放著華格納歌劇來測試這些揚聲器。突然間我發現：「天哪！音樂和這些山很相配呢。」因此，慢慢地，我設計了一條從這個房子出發的路線。最後設計了兩條，一條車程大概三十五分鐘，另一條是九十分鐘，要以日落時間來推算出發時間。我告訴大家，必須在特定時候來，不能遲到，因為要靠陽光來做效果。譬如，〈齊格菲〉（Siegfried）葬禮進行曲裡的高潮開始時，車子會轉到拐彎處，在音樂變最強的時候，正好看到落日突然躍出，就像電影一樣，視覺和聽覺絕妙的合二為一。就連平常沒辦法安靜下來聽音樂的孩子們，也都很喜歡這段音樂行程。他們明白，我是在引導人們去觀看。有人想把這些拍攝下來，但是我說，這是一種四維體驗，拍下來就沒那麼好玩了。我們坐在敞篷車裡，可以三百六十度觀賞風景。我能完全掌控車速，以及更換曲目的時間點。我花了一些時間練習，如果做得好，一切都會天衣無縫。很久沒玩的話，時間就不會掌握得那麼精準，如果發現慢了點，就不得不加速，我感覺自己好像化身指揮家。

霍克尼表示，參加過華格納汽車行的人，立刻就能理解〈太平洋

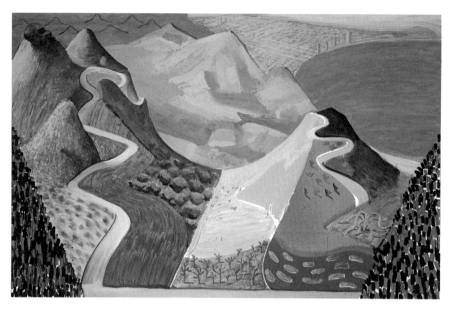

Pacific Coast Highway and Santa Monica
〈太平洋海岸公路與聖摩尼加〉，1990 年

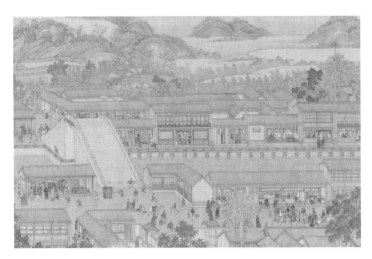

〈乾隆南巡圖卷六：進入蘇州城及大運河〉，徐揚，1770 年（局部）

海岸公路與聖摩尼加〉。不過，幾年前，霍克尼邂逅了另一個文化的傳統繪畫，這種繪畫對於運動和空間的再現方式與他自己已經開始做的一模一樣，並且還有過之而無不及。

DH　1981 年，我去了中國，對東方藝術產生了興趣。後來我結識了紐約大都會博物館遠東藝術館館長，1986年他給我看了這幅偉大的捲軸。他在某個週末跟我說：「來吧。我有難以置信的東西給你看。」他領我到樓上一個房間，打開了一幅長約九十英尺的捲軸。我和格雷夫斯一起跪在地上看了三、四個小時，覺得依然不過是驚鴻一瞥而已。我們認為，裡面一定有兩千個人物，在做各式各樣的事情，都很有趣。這是一次不凡的經歷，我一生中最值得紀念的時刻之一。這幅圖創作於 1770

年，大概是維梅爾身後一百年。在整個城市裡穿梭，皇帝與你擦肩而過，事實上裡面有三千個人物，個性特徵各有不同。接著，他們說：「你想到樓下看看別的嗎？」他們有一幅 19 世紀初畫威尼斯的圓形全景圖。必須站到中間的平台上看。隨後，轉過身來，你就能看到宮殿花園等等。我說：「我明白你為什麼帶我們來這裡了。我們被困在某個固定的點上了。但是，在中國的捲軸中，我們可以那般在大城市裡行走。這實在是天壤之別。」

西方藝術圈能理解中國捲軸的人不多。它們往往被一段一段的展示，不然我們無法用書籍的形式複製。能夠以正確方式觀看，親手打開它們的人屈指可數。捲軸不是一口氣全打開的，要不斷地轉動。因此，一時之間我們看不見邊緣。底邊是觀者，上緣是天空。捲軸沒辦法用書本的方式翻頁觀看。

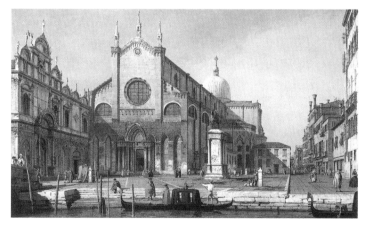

Campo di SS. Giovanni e Paolo〈聖喬凡尼與保羅大教堂〉，
卡納萊托，約 1735 年

MG 它是某種圖畫電影嗎？

DH 事實上，1987 年我們和菲利普・哈斯（Philip Haas）做了一部關於捲軸的影片，電影本身就是一幅捲軸。在電影中，隨著鏡頭的移動，人的視點在不斷變化，移動了整整四十分鐘。我們發現 11 世紀的時候中國人就摒棄了「消點」的觀念，因為「消點」意味著觀者不在現場，沒在動。如果不動，就某種程度而言你就是死的。

MG 你現在做的風景影片就是這個概念。

DH 哦，是的。我們在捲軸中穿行，電影就是捲軸。我們做關於捲軸的電影的時候，洛杉磯郡立博物館牆上正掛著卡拉萊托的威尼斯圖。我說：「請留著那個吧，做為對比。」在中國畫裡，人是在風景間行走，到大城無錫之後，越過城牆進入庭院小巷。在卡拉萊托的作品裡觀者是沒有辦法越牆而過的。

MG 有一種歐洲巴洛克繪畫——例如維爾茨堡宮（Würzburg）樞機主教寓所大樓梯上方提耶波羅（Tiepolo）的天頂畫，在裡面參觀時觀眾是移動的；隨著你的移動，就能看到上方繪畫的展現。

DH 沒錯，而且人物怎麼看都不怪，對不對？什麼角

度看都可以。去年我們去了，從這裡看、從那裡看，人物看起來都很正常。令人驚訝的是，那座樓梯妙極了；顏色很美，是 18 世紀最棒的東西之一。在那裡站著，抬頭看著，我對約翰說：「想像一下，在18世紀的時候，站在這裡，它將是多麼絕妙的戲劇啊，所有的人在樓梯上上下下，邊上是那些僕人。看看這幅天頂，看著這些人，一定是嘆為觀止的。」

MG　的確是充滿戲劇性，就像個頭頂上方的舞台。

DH　我買了書，但沒有解釋那些人物是怎麼畫的。不過，那幅畫的草稿新穎獨特，令人訝異。

16
梵谷與速寫的力量

對於熱愛繪畫和速寫的人而言，2010 年初倫敦藝術世界的大事件是一場皇家藝術學院的展覽，題為「真實的梵谷」（The Real Van Gogh）。這是英國有史以來蒐集到最多梵谷作品的一次展覽，我去看過幾次，以愉悅身心，寫寫評論，同時也因為《RA》雜誌請我採訪三位藝術家對於此次展覽的感想。這三位藝術家分別是：珍妮‧薩維爾（Jenny Saville）、約翰‧貝蘭尼（John Bellany）及霍克尼。這些畫家每一位都在梵谷作品中看到了不同的東西，就每一位而言，我想，那些都是實實在在存在的東西。珍妮‧薩維爾看出了在灼熱環境中進行創作的那種狂熱，她本人在西西里也做過幾年這樣的事情，還看出了梵谷的神經質：

他運用誇張、經典的自戀式存在方式，和他的病很合拍。我會覺得他很兩極。顯然，極為嚴峻的條件下他是無法工作的，但是，他的作品和他本人是水乳交融的，他和作品難分難解。梵谷處理反光的時候，譬如罐子的邊緣，就是在展現誇張，那還會光反射到牆上。因此，一切的色彩與光線都在畫中顫動。

貝蘭尼則強調藝術家心靈的苦難：

內心的騷動感是他很多作品的核心，一直存在。死亡一直存在於作品的某些部分中。

這次霍克尼因為想談梵谷而與我對話。2006 年，我出版了《黃房子》（*The Yellow House*），一本寫梵谷與高更 1888 年秋在阿爾勒短暫同居生活的書。一、兩個月以後，他打電話給我，想要聊一聊這事。他打來之後，我明白了為什麼他對我寫的主題有如此強烈的興趣。

　　不僅因為梵谷是他尊敬的畫家，事實上，幾乎所有的畫家都尊敬梵谷。還因為他是一位在偏遠的阿爾勒進行創作的藝術家，遠離大都市。霍克尼也是如此，雖然他的境遇比黃房子裡的梵谷要舒服多了。不過，在藝術界看來，霍克尼也是住在偏鄉，被自己繪畫的主題包圍著——東約克郡風景。「要是梵谷沒有那麼與世隔絕，」2010 年 2 月霍克尼在電話那頭沉思了一會兒，「我懷疑他還能不能走得這麼遠，這麼遠。」那是他對於梵谷藝術的真知灼見之一，另一個見解是，逃離北方的光線，從寒冷之地遷到炎熱之地後，梵谷的想像力就脫胎換骨了（霍克尼本人就是這樣）。

> **DH**　顯然身在北方的時候，他可能已經明白了很多東西。但是，在南方能給人一種高度的清晰感，在南方我們會看到更多的東西，因為地平線不會霧濛濛，空氣裡也沒有太多水氣。身處法國南部顯然給梵谷帶來了極大的喜悅，在油畫中歷歷可見。看這些畫的人會感受到這種喜悅之情。它們直接得令人難以置信。梵谷在一些書信裡提到，他明白自己看得比別人更清楚，他擁有高度專注的視覺。

> **MG**　開始畫第一幅阿爾勒臥室的前一天，他在信中抱

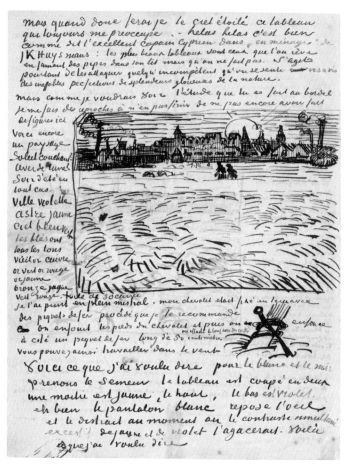

梵谷 628 號信件，致伯納德（Emile Bernard），
1888 年 6 月 19 日星期二於阿爾勒

怨眼睛很累。然後睡了很長時間，醒來的時候產生了一
個念頭，要畫下自己休息過的房間。他的鄰居們批評他，
其中一樁就是他老盯著東西看，舉止古怪。

DH （笑）對啊，我肯定他會那樣。他一定常常盯著東西看，進行一些極為專注的觀察。天哪！工作時間一久，我的眼睛也會很累，不得不閉上雙眼。因為極專注的凝視，必須使用某些眼部的肌肉，一定會累，肌肉都是會累的。有時候在布理林頓，我不能讓眼睛一直睜著，只好逼自己上床睡覺，這樣就不得不立刻把眼睛閉上。

我一生中前二十年是在布拉福度過的，比梵谷度過青年時代的荷蘭還要更北邊，當然，這影響了我看事物的方式。布拉福從來沒有影子，因為從來沒有艷陽天。

加州的陽光強度大概有十倍吧，絕妙的光線也許正是好萊塢在那兒的原因。就算在加州住了二十年後，每天早上我醒來時還是會想著，「喔，是個陽光明媚的可愛早晨呢！」不過，如果在那裡出生的話，應該就不會有這種感覺。

MG 梵谷在阿爾勒看到的一切，在他眼中都是魅力四射的。想想他畫作的主題：居所附近毫無特色的廣場，市裡的小公園，街道上方的鐵路橋，兩把極平常的椅子。

DH 梵谷畫的那些阿爾勒田野，若是用相機拍下來，只會是相當無聊單調的風景。梵谷讓我們看到的東西比相機能夠做到的多得多。就他的很多作品而言，真正看到這些描繪對象的人多半會覺得無趣得令人難以置信。把梵谷鎖在美國最無聊的汽車旅館房間裡一個星期，給他一點顏料和畫布，他出來的時候一定會帶著一些令人驚訝的油畫和速寫——畫破敗失修的浴室或磨損的紙

盒。無論如何，他都能畫出點什麼來。我想梵谷什麼都能畫，什麼都能弄得魅力四射。

MG 他是在驚人的壓力下進行創作的。他的整個職業生涯短短從放棄布道開始畫油畫的那一刻，直到 1890 年開槍自殺那一天，不過十幾年而已。

DH 的確是，梵谷那些令人難以置信的偉大作品都是在不到兩年半的時間裡畫的，從 1888 年初他奔赴阿爾勒之時開始，令人驚嘆的作品一幅接一幅。展覽中看到的所有作品都是那時畫的。但是，當人們說梵谷是自學成才的時候，不要忘了每個人的速寫在很大程度上都是自學的。

梵谷的速寫尤其令霍克尼滔滔不絕。談到梵谷的速寫，我們立刻又想到林布蘭。梵谷和高更去了蒙彼利埃（Montpellier）的畫廊後，在最瘋狂的一封信裡寫到一句話，就在他割掉自己耳朵前約一週的時間，他談到林布蘭：「我們身處魔法之中。」他認為，林布蘭是個魔法師。霍克尼對梵谷、林布蘭、畢卡索的看法也大同小異。

DH 我覺得梵谷是一位非常偉大的速寫家。我喜愛他信件裡的小速寫，彷彿是速寫的速寫。是當時他正在創作的大畫作的小草稿，這樣提奧（Theo）和其他的收信人就能明白他在做什麼了。要是在現代，他會用 iPhone 發送這些東西。看看這些畫，它們包羅萬象，什麼都有了，他絕不半途而廢。

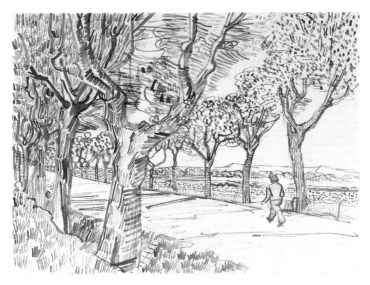

The Road to Tarascon with a Man Walking
〈通往塔拉斯孔的有行走男子的路〉，梵谷，1888 年 4 月

　　他有一些早期的農民速寫，技巧好得令人難以置信。能夠確確實實地感受到體積，感受到身體及身體上穿的布料的質地，甚至還有所超越，畫中有強烈的共鳴。但是，從技巧層面看，這些速寫並沒有特別高超，林布蘭也能做到。就算他只用六條線，你也能感受到筆下人物穿著的衣服是襤褸或精巧的布料。

　　真正偉大的速寫家不會設限自己，每次作畫都是新鮮的。林布蘭、歌雅（Francisco José de Goya）、畢卡索、梵谷都是如此。在林布蘭或梵谷的作品裡絕不會出現重複的臉，每個人物都有自己的個性。我喜歡瀏覽貝尼希（Benesch）收藏的那些林布蘭速寫。在洛杉磯我有一

Nathan Admonishing David〈拿單怒斥大衛〉，
林布蘭，約 1654~1655 年

套，布理林頓還有一套。它們是至上的娛樂，比電影還
精采，觀賞它們令我感到無以倫比的滿足。

　林布蘭從沒畫過兩張一模一樣的臉孔，人物的眼睛總
是令人印象深刻。細細一筆稍微拉長那麼一點點，就讓
一對眼睛變得蒼老疲憊，還可以看出它們注視著什麼。
每一張臉都不同，就像現實世界。他很會畫老人，能讓
人無比動容。在我看來，速寫是林布蘭最偉大的作品。
雖然他的油畫也很有意思，但這些速寫卻是獨一無二
的。

MG　他能補捉微小但深具表現力的東西，比如說你剛
才提到的眼睛。

DH 放眼看去，這就是我們的世界——蒼老的雙手和悲傷的臉龐，這就是林布蘭的作品極富人情味的原因。曾經以極快速度畫過速寫的人都能看出林布蘭速寫的精妙，手段之簡潔看得你無法呼吸。他能用一、兩條線畫出蒼老的手，看起來相當簡化，但卻能展現出全貌。甚至，我們能看出來某幾條線是以很快的速度畫的，速度感還保留在線條之中。

MG 看梵谷的玉米田速寫的時候，就某種程度而言，你能看到他作畫時的能量。

DH 可以看出來，線條有屬於自己的特定速度。就像這條（在筆記本上快速地畫了一條線）和這條（較慢的畫線）之間的區別。一張圖中的線一定有快有慢，我想大多數人畫畫時都是這樣。在畢卡索的作品裡能看到，在安格爾（Jean-Auguste-Dominique Ingres）的作品裡也能看到。

MG 這麼說來，速寫也能算是一種行為藝術，但也必須要有明確的思考模式。創作的時候，你會有意識地想：怎麼運用畫筆、鉛筆或鋼筆製造對的筆觸？

DH 是啊，畫速寫的時候，心比手總是要快一、兩筆的。你總是在想：這裡做的完成之後，我會到那裡，然後是那裡，好像下棋一樣。我一直認為盡量簡化，是畫

速寫時一種偉大的素質，油畫就不是如此。林布蘭、畢卡索和梵谷的速寫線條都動人心魄，這需要付出很多努力，但卻激動人心──探索如何將自己看到的東西簡化成單純的線條，並表現出體積。

MG　聽起來畫速寫的時候，做決定和下筆同樣重要。畫家不但要擁有雙手和雙腕上的技藝，作畫的同時心靈也在進行某種程序。是一種思考模式，也是一種觀看方式、一種創作方法。

DH　我想有史以來最令人傷心的事，就是藝術學校放棄了教授速寫。就算最後大家都是自學成才的，但還是應該多少教點啊。不是說每個人都要能畫林布蘭那樣的速寫，但總可以教他們畫得有相當水準啊。教人速寫就是教人觀看，速寫被放棄的時候，我一直在和人辯論。他們說，我們不再需要它了。但是我說放棄速寫就是將一切交給攝影，那太無趣了。有次我去參加一個會議，他們說：「喔，我覺得這是退回到了人體寫生室，是吧，霍克尼？」我說：「不，是進步到了人體寫生室。」

17
在 iPad 上作畫

2010 年復活節過後，我又收到了畫家的簡訊：「我得到一台 iPad，好開心呀，比 iPhone 大那麼多！我現在改用 iPad 畫畫啦，你會開始收到更新、更大的畫了。梵谷一定會喜歡這玩意兒的，他可能還會用它寫信。」當初他很輕易的就接受了 iPhone，iPad 則令他更快傾心。2010 年 1 月 27 日，蘋果總裁賈伯斯（Steve Jobs）在舊金山芳草地藝術中心（Yerba Buena Center for the Arts）宣告了這個改變世界的產品誕生，4 月 6 日霍克尼就發給我他的第一幅 iPad 畫了。當月再次見面時，他依然還在讚不絕口。

> **DH** 我愛它，我必須承認。你想讓 iPad 是什麼，它就能變成什麼。能玩遊戲，做填字遊戲，看 YouTube，瀏覽網頁，也可以像我一樣在上面畫畫，消磨時光。有了這個畢卡索會瘋掉的，藝術家一定都會愛上它。我覺得 iPhone 很棒，但這個又更上一層樓，因為它是 iPhone 的八倍大，和常見的速寫本一樣大。

在 iPad 上畫畫，霍克尼不再只用大拇指，而是用上了所有的手指，還加上觸控筆。他打開夾克，向我展示一只大袋子，有點像盜獵者用來藏獵物的那種。「我參加過童子軍，喜歡準備充分。我的每件西裝裡都有裝速寫本的口袋。現在我帶這個。」

事後證明，這次的科技羅曼史比 iPhone 那次還要長久，到我寫這本書時依然是進行式。日復一日，我看著他探索 iPad 與一個名叫「Brushes」的 app，實驗各種筆觸和紋理。他會使用柔和筆觸，就像軟毛大油畫筆畫出來的，也會細細的筆觸，彷彿尖尖的硬頭羽毛筆畫出來的一般。Brushes 還有一個功能，可以在設定色彩、明度和強度後，計算出點描風格般的色點。6 月 1 日早上 4：57，他傳了一張窗外風景的習作，是秀拉（Georges Seurat）風格的，附言：「此處極朦朧的晨。」該風景在幾十種不同的光線和天氣狀態中重覆出現，伴隨各式各樣的畫風。霍克尼發來的窗外景色有黎明光線裡的，暗光裡的，大白天的，窗內點亮燈光的，白雪覆蓋下的，白雪融化中的，雨水拍打著人景之間玻璃的。這是一本視覺日記，一種日常風景的展示，一早醒來映入眼簾的景色，也可以是一場藝術饗宴，而且可以無限發展下去。這就像是莫內關於草坪、白楊、日間不同時分的魯昂大教堂等主題的系列畫，只不過是數位版的。iPad 的其中一項魅力，是它可以成為每一個人的專屬工具，霍克尼走到哪裡都帶著它，成為一個隨時隨地都可以畫畫的童子軍。

DH iPad 就像速寫本一樣了不起，而且，你隨時都擁有全套東西──所有的顏料、畫筆都備齊了。前幾天，朋友莫里斯（Maurice Payne）在這裡的時候我跟他說：「看看那個。」面前的桌上放著我的帽子，我當場畫下了那頂帽子，莫里斯目擊一切。我說：「就因為手頭有這個，我才能對那頂帽子有所反應。」否則，我就不得不起身去拿速寫本和畫具了，他就得不到那頂帽子的畫了。這幅帽子五分鐘就畫好了，和很多我的 iPad 畫一樣，用剛硬線條和柔和線條合作出效果。

無題，2010 年 5 月 26 日，iPad 畫

無題，2010 年 8 月 7 日，1 號，iPad 畫

無題，2010 年 8 月 6 日，iPad 畫

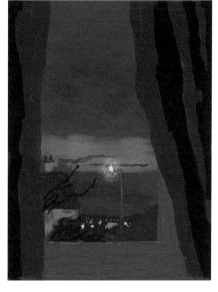

無題，2010 年 12 月 31 日，1 號，iPad 畫

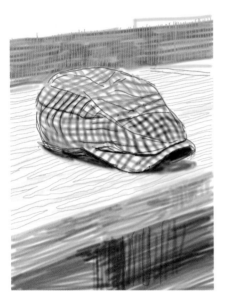

無題，2010 年 11 月 13 日，iPad 畫

無題，2011 年 1 月 6 日，iPad 畫

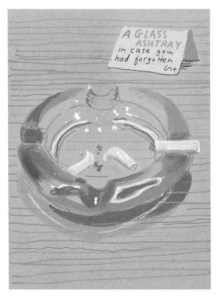

無題，2010 年 12 月 18 日，iPad 畫

無題，2010 年 11 月 20 日，2 號，iPad 畫

事實上自那以後，每次跟霍克尼相約見面談話時，要是沒見到他拿著 iPad 就奇怪了。這些 iPad 作品多帶著一種非正式感，因為這個小玩意兒總是如影隨形，霍尼克老是拿它來畫藝術史上難得一見的主題，誰會有機會記錄自己下床時拖鞋旁的光腳丫呢？或者，浴室裡的水龍頭、晨起沐浴者眼中的世界，或者是布理林頓廚房水槽裡待洗的杯盤，一只滿是煙蒂的玻璃煙灰缸？這是作為私密日記的畫。但是，它們所揭示的某些東西他已經關注了四十多年，甚至更久。譬如，那只煙灰缸是透明玻璃做的。在 iPad 上，要怎麼畫那樣的東西呢？另一幅畫出現了，是關於該主題的某種視覺小品。

DH　前幾天我發送了一幅關於透明感的畫。我拼錯字，於是又加上「錯誤」兩字。我覺得畫透明感這件事情很有趣，因為從視覺角度看，這是關於某種不存在的東西的，幾乎不存在。我畫過的泳池圖是關於透明感的：怎麼畫水？在我看來是個很有意思的問題。泳池與池塘不同，泳池反射光線得很厲害。我過去常畫在泳池上的那些跳動線條，實際上應該是在水面，這是一項挑戰。

　　有一些 iPad 畫是用文字組成的，每個詞的字體都不同。有一幅中寫的是：「為螢幕而畫，完全在螢幕之上，並非幻覺。」不過，這些小小文字本身演繹了一部空間和透視的舞台劇，有的清晰，有的鮮明，有的似乎在波浪線上漸行漸遠，宛若構成背景的起伏的群山，「幻覺」一詞的字母每一個都投下了參差的影子，似乎是站著的立體文字，就像好萊塢山上那塊寫著「Hollywood」的大牌子。從就讀皇家藝術學院起，畫中的文字，或說畫中的錯字（霍克尼一直不擅長拼字），已成為他作品的特色。

Four Difference Kinds of Water〈四種不同的水〉，1967 年

　　iPad 還有一個更另類的功能，就是可以重播整個作畫的過程。手指一點，螢幕又變成了空白，隨後線條和渲染一個接一個重現，自動作畫，展現出一場繪畫表演。

DH　我從未真正見過自己作畫，直到看到我的畫在 iPad 上重播。看我作畫的人會專注於落筆的那個時刻，但其實下筆時我腦中想的往往是接下來的步驟。自我設限的畫更是這樣──比方說線條畫，畫的時候我是非常緊張的，因為必須將一切簡化並精準畫出。

MG　看過自己作畫的過程後，有什麼心得嗎？

DH　有一些，例如，我覺得自己畫畫可以再簡潔一點。

MG　你認為 iPad 是新媒介，或只是數位化的舊玩意兒？

在 iPad 上作畫

無題，2010 年 5 月 9 日，1 號，iPad 畫

無題，2010 年 12 月 2 日，iPad 畫

無題，2010 年 4 月 17 日，iPad 畫

無題，2010 年，iPad 畫

DH　是真正的新媒介。我會稍稍懷念紙筆之間的摩擦力，但卻一點也不介意 iPad 絕佳的流暢感，有得必有失。用它畫畫變化多端，而且怎樣都不會做得太過分，因為它不是真正的畫布。平常我們畫水彩，疊色至多不能超過三層，超過三層就開始糊了。因此畫家不得不謹慎、慢慢地畫，先是淺色然後是深色。用 iPad，我可隨興所至，明亮的黃色上面可以加極為鮮艷的藍色。不過還是要考慮色彩的層次，就像做石版畫、水彩、任何一種版畫一樣。用 iPad 畫畫讓我發展很多新的製圖技巧，iPad 就像是一張無窮無盡的紙，可以一直調節尺寸。例如，我先畫一碗橘子，接著將工作區域調大，這樣它就變得很小了，我可以不停地這樣加東西。我先在橘子下面畫一張桌子，又畫了一個房間把它們放在裡頭。

MG　現在你把有放著橘子的桌景放到了一個畫架上面了。

DH　是呀，現在我把它放到另一個畫架上面。（要看此繪畫過程，請訪問 www. martingayford.co.uk 或 www. thamesandhudson.com）

DH　在導演克魯佐（Henri-Georges Clouzot）1956 年的電影〈畢卡索的祕密〉（*Le Mystère Picasso*）裡，畢卡索在玻璃上面畫畫。他的思維極快，因此重要的不是完成後的畫，而是整個過程中發生的一切。他以驚人的方式不斷改動畫作，如今，有了 iPad 你就可以做同樣的

無題，2010 年 11 月 20 日，2 號，iPad 畫

事情了。我畫過一些畫，刻意安排了有趣的作畫過程，
利用重播功能做一些好玩的事。

不過，或許霍克尼使用 iPad 和 iPhone 最激進的一面不是那些畫
作，甚至也不是它們重播的樣子，而是霍克尼發送它們的方式：這
些可稱為「真品」的畫作就這樣一張張出現在朋友們的手機裡。霍
克尼想著，隨手畫下目之所及，可說是冰河時期人類就有的行為，
但透過最新科技達成，是否代表了一種時代的巨變。

DH 畫本身沒什麼了不起，但傳播的方式可是全新體驗，那將帶來很多的混亂。iPad 讓我想起了 1910 年〈北非諜影〉（*Casablanca*）的導演柯蒂茲（Michael Curtiz）在布達佩斯特某藝術家咖啡廳看的那場電影。他是好萊塢的發明人之一，人生中看的第一部電影是在咖啡館裡，那咖啡館裡的每個人都在看。於是他想，不是每個人都會去看歌劇或舞台劇，但他們都會去看電影。他是對的，誰不看電影？柯蒂茲幫助造就了現今的大眾媒體。在「大眾媒體」這個詞裡，重要的不是「媒體」，而是「大眾」。把「大眾」拿走，留下的就截然不同了。

18
圖像的力量

霍克尼看著自己的 iPad，在那明亮的螢幕上看到了時代迅速變幻的跡象。當然，他絕不是唯一一個察覺到的人，然而他對這件事的反應卻非同一般，因為他是藝術家。他在美國蹲監獄的朋友認為，建築參考書即世界史，霍克尼也一樣，認為歷史某種程度上是借助繪畫的行為而推展的。很多人會認為，人的思想是改變人類世界的動力，也有人認為是科技或經濟，而霍克尼認為是繪畫。他說，人不僅受到現實的強大影響，還受到現實的視覺複製品的強大影響，因此也受到這些複製品詮釋方法的影響。

DH　你讀過弗里德伯格（David Freedberg）的《圖像的力量》（*The Power of Images*）嗎？這本書好極了，第一章第一段就說：「繪畫與雕塑能引發人的性衝動；他們割破繪畫和雕塑；肢解它們，親吻它們，在它們面前哭喊，為它們而跋涉；他們被它們撫慰，為它們激動，被它們挑唆著發起叛亂。他們借助它們表達謝意，期望借此提高修養，引發最大的共鳴與恐懼。」重點是，這些事情不僅僅發生在過去，如今依然如此。圖像的影響不容低估。它們一直極為強大，並將一直強大下去。「藝術世界」若是在圖像面前退卻，將會微不足道，真正具有力量的是「圖像」。

MG 若只有過去是這樣，我還比較容易接受。

DH 你知道福婁拜（Gustave Flaubert）寫的關於一個僕人的故事嗎？叫〈簡單的心〉（*A Simple Heart*），是《三個故事》（*Three Tales*）裡面的一個。女主角住在諾曼第鄉下，只在書裡面看過一幅畫，那應該是在1870 年代左右，我想，當時住在鄉下彈丸之地的某人真的很有可能一生只看過一本書。她可能還在教堂裡看過其他的畫。如果那四、五幅畫是她見過的所有畫了，那就會在她腦海裡留下根深蒂固的印象，對不對？

MG 沒錯。如果你是 1460 年住在阿雷佐（Arezzo）的人，那麼皮耶羅・德拉・法蘭西斯卡（Piero della Francesca）在聖法蘭西斯卡的壁畫會深深撼動你，比現代旅人感受到的大得多了。

DH 一定是這樣的。你去過西西里的蒙雷亞萊大教堂（Monreale Cathedral）嗎？那些鑲嵌畫在如今看來壯觀，但在 1200 年一定更是壯觀得讓人難以置信。太陽照在祭壇上，後面一片金光。一定是當時的人們見所未見的東西——最現代、最反常的東西，在那個自然佔據極高主導地位的世界裡，太陽下山的時候就上床睡覺，沒有人工照明。如今，我們將這些鑲嵌畫視為藝術，但是那時的人不這麼看。他們看到過往極為生動的再現，他們看到真理。

MG　現在呢？

DH　電視和大眾媒體導致了 20 世紀社會的變化，因為人們能看到別人是怎麼活的。你若是不知道門禁森嚴的社區裡正在發生什麼，還有必要關心嗎？有必要做什麼嗎？以前不就是這樣？農民們不知道那些富麗堂皇人家所發生的一切，但從在自家裡看到相關小圖片的那一刻起，就開始想了：他們過得比較好喔，為什麼我們不行呢？我們都被視覺投射所吸引，無論是攝影、電影、電視還是 iPad。它似乎是最「逼真的」圖畫了，我們認為世界就是這個樣子，或者至少很接近，直到我們提出一些問題。隨後，我們可能會有所懷疑了。

MG　你的意思是指，我們是否能從媒體中看到真相？

DH　攝影喜歡宣稱自己將現實擺在我們面前，但事實並非如此。很久以前，他們就開始拍假的戰爭照片了，就為了得到有戲劇張力的畫面，例如尤金·阿珀特（Eugène Appert）拍的 1870 年巴黎公社起義的照片。沒人會知道，除非你開始問一些問題，比如說拍攝這張照片時，攝影師站哪呢？有張著名的照片拍的是北愛爾蘭一個小男孩，用令人難以置信的憤怒表情看向鏡頭。初看這張照片時，你可能會想：天哪，這孩子憤怒極了。然而，還有一張照片拍的是這個男孩子站在那裡，十二個攝影師在他面前一字排開，這時你的想法變了：這是一場表演。

MG 你的意思是說，很多現今的照片實際上真實性和戲劇差不多，有點像以前的敘事畫？

DH 有一張著名的照片，拍的是某次空襲後的早晨、被炸彈轟炸後的倫敦，有個送奶工人走過廢墟。時間為 1941 年，這張照片告訴人們保持平靜，繼續前進。但事實是，送奶工人是攝影師的助手穿上制服扮的。你可以說這是假的，但在當時很有力量，它鼓勵人們「繼續前進」。如果是繪畫，就不會有人介意畫面中是真的送奶工人還是模特兒了。

MG 因此，媒介與技術決定能做出怎樣的圖。

DH 當然。蘇珊·桑塔格（Susan Sontag）在關於戰爭攝影的著作《關於他人的痛苦》（*Regarding the Pain of Others*）裡說她非常驚訝，發現美國內戰攝影師布拉迪（Matthew Brady）為了拍照將屍體搬來搬去。我認為，她不知道那時的相機是難以移動、體型龐大的，這種觀點極其弱智。那時的藝術家們根本無法把相機搬來搬去，搬動對象相對容易一些。布拉迪不過是做了別的攝影師也在做的事情而已。

MG 電影也一樣。

DH 人類對投射進眼簾的影像極其著迷，如今我們依

然為之深深吸引，電視就是一例。最早寫到暗箱的人之一，波爾塔（Giambattista della Porta）在 1580 年演示類似電影的裝置。他準備了鏡頭和一間暗室，請朋友坐在暗室裡。外面，他讓演員們或穿上戲服，或裝扮成動物或道具，外部明亮的光線把他們投影到暗室的一面牆上，是彩色的、運動著的，就好像放電影一樣。直到 20 世紀，人們用照片或膠卷做類似的表演，吸引來的人比去教堂的還多。你去電影院看圖片，然而在此之前，實際上在 1900 年之前，都只能去教堂看。布拉福宏偉的美術館兼展覽空間卡特萊特紀念大廳（Cartwright Memorial Hall）1904 年開放，若不是它，整個城市裡唯一能看到圖片的就只有廣告招牌；或許還有幾年之後建成的首家電影院。二十五年後，在我成長的歲月裡，已經有很多電影院了。大眾媒體是世界上最早的全球明星締造者，卓別林（Charlie Chaplin）迅速變得婦孺皆知，就因為電影。然後我們可以待在家裡，看電視上的圖像了，現在還能在 iPad 或電腦上看。突然我們就離開原有的一切，進入了一無所知的領域。年輕人幾乎不看電視。他們做自己的小電影，用 Facebook 發送給朋友。他們創作自己的小歌曲，發送出去。今天的新生兒可能是第一代在沒有明星的環境裡長大的寶寶了。

MG　那樣也沒什麼不好。

DH　感受是否深刻，與共同的經歷有關係。以前，最容易看到圖像的地方是教堂，宗教機構是社區中壯觀景

象的提供者——高聳的建築、複雜的儀式。慢慢地，教會失去了社會權威，圖像通過所謂的媒體進行傳播。報業巨頭、攝影棚主、記者、電影電視導演們控制著大家看到的圖片。如今，我們正在見證又一次深刻的變革，老式傳播者力量漸失，因為出現了製作與傳播圖像的新技術，後者甚至更為重要。上個週日我收到了四份報紙：《Sunday Telegraph》、《Sunday Times》、《Observer》、《Mail on Sunday》。我拍下了它們落在地板上的樣子，隨後稱了稱重量，總共三公斤。這麼重的紙必須要運到布理林頓，之後再運到我家，你知道筆記型電腦會贏的，會消滅印刷報紙。技術塑造出大眾媒體的形態，如今正是後浪推前浪，來勢洶洶。

19

劇場

2010 年 8 月 5 日，在蘇塞克斯郡（Sussex）的格林德本一個完美的英國夏日，格林德本節慶歌劇團（Glyndebourne Festival Opera）重新演繹史特拉文斯基的歌劇、1975 年版的〈浪子的歷程〉，由奧登（W. H. Auden）和卡爾曼（Chester Kallman）作詞，大衛・霍克尼設計。我跑去看彩排，不過火車太早到，霍克尼在幾英里外的格林德站接到我，開車回格林德本。這是一座 16 世紀初的房子，風格是所謂的晚期維多利亞詹姆斯一世（Jacobethan）風格。感覺像是走進伍德豪斯（P. G. Wodehouse）的作品裡。

自 1930 年代以來，這裡就是世界上最頂尖的歌劇院之一，在當代藝術家中，霍克尼也不是普通角色，曾在戲劇上花了很多時間。更確切地說，他花了很多時間在歌劇製作上，先是為格林德本，隨後是為紐約的大都會歌劇院、倫敦的科芬園（Covent Garden）等。戰後以及整個 1920 年代，也就是迪亞吉列夫（Sergei Diaghilev）的〈戲夢芭蕾〉（Ballets Russes）的時代，曾雇用了畢卡索、馬蒂斯、奇里訶（Giorgio de Chirico），還有很多藝術家做劇場顧問，但沒有哪位大藝術家在舞台布景和演出服飾設計上花過這麼多的時間。這種工作可能看似消遣，與藝術家嚴肅的「本業」比較略顯瑣碎，但霍克尼的歌劇設計是他創作中不可分割的一部分。事實上，它們有助於創作的進步。

DH 〈浪子的歷程〉對我而言恰逢其時，因為那時我

正努力地思考自己作品的突破點。因此，1974 年這齣歌劇的出現對我而言是一種結束，也是一種開始。

MG　歌劇設計和你在油畫及其他創作中做的事有什麼關聯？

DH　我一直熱愛戲劇，在第一次受邀參與設計前就很有興趣了。在繪畫中，我常會引用一些劇場的概念。我曾談論過劇場；很久以前我就說過覺得自己的畫都是劇場化的，早期的一些畫作如〈劇場風景〉（*Theatrical Landscape*，1963），更能說明這點。我一直對戲劇很感興趣，因為它和在空間中創造錯視有關。

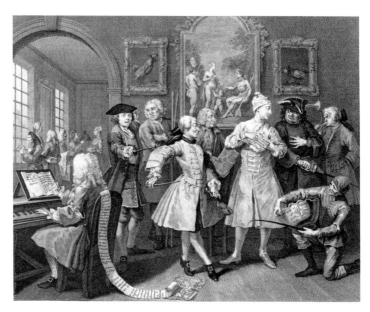

The Rake's Progress〈浪子的歷程〉，荷加斯，1735 年

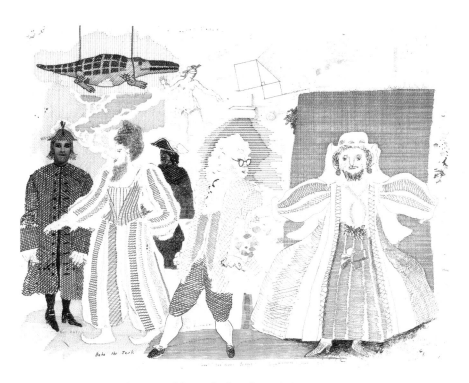

An Assembly study for The Rake's Progress
〈浪子的歷程的人物組合習作〉，1975 年

MG　舞台和三維繪畫可能是非常接近的。

DH　這就是我對劇場很有感覺的原因了。後來我花十年的時間替大約十部歌劇做設計，之所以喜歡，也是因為我的角色給了我相當的自由度。我不做自己不想做的事情，我不是職業劇場設計師，職業劇場設計師得處處配合。我不喜歡那樣，我很願意合作，但從不聽命他人。他們要是想找個聽話的就去找別人吧。

　　藝術史及戲劇史之間的密切聯繫很容易被忽略，當然，戲劇作品轉瞬即逝，就連攝影和電影都是極具時效性的記錄方式。而繪畫和速寫，稍有運氣、略加看顧就能保留幾個世紀之久。

　　「保存期限」這根本上的差異模糊了一個事實，即過去的藝術家往往都身兼數職。布魯內列斯基（Filippo Brunelleschi）是義大利文藝復興建築師，15 世紀最早的幾十年裡，他繪製了令人嘆為觀止的透視法教學，建造了佛羅倫斯大教堂穹頂，找時間設計了聲光表演，還有引人入勝的錯視和音樂。藝術史家瓦薩利（Giorgio Vasari）描述聖母領報節那天，布魯內列斯基為佛羅倫斯聖菲利斯教堂（San Felice）設計的「天堂」：「高空中有一個天堂，滿是走動的真人，眨眼間無數燈光明明滅滅。」他為佛羅倫斯另一個教堂，卡爾米內聖母教堂（Santa Maria del Carmine）設計了類似的「基督升天」，有幾幕場景看過的人說：「上帝現身，奇妙地浮現於半空那由無數燈光組成的光亮之中；隨著震耳欲聾的音樂和甜美的歌聲，代表天神的小男孩們在他身邊圍繞。」

　　這般的音響、燈光、劇碼，在 15 世紀中期上演。文藝復興很多大師都做舞台設計，包括達文西。巴洛克雕塑家貝尼尼（Gianlorenzo

Bernini）以戲劇作品著稱，效果或許都壯觀得過頭了，據說有一次，他設計的洪水表演令觀眾們倉皇逃竄，擔心自己會被淹死。貝尼尼有一張著名的鋼筆水墨畫，描繪了海上日出，這會不會是另一個激動人心的舞台效果的手稿？文藝復興藝術中的錯視效果及巴洛克藝術的戲劇性與舞台有著千絲萬縷的聯繫，在努力逃避自然主義陷阱的過程中，霍克尼由復歸舞台而找到了自己的路，一點都不奇怪。

MG　顯然，舞台和繪畫之間有相似性。

DH　戲劇設計要營造各種各樣的透視空間，但又無法太逼真，因為舞台空間有其限制，必須靠錯視才能達成滿意效果。雖然我也喜歡音樂，不過這一點才是我喜歡設計歌劇的原因。

在我為〈崔斯坦與伊索德〉（*Tristan und Isolde*）做的設計裡，第二幕有一些立體的樹幹，它們往舞台後面迅速地越變越小，就好像 1585 年斯卡莫齊（Vincenzo Scamozzi）在維琴察（Vicenza）帕拉第奧（Palladio）的奧林匹克劇場做的錯視效果舞台布置一般。

MG　設計這些東西需要一些建築思維，是吧？從觀眾席上看，長街從舞台開始，消失於遠方，但是實際上，街道的縱深只有幾米，這一切都是假透視。

DH　斯卡莫齊是建築師，布魯內列斯基也是建築師，整個線性透視簡直就是為建築服務的，它的規則都和建築有關。樹和植被不會讓你注意到透視。

〈崔斯坦與伊索德〉第一幕：船艦的演出模型，1987 年

MG　你為〈崔斯坦與伊索德〉做的錯視舞台布置用的樹幹有點像柱子，不過，用彎彎曲曲的枝葉可能做不出那種錯視，因為向後方消退的效果就無法那麼明確。

DH　完全正確。

MG　透視的確是從建築需求發展出來的，布魯內列斯基在佛羅倫斯做的洗禮堂和領主廣場（Piazza della Signoria）的視覺錯覺圖，有點類似偶劇或走馬燈。西方藝術與戲劇之間存在根深蒂固的聯繫。

DH　是的。普桑在作畫前會製作小人偶，用以觀察合理光線，洛蘭則會戲劇化地將樹放在風景構圖的左邊或右邊，營造出中間的縱深空間。這就好像舞台兩邊有背景片，後方有彩繪的背景幕布一樣的結構，這是洛蘭常用的構圖。

MG　能不能說，舞台設計就是在打造幻想空間？

DH　比利・懷德不太看舞台劇，不過有一次，韋伯（Andrew Lloyd Webber）推出了〈日落大道〉（*Sunset Boulevard*）的音樂劇版，他去看了。回來後我問他如何。他說：「舞台劇都是遠景鏡頭呀？」我回答說：「是的，這和電影不同。」真實的東西放在舞台上要多點謹慎，原因就在於此。要是在那兒放上一棵真正的樹，前排的人與它之間的距離就要比後排的人近多了。在後排的人

看來，這棵樹是很遠的。然而，要是把「樹的感覺」放在舞台上，那麼無論遠近都可以得到同樣視覺效果。人們很害怕將自然放在舞台上，這是原因之一。必須略作風格化處理，因為若是放上真的東西，那麼每個人都知道距離它有多遠了。

　　莎士比亞的劇碼不需要太多的設計，因為他的舞台是伊麗莎白時代的舞台，是迎向觀眾的，而義大利式的舞台卻是從布幕或台框這些平面向後退的，是一種錯覺。環球劇場（Globe Theatre）前方是沒有布幕的。莎士比亞的戲很立體主義，他的劇本總是演員兼旁白，很像廣播劇。那種舞台布置需要的東西不多。曾有人請我為莎士比亞的劇設計舞台，我想真要做可能只有〈暴風雨〉（*The Tempest*）有東西可玩。

MG　其實，你的舞台設計之路也是從立體主義戲劇開始的，也就是〈尤布王〉（*Ubu Roi*）。

DH　對，阿爾弗列德・雅里（Alfred Jarry）的〈尤布王〉是我第一次擔任設計的舞台劇，1966 年為倫敦皇家宮廷劇院（Royal Court）所做。我能做的就是聽命於雅里，譬如，他說軍隊不用穿制服，就拿塊牌子，寫上：「這是波蘭軍隊」。也不需要什麼布景，就豎塊牌子，寫上：「閱兵場」。我就用些字母：P、A、R 等等。有人拿著這些字母過來，放在舞台上，直至這一場結束，之後拿走，放上別的。「尤布的衣櫥」或者「尤布的宴會廳」則是畫著文字的屏風。

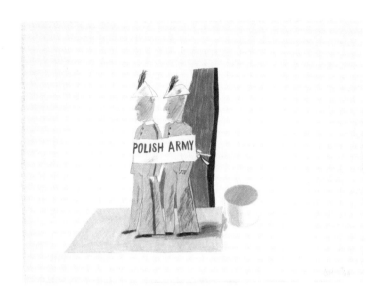

Polish Army From Ubu Roi〈尤布王的波蘭軍隊〉，1966 年

Ubu Thinking from Ubu Roi〈尤布王的尤布思索〉，1966 年

20
光線效果

霍克尼建議說，該休息一下喝杯咖啡了。於是，我們便走出屋子，買了幾杯咖啡，找了花園的長椅坐了下來，身後是高聳狹長的草木花壇，面前是廣闊的草坪，連接籬笆和樹葉圍成矮牆，遠處是田野以及起伏的丘陵。

這一切提醒著我們，戲劇化法的圖像在藝術與建築中如何無孔不入。以前的花園，特別是文藝復興及巴洛克時代的花園，設計宗旨不僅僅是看上去要華麗；基本上就是一種壯觀的戶外表演。此刻我們身處的小花園有如舞台布景，好似風景畫。霍克尼說，洛蘭宏偉傳統的畫中人物就像舞台劇演員，兩邊的樹木或建築就像布景，中間是打開的縱深空間。

那天早上，夏季的太陽為蘇塞克斯郡的風景帶來了美妙的光線。特別是在北部，日頭不斷挪移，光照的角度不斷變化。它和我們之間的空氣質量也在波動。一日之內，樹木間或宛若炭筆輪廓像，間或宛若中國水墨，浮現於霧氣之間；黎明或日落的光線裡，華麗得像雕塑一般。光不僅在我們的面前營造出戲劇，與情緒似乎也有難分難解的聯繫。冬日的陰暗帶著憂傷，夏日早晨的明媚陽光不僅僅是歡欣鼓舞的象徵，本身幾乎就是看得見的歡欣。

MG 我覺得，風景是巨大的自然劇院，太陽和天氣以數不勝數的不同方式提供燈光。

DH 　嗯，是的。古荷蘭繪畫的那種澄澈感一直令我印象深刻，我相信那時他們一定知道自己的作畫主題，在怎樣的光線條件下是最好的。一件東西下午看比較好、另一件可能是上午看最好，作品的氛圍全取決於畫家和作畫對象的相對關係。

　　一個霧氣瀰漫的早晨，我們用九台攝影機拍了很多影片。霧讓我們看到更多的東西，那個早晨非常美、非常難得，能拍出豐富多彩的綠色，連草原上野生茴芹的細節都拍出來。若是晴天，畫面就會比較平。霧賦予了顏色層次，動人的淡綠色在霧中浮現，還有很多各不相同的綠色。那樣的早晨稀罕之極，樹的形狀棒極了，樹頂有太陽，樹下有影子，霧很薄，很美。要是再晚十五分鐘，可能就捕捉不到了，許多自然美景都是稍縱即逝。某些時候是觀看樹的體積的最佳時刻，要照亮樹幹，太陽必須非常非常低，那時我會極認真地看樹，因為樹裡面有深深的陰影。在布理林頓，只有早上六點的時候能得到這樣的光線，因為是英格蘭東海岸。

　　我們去吉維尼的時候，有人在說莫內總是早上五點半起床。我想：「嗯，當然了。」住在北歐，六月的時候，五點或六點不起床就蠢了。光是他最好的主題。清晨的光線極為特別，觀察得比較多的人都會注意到這一點。若是冬天，就算睡到十點也沒關係。

　　六年前我還不太清楚風景中太陽的位置一年到頭都在變化。譬如在「隧道」中，夏日早上是沒有太陽的，那時它已挪到北方，這關於光線的種種，畫家必須全都瞭然於心，必須對一個地區諳熟至此。康斯坦伯對東貝霍

光線效果

爾特和戴達姆（Dedham）的瞭解深度可能就是那樣。

MG 這就容易理解了，為什麼黎明之前、日暮時分，洛蘭要花這麼多時間「躺在田野裡」。無論他在畫什麼，都與光脫離不了關係，光影響了一切效果。

「光線效果」聽起來是個無趣的技術性議題，藝術戲劇評論裡通常不會把它列為什麼必須分析的項目。光線效果好的時候，人們甚至不會注意到它，往往只關注主題、劇情。然而，在霍克尼看來，光線效果對於很多藝術而言才是最重要的，無論是攝影、風景畫，還有舞台劇。

MG 你是什麼時候開始設計更加巴洛克式的戲劇，我是說，這種華麗氛圍的光線營造？

DH 做〈浪子的歷程〉的時候，我對於光線效果思考不多。後來，1978 年為〈魔笛〉（*Magic Flute*）做設計的時候，我開始很生澀的嘗試著為自己的模型做燈光效果。1981 年為紐約大都會設計〈遊行〉（*Parade*）的場景時，我已經能將燈光加入設計。

MG 光線效果和戲劇是如何互動的？

DH 譬如〈崔斯坦與伊索德〉的第二幕，根據華格納描述，背景是城堡外的花園。他們唱愛的二重唱時，伊索德的女僕在一旁把風，並警告說黎明就要來臨了。談

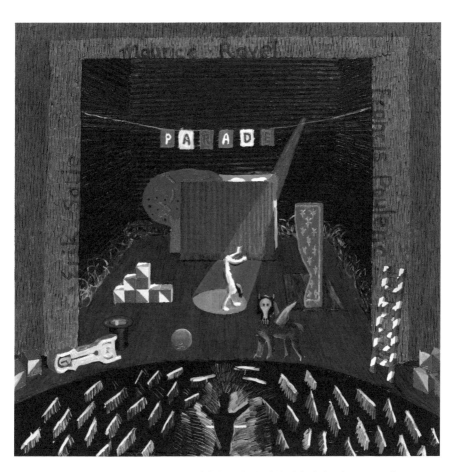

The Set for Parade Triple Bill〈遊行三合一裡遊行的舞台布景〉，1980 年

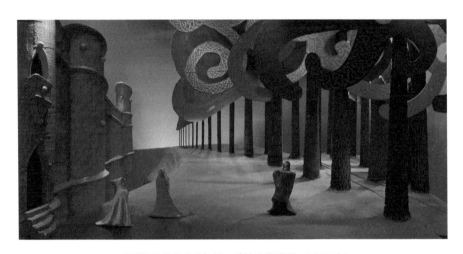

〈崔斯坦與伊索德〉第二幕的演出模型，1987 年

情說愛只能在夜晚，白晝人們就得恪盡職守，因此黎明的到來會破壞一切。這是這部歌劇中十分重要的一刻，我們有一排彎彎的樹，光線一開始只照亮每棵樹側面，慢慢地，它會向下挪。我把燈光藏在塔的後面，讓它們對著這些樹，只有樹的側面能照到光。如果做得好、裝得合適，那效果真的很美。觀眾會意識到，黎明即將來臨，要將他們吞噬。他們在歌唱白晝的殘酷，黑夜的愛情。舞台設計時一定要考慮到怎麼安排燈光，然而，我一開始壓根兒沒想到，雖然後來它們的燈光設計都很完美。後來我就極其關心燈源要放在哪裡、要達到什麼效果，如何用錯覺製造出空間感。對我而言，燈光效果完全成為舞台設計的一部分，因為燈光會影響到視覺呈現，也影響觀眾觀看時的感受。有一幕，崔斯坦唱到：「我聽到光的聲音了嗎？」這句台詞很好，那一刻所有的感官都合一了。

MG　戲劇設計似乎真的慢慢將你帶離自然主義。

DH　1997 年，我們在洛杉磯第二次推出〈崔斯坦與伊索德〉的時候，用了叫「Vari-Lites」的新玩意兒，那是一種能改變色彩和動作的燈具，之前只在搖滾音樂會上用。用它們能讓形狀變化，我的作品〈有 Vari-Lites 的蝸牛空間，「繪畫作為表演」〉就是利用了這個概念。那是一幅抽象的風景，彷彿自帶燈光效果，像是沒有音樂的歌劇布景。

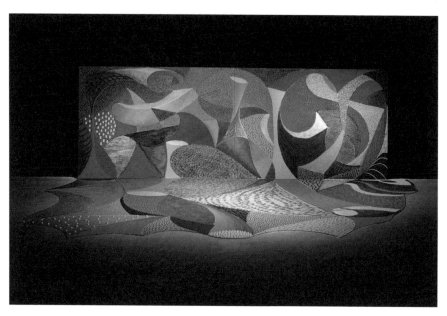

Snails Space with Vari-Lites, "Painting as Performance"
〈有 Vari-Lites 的蝸牛空間，「繪畫作為表演」〉，1995~1996 年

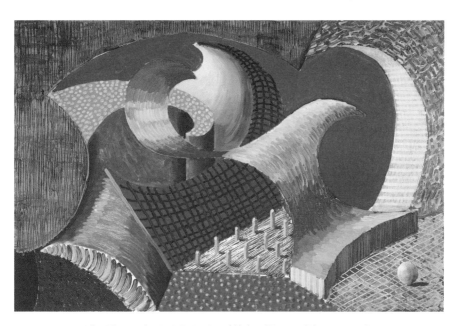

The Eleventh V. N. Painting〈第十一幅 V.N. 畫〉，1992 年

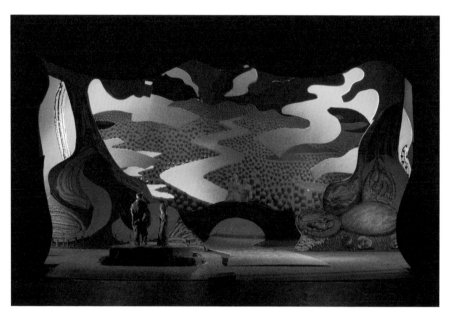

River Landscape〈河景〉，*Die Frau ohne Schatten*〈沒有影子的女人〉
第三幕第四場 1½，比例模型（最終版），1992 年

MG 你的歌劇布景變得很壯觀，又像抽象畫一般。

DH 歌劇就是要壯觀場面。我覺得 1876 年華格納在拜律特（Bayreuth）建造的特別劇院中演出的〈指環〉（*Ring Cycle*），不僅僅是一部有十六小時配樂的絕妙瘋狂之作，可能還是一部絕無僅有、令人瞠目結如的壯觀戲劇，就好像如今能看到的最奢華的歌劇一樣。拜律特沒有留下關於那次演出的紀錄，那時候沒有辦法記錄。我見過原版的布景模型，當然是不帶燈光效果的。燈光效果太重要了，「燈光提示」（light cue）下得多，畫面就精采。

MG 為什麼？

DH 燈光提示用得越多，就能獲得更多更豐富的變化。我設計的最後一部歌劇是理查史特勞斯的〈沒有影子的女人〉，在澳洲演出的版本效果最好，燈光效果淋漓盡致。在科芬園和洛杉磯的演出也不錯，但在澳洲時，我們有三週時間可以佔據一個空蕩蕩的劇場，期間正好都沒有其他演出，因此整整安排了三百五十個燈光提示。在科芬園，我們只有大概一百五十個，但也已經很棒了。就連我那個對藝術完全沒有興趣的兄弟也看了兩場，因為他覺得很好看。這部作品在歌劇界一向很冷門。

MG 你是在尋找音樂的視覺對等物嗎？

DH　是的，我在舞台上設計的所有演出都是根據音樂。1987 年，在洛杉磯設計〈崔斯坦與伊索德〉的時候，在工作室裡，我們有一個三英尺寬附燈箱的模型，就像模型火車。我會把音樂打開，坐在那裡讓思緒隨音樂飛舞。我將之想像成在劇院中，帶音樂的奇妙燈光秀，結果很成功。

MG　燈光秀和舞台劇有什麼關係？

DH　它們都是光和色彩。比如〈崔斯坦與伊索德〉的第三幕，場景本來應該是在懸崖之上。那是個貧瘠之地（崔斯坦說，多嚴酷啊）。我用硬紙板把懸崖做出來，後來覺得和音樂不太配，然後我又嘗試了三到五次。最後，音樂開始的時候，先是看到一些塊面、大海，然後好像是懸崖邊緣、幾塊大石頭、一些草，總算和音樂配上了。

　　普契尼的〈杜蘭朵公主〉（*Turandot*）第三幕的夜間花園，我用了海藍色，上面放了藍的燈光，一閃一閃，有霧氣的效果，都是單靠著色彩和光做出來的。結尾，場景回到宮殿裡，他們問杜蘭朵：「你找到他的名字了嗎？」她回答：「他的名字就是愛。」然後他們開始大合唱。宮殿是紅色的，相當鮮艷的紅色。打上普通燈光的話看上去很可怕，於是我們也用藍色的燈，讓它變成了深紫色。當她唱「他的名字就是愛」的時候，紅燈漸漸加入取代藍燈，宮殿越變越紅。當觀眾覺得不能再紅了，卻還越來越紅，直到好像噴發出來。在電視做不到

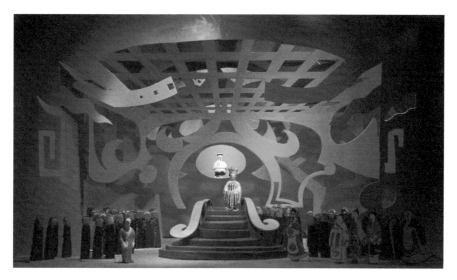

〈杜蘭朵公主〉第三幕第一場演出模型，1991 年

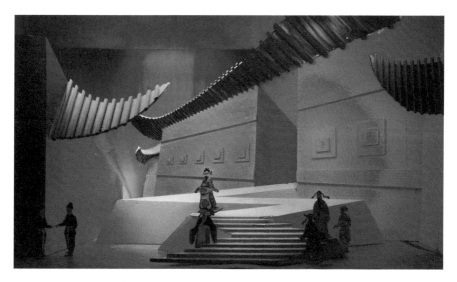

〈杜蘭朵公主〉第二幕第二場演出模型，1991 年

這個效果，因為螢幕能夠顯示的紅色是有限的。不過，戲劇卻可以做到，效果驚人。

MG　光線也是這樣營造風景。畫家泰瑞・佛洛斯特（Terry Frost）問過我一個問題：「白日裡陽光消失的時候，最後消失的是哪一種顏色？」答案是藍色。

DH　對。不久前一個晚上，我們在布理林頓坐著，我正在和尚皮耶聊這個。就在那時，藍色閃亮了，轉瞬即逝。最近，我們在巴黎的橘園博物館（Musée de l'Orangerie）看莫內偉大的〈睡蓮〉。天色向晚，日落西山，光線開始變化的時候，有那麼一瞬間，畫中微妙的鈷紫和藍色忽然變得極為強烈。原來那時黃光正在消失，藍色因此被強化了。

MG　光創造了我們看到的一切。

DH　「要有光！」那不是一切的開始嗎？

21

沃德蓋特的九螢幕

2010 年 11 月，我回到霍克尼布理林頓寓所頂樓的工作室。如今，這裡已不做繪畫之用，而是觀看影片。霍克尼向我們展示過去幾個月拍攝的九螢幕多圖像廣角高解析影片，其中有沃德蓋特霧濛濛的早上，還有某初秋早晨拍的東西。金色的光線華麗豐富，斜斜地射入籬笆和樹葉之間。雖然已經看了好幾遍了，霍克尼依然每每感到驚喜。他時不時驚呼：「這條路上每棵樹的形狀都各不同，有夠妙的，就像是樹的展覽。看看天空中那美妙的粉色！」還有一些較早的連續鏡頭，攝於 5 月末 6 月初的山楂季，枝上的花朵宛如白雪，樹枝在天空的映襯下搖曳生姿。

DH 5 月末 6 月初，山楂開得最盛的時候，我們享受了兩個瘋狂得令人難以置信的星期。花開得太美了，要是在日本，櫻花季時，會有上萬輛車擠來賞花，但這裡只有我們。人們似乎意識不到好花不常開的道理，和自然美景是有限期的。為此我們每天工作十八個小時，我睡得很少，唯恐錯過了日落。後來我崩潰了，在床上躺了一個星期，很多天都不知道自己在發燒。若那時花朵依然在盛開，我是不敢崩潰的，怎樣都會振作起來。

這些九螢幕影片主要是在補捉這一帶的飄浮之物，這裡的野胡蘿蔔（Queen Anne's Lace）也很美，要是我們開著汽車，這些小花的高度正好在眼前，似乎美妙地飄

東約克郡，2008 年 2 月

浮著。明年我們會拍攝它，去年太忙著拍山楂花了。

　　每一年的特定時節（這些了不起的日子可以在鄉村月曆上找到），拍攝九螢幕影片是霍克尼的首要之務。威爾金森已成為團隊中舉足輕重的一員，是霍克尼的得力新助手。他為九台高解析攝影機掌鏡，還要同時操作顯示九個或十八個畫面的電腦程式。這個創作方式與霍克尼 1980 年代的拍立得照片拼貼有點類似，唯一不同的是，這種鑲嵌畫不是由靜止畫面，而是由動態畫面組成的，而且

每個畫面都非常清晰。每一部影片中，被拍攝的對象都在沿著某公路緩慢移動，無論是沃德蓋特還是霍克尼偏愛的布理林頓附近的其他地方，效果的戲劇性令人驚詫：「你看著每一棵樹一棵、一棵地接近你，隨後又優雅地離開左方右方的舞台，旋轉著走遠。」霍克尼描述道。

使用九台攝影機克服了人眼與攝影機觀看方式之間的很多差異。它處於運動之中，曝光靈活。瞳孔的調節速度比攝影機快，無需費力，我們便可仰望明亮的天空，而後俯瞰幽暗樹叢的深處。一顆鏡頭做不到這個。但是九顆鏡頭卻可以。威爾金森解釋道：

> 每台攝影機變焦鏡頭的景深都調得不一樣，曝光也不同。對準天空的這一台可能比對準樹葉的那一台亮十倍。就好像高動態光照渲染（high-dynamic-range）攝影，不過那個是用軟體處理，而我們是直接用攝影機達成。

霍克尼的角色是調整所有鏡頭的角度，讓它們不會支離破碎，亂七八糟，而是構成勉強可以理解的景象，沿公路構成一條相當一致的線條。這實際上是一種錯覺：攝影機可能有幾秒鐘的音畫錯位，對準的方向也截然不同。不過，卻成功地整合起來了。觀看的時候，你就好像是在沿著公路行進，一會兒看看籬笆，一會兒俯瞰頭頂交錯成拱狀的枝枝岔岔。

MG 這麼說來，你在大加批評一番鏡頭眼中的世界之後，如今又大量使用鏡頭了。

（由左至右）馬丁‧蓋福特、霍克尼與威爾金森及九台攝影機裝置，2010 年 4 月

威爾金森、艾略特（Dominic Elliott）及霍克尼在架設九台攝影機，2010 年 4 月

霍克尼安排九個鏡頭的位置，2010 年 4 月

DH 我反對單鏡頭。我們批評的是單攝影機視野，那不能讓我們看到那麼多東西。九台就像是在畫畫了，因為如何將它們連接起來是需要做決定的。

MG 總是要回歸到繪畫上。

DH 不管哪一個畫家都會跟你這樣說，我的拍立得拼貼也像是繪畫。它們組合起來所呈現的相對關係，是營造空間連續性的問題。這些攝影機的角度都不同，有些是仰拍天空。但我必須找出這九個畫面在二維平面上如何結合。不久之後我意識到，這項技術不但可以「畫」出空間，還可以「畫」出時間。例如，可以選一個螢幕快進五秒。有時候會有車輛進到畫面中，然後消失又出

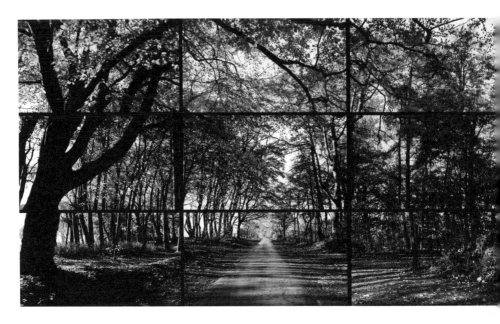

Woldgate, 7 November 2010, 11:30am〈沃德蓋特，2010 年 11 月 7 日，早上 11:30〉與 *Woldgate, 26 November 2010, 11am*〈沃德蓋特，2010 年 11 月 26 日，早上 11 點〉，2010 年

現，這時觀者有可能會發現兩個螢幕之間有數秒鐘的間隔，這個畫面和那個畫面不連貫，當我轉頭觀看不同螢幕時，就等於是穿越了時間。無論如何，這才是我們真正的觀看方式，我們看的都是片段，然後在腦中將一個又一個的碎片連接起來。總而言之，我感覺時間能營造出空間。

MG　九螢幕作品中，展現了你的手、心，和眼嗎？

DH　我不知道。我不知道它們算不算是藝術，或是其

他什麼東西。不過，它們肯定是關於可見世界的描繪，
和我們見過的任何東西都不盡相同。我想我們做出了某
種新東西，這東西用上了最新的技術。攝影機可以看到
更多的東西，數台攝影機聯合起來，就能獲得更大更強
烈的圖像。

22
春天降臨

　　2011 年元旦一早，我的電子郵件中出現幾張 iPad 風景速寫，這是布理林頓外圍一條叫做沃德蓋特的道路景緻——地面覆蓋著白雪，空中飄散冰冷的水汽，或是融雪變成一窪窪泥濘；霍克尼對這些畫另有打算。

　　然而，直到那年初夏我搭上火車前往東約克郡，才發覺他的想法已變得極為龐大。當時他那工廠般的工作室儼然是一連串活動與策略規劃的中心。皇家學院畫廊的模型就矗立在入口附近，模型牆上還裝飾著袖珍畫。

　　隔年春天霍克尼將展出作品，他在整座畫廊的模型前興奮不已。確實，作品本身將會散布在各展間中：「可以在美侖美奐的展間放入驚人的巨幅畫作，這就是為什麼這些畫作的尺寸如此巨大，燈光也專為此設計。」

　　工作室的幾面牆上的確放著規格龐然的畫作。其中一幅畫著一叢灌木林的樹幹，葉片彷彿懸浮在周圍的空中，下方的林地生長著開花植物，橫跨幾達三十二英尺。注視著這一切，幾乎可以感覺枝葉輕輕掠過臉龐。

　　DH　在這幅畫中，我想表現的是剛抽綠芽、初春的感覺。嫩芽會從樹的最底部開始冒出頭，這時候看不見太多枝枒，嫩芽看起來就像飄浮著一般。我非常喜愛這個想法，也畫出來了。這就是我想表達的，春天才

剛剛開始，還沒完全降臨的時刻，樹葉尚未太過繁茂。我們會在這幅畫題上：〈春天降臨沃德蓋特，東約克郡，2011〉（*The Arrival of Spring in Woldgate, Eat Yorkshire in 2011*）。皇家學院畫廊中將有一整個展間以此為主題。

工作室內有一大區塊被隔開，周圍掛著一長串印刷出來的 iPad 畫，比我之前看過的尺寸還大，掛成上下兩排。霍克尼解釋：「這是為了能夠配合皇家學院最大展間的規模，也就是三號畫廊（gallery III）。」

DH　我本來想要將〈山巔上的布道〉系列畫作放在展覽的中央。但當我開始在 iPad 上創作這些春天的圖畫後就改變主意了。我畫了四、五張圖後將它們寄了出去。接著突然靈光一閃，何不以此布滿整個展間呢？於是我決定將這些圖保留為展覽用。那天是 1 月 15 日。

那天的天氣非常棒。有美得驚人的雪，春天來得有些早，而我們已經萬事俱備。1 月我開始在 iPad 上畫畫，但當時我並不認為會以此方式描繪這個季節。我本來打算在林中作畫，但冬天要待在戶外實在有些困難，天氣實在太寒冷了。在這裡，春天總共會活躍六個星期左右的時間。從春天開始，以這個緯度來說，是從見到第一個小小的花苞冒出樹頂，以及第一批待雪草出現算起，共持續一個半月，不斷變化。這段時間裡我畫了四、五十張圖，或許更多。每天我都會出門，這一切讓我百看不厭。

The Arrival of Spring in Woldgate, Eat Yorkshire in 2011
〈春天降臨沃德蓋特，東約克郡，2011〉，2011 年

The Arrival of Spring in Woldgate, Eat Yorkshire in 2011
〈春天降臨沃德蓋特，東約克郡，2011〉，2011 年 5 月 17 日，iPad 畫

MG　iPad 似乎變成你的萬能戶外速寫本了。

DH　越用 iPad，越覺得這真是非常了不起的寫生媒材。畫面上有些部分得以快速完成。最棒的還是能夠以各種色彩，極為迅速地捕捉光線。即便完成度可能不高，但可以快速做出畫面的基本色調，這比任何我用過的媒材都還要即時。之後可以慢慢加上細節，就算我的所在之處光線有些許變化，還是可以繼續畫下去。而且，即使在冬季也能捕捉到光線。

　　而這需要以極快的方式捕捉。用 iPad 畫圖，我可以快速作出決定，也可以任意設定背景色。透納一定會愛死這個，透明的圖層可以呈現出非常細微的變化與效果。比方說，極為蒼白透明的天空，嗯，大概只要兩秒鐘就畫好了，或是再花三秒鐘添幾朵淡薄的雲。

　　接著我通常會回到工作室繼續畫，因為在大螢幕上可以看得更清楚。我總覺得莫內一定也有某種類似的工作系統，他知道該如何速寫風景光影，然後再回到畫室以顏料創作。他應該也和我一樣，得快速記錄許多事物以便將之發展成作品。

MG　有些速寫看起來像是植物研究。例如這張 5 月 17 日的，你畫了一小片路邊景色特寫，畫面上只有小草、野胡蘿蔔花和其他野花。

DH　隨著春天逐漸蓬勃，我意識到必須更近距離地觀

看，因為春天正是表現在土地的變化上。綠草冒出泥土，那個是剛抽芽的黑刺李，它們比山楂出現得早；然後是第一批蠅子草、毛茛，還有蒲公英。綠意四處茁壯，我不斷回到同一處觀察。

MG　這原本只是一小片普通的地景，在你手中簡直成了藝術史的一部分。

DH　沒錯，明年 1 月在沃德蓋特，這個路段將會名留青史。

MG　你認為這些作品會為此處帶來觀光客嗎？

DH　會有一些吧，大概十個。

MG　當然啦，道路，尤其加上樸實的路邊花草，對霍柏瑪（Meindert Hobbema）之類的 17 世紀畫家來說可是非常神聖的題材呢。

DH　我們拍了一支九螢幕的影片，讓我能夠好好觀看正進行中的作品上的草叢。我們讓攝影幾乎貼地，由下往上仰拍草叢，能看見每一片葉形。我們盡量以最慢的速度拍攝，尚皮耶的腳一直踩著煞車不放。拍得越慢，景緻就越清晰、越理想。所有的事物都是清楚對焦的，可以看見非常繁複的細節。我們把其中一支影片拿給洛森塔（Norman Rosenthal）看，他說這簡直就是杜勒

（Albrecht Dürer）〈草叢〉（*Great Piece of Turf*）的 21 世紀版。

MG　〈草叢〉是五百年前描繪一小片荒野的作品，用極為精準地方式畫下雜亂無章的大自然。但它也不是這類畫作的第一人。

DH　沒錯，凡艾克（Jan van Eyck）的作品對葉片描繪入微，他必定見過真正的樹葉才能畫出如此細膩的作品。也就是說，他一定知道大清早是觀察枝葉的最佳時刻。

　　我查了所有花朵的資料，因為我必須認識它們。還有草葉的質地，除非有意識地查看，否則根本不會發現它們之間有何不同。很多人都稱這些是野花野草，但這些人其實正身處伊甸園中而渾然不覺。

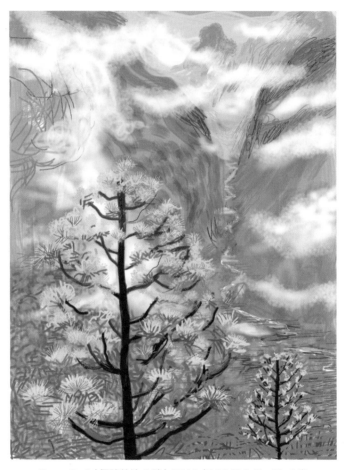

Yosemite I〈優勝美地 1 號〉2011 年 10 月 5 日，iPad 畫

23

冬季

　　對霍克尼來說，2011 年是個在成就和精力上都漸入佳境的一年。在 1 月和 6 月之間，他不只在 iPad 上畫了九十四張沃德蓋特的風景寫生，還繪製了這些風景畫的巨幅拼版繪畫，以便在展覽時一起陳列。接著，剛入秋的時候，他踏上一年一度的加州之旅，並幾乎馬上展開一系列新作，這次不再是他熟悉的東約克郡路旁灌木林，而是景緻壯闊的優勝美地。一如往常，我幾乎每天都會收到一系列 iPad 畫，接著是一張畫廊的照片，畫廊牆上掛著他以洛蘭為靈感的作品〈更大的訊息〉，旁邊則是幾幅描繪優勝美地的 iPad 畫作──從螢幕尺寸放大至羅斯科或波洛克作品般的驚人尺寸。

　　以籌備展覽的術語來說，當時已經「十一點五十九分」了，而霍克尼顯然還在皇家學院重新調整他的巨大畫作（不用說工作人員已經快要抓狂了）。這次的展覽是個野心勃勃的計劃，除了頭幾個作為解說與介紹的展間外，將以霍克尼短短幾年內的作品，掛滿所有曾經縱橫各個世代藝術品的展間。

> **DH**　無論抽煙、喝酒、或是幹嘛都無所謂，但你要清楚知道做這些事情的目的，是為了更重要的事情而做。這些「壞習慣」帶給我充沛的精力。醫生總認為凡事都可以用生理來解釋，我很不滿，因為根本不是這樣。

　　從加州回到約克郡後，霍克尼沉寂了一陣子，直到年底、聖誕

節前，關於他的廣告一夕之間席捲了英國各大媒體。霍克尼似乎每天都出現在新聞上，接受訪問、獲頒榮譽勳章、發表意見等等。布展期間我曾去探視霍克尼，當時他坐在伯林頓府（Burlington House）外抽著煙。他顯得比幾個月前還要精力充沛，雙眼更加湛藍。

接著〈更大的訊息〉於皇家學院揭開序幕。對於喜愛這個展覽的人來說，這是一場令人欣喜的經驗，一小片原野微觀，鋪展成悅人的色彩，展現無窮盡的變化，喜愛的人佔絕大多數。在極短的時間內，入場人次就超過六十萬；展覽持續數月，而參觀者幾乎總是一路排隊到皮卡迪利（Piccadilly）。毋庸置疑地，這是英國史上觀展人數最多的展覽。然而，此展卻也使大眾評論與倫敦藝術界形成對立局面。

他寄來一篇關於自己的「學習評估報告」，完全顯現出那些對他敵意最深的批評者的觀點：

> 霍克尼應該力求進步並更加用功才是，但最重要的是上課要專心聽講……至於闖入油漆店，調出這些亂七八糟的顏色，我必須難過地說，完全是這位不受教的學生最典型的行為。留校察看幾次應該會有點幫助。或是乾脆將他退學吧。

5月那陣子，霍克尼正忙著在畢爾包（Bilbao）布置第二場〈更大的圖像〉（*A Bigger Picture*），相較於皇家學院維多利亞式的莊嚴華麗，展覽放入法蘭克・蓋瑞（Frank Gehry）造型特異的後現代建築中，顯出相當不同的風貌。在那之後，又有另一個不同版本的展覽預計在初秋時於科隆（Köln）的路德維希美術館（Ludwig Museum）揭幕。這些開幕儀式分割了霍克尼那年的時間，使他無

冬季

Self-portrait〈自畫像〉，
2012 年 3 月 20 日，iPad 畫

Self-portrait〈自畫像〉，
2012 年 3 月 10 日，iPad 畫

法創作新作品。但在皇家學院展後與前往畢爾包之前的這段時間中，霍克尼寄來一系列約二十張的自畫像。

這些畫作與展覽中壯闊的風景恰恰相反，非常親密且私人。霍克尼直接面對鏡中身穿睡衣與浴袍的自己。他或是抽煙，或是扮鬼臉，或是距離鏡子幾吋盯著自己的臉孔，或是直勾勾地望著自己的雙眼，見到一個頭戴棒球帽、叼著煙的老人。在一張刻意模仿耳聾的畫中，他將手攏成杯狀靠在耳邊，整張臉作出極力試圖聆聽的模樣。

這些作品讓我想到林布蘭望著鏡子，觀察自己擠眉弄眼的模樣；

雕刻家貝尼尼也這麼做，而 18 世紀的維也納雕刻家梅瑟史密特（Franz Xaver Messerschmidt）也曾創作自己怪異扭曲面孔的銅像。在接近七十五歲之際，霍克尼的 iPad 自畫像數量之多，足以成為畫家自我回顧的軌跡，輕鬆有趣，卻真誠。這些作品透露出，在風景作品展覽落幕後，他接下來的創作方向。

2012 的秋天，在科隆展覽開幕不久後，霍克尼中風了。病情並不致命，但起初仍讓他幾乎無法言語。他的言語能力逐漸回復，但有時候他還是覺得不若過去健談。然而很幸運的，他的創作能力完全沒有受到影響。霍克尼發現他還是能畫。他後來告訴我：「當時我想，只要還能畫畫，我就一切都好。」

接著他接受了動脈清除手術，在醫院住了四個晚上。不久之後，沃德蓋特森林中，一株被他稱為「圖騰」（Totem）的巨大斷木，被人蓄意用鏈鋸砍倒了。

「圖騰」是霍克尼最愛的作畫題材之一，它就像這片景緻中無聲無息的看守者，約一人高，頗具有人的姿態。不難猜想，「圖騰」被當作是藝術家本人的替身。現在它俯臥在地上，看起來更是這麼回事了。當霍克尼得知此事時，因為極度憂鬱臥床不起。

「真是太黑暗了，這是多年來我感到最難受的一次。」他的作家好友威思勒（Lawrence Wischler）於 1 月前往探望時，霍克尼說：「怎麼會有人如此惡意，做出這樣的事？」的確，在荒郊野外大費周章，花上好幾個小時，只為毀掉藝術家珍視的創作題材，幾乎就像浪漫派詩人柯爾瑞治（Samuel Taylor Coleridge）筆下的句子：「毫無動機的惡意」。霍克尼在他的作品中表達了對此處的愛，而這番惡意必定是想要排擠他。

Vandalized Totem in Snow〈被砍倒的圖騰〉，2012 年 12 月 5 日

　　整整兩天，他陷入愁雲慘霧之中，難過得無法言語，不過終究還是振作起來，並開始畫〈被砍倒的圖騰〉。11 月 16 日到 12 月 5 日之間，他總共畫了五幅隆冬中的荒涼景色，全都以炭筆繪製。柔軟的黑灰筆觸完美地呼應了作品中的陰暗哀傷氛圍。

　　這些躺在地上的「圖騰」畫作宛如〈2013 年春天降臨〉（*The Arrival of Spring in 2013*）的前奏。他開始詳實描繪五個最熟悉處的季節變化。此系列的第一幅畫描繪覆滿雪的道路，前景的樹木光禿禿的，遠處的林木則是一片陰冷的灰色，以單色調媒材巧妙地營造出美麗的光線甚至溫度。

　　同時間他也以炭筆繪製了自畫像、親友與助手們的肖像。第一張肖像是團隊中的一名助手艾略特，繪於 1 月 30 至 31 日。艾略特是有著一大蓬紅色捲髮的迷人年輕男子，他到布理林頓車站載我

Woldgate, 22~23 January（*The Arrival of Spring in 2013*）
〈2013 年春天降臨系列：沃德蓋特 1 月 22 至 23 日〉，2013 年

Woldgate, 26 May（*The Arrival of Spring in 2013*）
〈2013 年春天降臨系列：沃德蓋特 5 月 26 日〉，2013 年

Woldgate, 16&26 March（*The Arrival of Spring in 2013*）
〈2013 年春天降臨系列：沃德蓋特 3 月 16 與 26 日〉，2013 年

Woldgate, 3 May（*The Arrival of Spring in 2013*）
〈2013 年春天降臨系列：沃德蓋特 5 月 3 日〉，2013 年

時，我們曾聊過一、兩次。他不只外表看起來像橄欖球員，實際上在休閒時他也打橄欖球。

這兩個炭筆系列作品進行兩個月後，一個駭人的悲劇重重打擊了霍克尼。3 月 16 日，他正在沃德蓋特寫生；那是個晴朗的冬日，地上有些許水跡。當天剛過午夜沒多久，艾略特喝下硫酸含量超過 90% 的水管疏通劑自盡。隔天早上霍克尼被叫醒並告知了此事，由於難以言表的震驚與悲慟，他後來幾乎放棄了此系列作品。

要繼續創作此系列，霍克尼在一封簡短的電子郵件中告訴我，「非常艱難」。但在 3 月 16 日的十天後，他還是設法完成了沃德蓋特的寫生。在那之後的一個多月中，幾乎沒有其他作品。他終於在 4 月底重返約克郡，此時新芽正在萌發，經常陽光普照。

無論他當時是否已經知道這些將是最後的沃德蓋特寫生，接下來的炭筆畫都感覺像是該系列的高潮與告別。作品中充滿霍克尼這些年來，透過在這些地方努力再努力地觀看而認識到的一切，但同時也彌漫著失落感。

DH 你不可能完全知道一幅畫中所發生的事情。就算你瞭解我的畫作，我也不會知道是不是真的。

目之所及的所有風景，或是約一人高視角九螢幕影片中反覆的影像，這一切都濃縮在白紙上的黑筆觸中，加上藝術家之手塗抹形成的灰階。描繪映在樹幹與枝葉上的斜陽或斑斕的陰影，柔軟的黑色炭筆最為理想。一如康斯坦伯的風景寫生，〈2013 年春天降臨〉似乎保留了繪畫能夠表現的所有光線與葉片的質地，甚至有過之而無不及。霍克尼僅以幾條黑色線條與灰色抹痕就做出了光線與空間。事實上，他創造出許多不同的陽光、陰影與色溫。

DH 　早春的樹林會透出一抹非常非常清淡的綠，大概只會維持十天左右，此刻的陰影頗為細瑣薄透。但只要三個星期的時間，同一條路上同一處的陰影就會產生變化。到了晚春與夏天，陰影就非常濃重了。

在炭筆畫中，很輕易就能分辨出 5 月 3 日的清透陽光與新葉、5 月 18 至 19 日的明亮陽光與深濃影子，僅一週的時間，夏天就活了過來。所有的寫生都描繪著同一條蜿蜒道路與同樣的樹木，卻截然不同。6 月，霍克尼完成這系列寫生後，發送了訊息，說他要前往洛杉磯，而且可能會在那裡停留很長一段時間。

24

人間喜劇

2013 年 12 月 3 日，我降落在洛杉磯機場，和尚皮耶碰面。他在車上告訴我，霍尼克的新作系列正逐漸成型：「大衛心中深處有某種東西在驅使他創作。」尚皮耶開著車橫越整座城市，並爬上好萊塢山，經過一番折騰人的路途，我們終於抵達霍克尼的家。2012 年夏天之後，我就再也沒見過他的任何作品。大部分的時間我都沉浸在文藝復興時期的義大利，潛心撰寫米開朗基羅的傳記。該年年底，待傳記完成且出版後，我準備好再次遠行，而霍克尼當時似乎正展開人生與藝術的新階段。他將注意力從熟悉的壯闊風景，轉向對人的全方位觀察。

一踏入工作室，我們馬上便開始欣賞這兩個月來他的系列新作。這些作品繪製各種年齡、體態與氣質的人們，皆坐在同一張平凡無奇的椅子上。椅子就放在角落的基台上，後面還掛著布幔。

此時工作室牆上已掛了一長排這些肖像，上方則是一組原寸的〈2013 春天降臨〉複製品。只消一瞥就能明顯發現，他為這個新想法興奮不已，甚至已經為整系列開玩笑般地下了標題：〈人間喜劇〉（La Comédie humaine）。

霍克尼嗜讀嚴肅的長篇作品。他才剛讀完史蒂芬・平克（Steven Pinker）的《人性中的善良天使：一部人類新史》（The Better Angels of Our Nature: Why Violence Has Declined），這本書提出超乎意料的論點，認為人類的行為會隨著時間推移而變得越來越

良善（恰好與霍克尼樂觀的本質相符）。他沉浸在褚威格（Stefan Zweig）撰寫的巴爾札克傳記中，因此接著讀《人間喜劇》。在他的構想中，這一系列形形色色人物的形象化觀察，可比巴爾札克的鉅著。霍克尼不太喜歡輕鬆的讀物。

DH　某次我讀了一點阿嘉莎・克麗絲蒂（Agatha May Clarissa Miller）的推理小說，還可以，但讀起來像是大富翁的遊戲規則。對我來說，閱讀不是為了打發時間，我不需要任何東西來打發時間，而是可以投注心力的事物。如此能讓我持續創作，就像現在這些肖像畫一樣。這些都是 10 月 5 日之後，畫的，就在我的展覽於舊金山開幕前。到了那裡之後，我發現整整一、兩週都沒事可幹，於是我又回來，馬上開始創作。我總共試了五次才搞定椅子和基台這些布景，現在我在這系列中發覺了無窮盡的樂趣，會一直畫到覺得無聊為止。如果有事可做，我就會動手做，這讓我充滿活力。很多畫家不都守著同樣的題材？但對我來說，能夠持續改變是很重要的。人必須要向前走。

MG　但為什麼他們都坐在同一把椅子上？那邊那幅畫，威爾金森坐在一張不同的紅色單人沙發上，效果也不錯啊。

DH　紅沙發的棘手之處是，每個人的坐姿都大同小異。而現在他們坐的這把椅子，使他們看起來各有巧妙。

Jonathan Wilkinson, 30 October~1 November
〈威爾金森，10 月 30 日至 11 月 1 日〉，2013

MG 所以說這些畫放在一起就成了一件複合作品了。

DH 沒錯。畫像有的是特寫,有的則刻意拉遠,這些畫是單一主題的一系列變化,但遠看就能辨認不同的眼神與臉孔。

MG 那為什麼要有基台呢?

DH 這樣我才能與模特兒的臉齊高,不然我的視線是由高向下的。由高向下觀察臉孔不太理想,有時候眼珠會被遮住一些。每個肖像的視線角度皆微妙地不同,對最終效果的影響極大,但藝術史家不一定都這麼想。

我很建議像這樣讓模特兒坐在基台上,長時間地畫像,模特兒常常都會忘記基台的存在與其用途。以前的肖像畫家經常使用基台,在藝術學院,寫生教室中的人體模特兒都會位在較高的台座上。基台更能幫助我看清模特兒的雙腳,足部是非常有表現力的,鞋子亦然。

粗跟厚底涼鞋畫起來的效果應該很不錯。

要穿哪雙鞋都是每個人自己決定的,但在肖像畫中並不常見模特兒穿鞋。不過隨著系列逐漸成型,足部成為了肖像的一部分。班克斯(Dr. Leon Banks)穿著閃亮的 Gucci 鞋前來;我在 1970 年代曾畫過他的肖像,當時他就穿著一樣的鞋子。他向來是個紈褲子弟,那個年代的美國男人比較講究打扮。當時他的祕書來電詢問是否可以穿著休閒前來,休閒的意思是,不穿西裝。

班克斯是一名現年八十多歲的小兒科醫師，霍克尼過去曾以各種媒材繪製他的肖像。他在 1979 年畫了第一幅班克斯的畫像，接著是 1994 年，第三次則在 2005 年。若他曾經畫過某個人，通常他會繼續和該人合作，如此一來，一系列的作品在經過一段時間後，就成為某種視覺傳記。為了這次的坐姿肖像，班克斯做了 1970 年代搖擺舞風格的時髦打扮，當然還加上那雙 Gucci 樂福鞋。

顯然不只雙腳，鞋履對霍克尼的〈人間喜劇〉來說頗為重要。霍克尼的「喜劇」可說是人們的鞋履，以及不同姿態的喜劇。有些模特兒穿著麂皮鞋子，有些人的鞋子閃亮得刺眼，而有些人則穿著涼鞋或運動球前來。這些鞋履都會影響畫中人的氛圍，而模特兒的態度亦是如此。

穿著藍色洋裝的女孩，為了能夠舒服地坐著，只好將她長長的雙腿斜擺。霍克尼的弟弟約翰則看起來一臉討好的樣子，「很明顯他正在當哥哥的肖像模特兒」霍克尼說。一位健身教練懶洋洋地斜靠在椅子上，以西岸的隨性方式抓著一邊的座椅框。

當霍克尼的好朋友兼事業夥伴伊凡斯（Gregory Evans）看到該年稍早艾略特的炭筆肖像畫時，便感受到畫作充滿了死亡氣息。就某種意義上來說，所有的肖像畫皆然：在霍爾班（Hans Holbein）的〈法國大使〉（Ambassadors）一畫中，變形的骷髏頭斜斜投射在前景，帶著不祥的氣息。但所有的人物畫都必須面對成長、衰老與時光流逝，特別是霍克尼的習作與作品，多年來一遍又一遍地繪製同樣的人。與班克斯相較之下，出現在新系列但與畫家已認識多年的描繪對象，如伊凡斯、藝術商人賴瑞（Larry Gagosian），或是打從孩提時代便認識的人，像是弟弟約翰，這些新的肖像畫並無炭筆肖像的晦暗特質。雖然也能在這些作品中觀察到時間感，情緒

卻是正面積極的。現在霍克尼更加專注於如何能在接下來的歷程中注入些什麼新血，而非感懷生命終將結束。

DH 你我都有一輩子要過，無論這一路如何不同，我們都擁有這一生。

巴爾札克只活了五十五年，但他寫出了橫跨百年的故事，而且寫得極好，不是嗎？但為什麼現在一切都為了使人長壽？如果每件事的目的都是為了延長壽命，那就是在否定生命本身。

過了一會兒，一位晚餐客人抵達了：畫家德瑞克·波席耶（Derek Boshier），他是霍克尼在皇家藝術學院的同學，也是另一個他幾乎認識大半輩子的人。我們一起穿越屋子並用了晚餐。隔天早上我起得很早，還有些時差，但已準備好在人間喜劇中演出一角。

舊金山的展覽目錄中，有篇關於霍克尼肖像畫的評論，撰文者是策展人莎拉（Sarah Howgate）。她在文中回憶，2005 年她當霍克尼的肖像模特兒時，他要她事先想想到時候要穿什麼。但是我並沒有那麼做，只在打包行李時多帶了一套黑色的冬季西裝，一部分是因為即使在洛杉磯，12 月也很可能冷颼颼的。當霍尼克出現在工作室時，他仔細地打量我。

「你穿了一身黑。有些模特兒也穿黑色，賴瑞就穿黑色。」但他看起來有些遲疑。我提到行李中還有一件橘色毛衣，當然也是為了加州的冷天而預備，我把毛衣拿出來給他看。「可以，在夾克下套件毛衣吧，這個橘色很飽和。」顯然霍克尼正在思考與配置色彩。

Dr. Leon Banks, 12~13&15 Novermber
〈班克斯，11 月 12 至 13 日與 15 日〉，2013 年

Larry Gagosian, 28 September~3 October
〈賴瑞，9 月 28 日至 10 月 3 日〉，2013 年

後來我發現，霍克尼並不認為我的坐姿會和洛杉磯的人一樣，事實上也的確如此。我爬上基台並試著擺姿勢，很直覺地翹起二郎腿，但霍克尼說：「你得要長時間維持這個坐姿喔。」最後我決定雙腿只在腳踝處交疊，手指輕輕放在大腿上。

霍克尼開始在畫布上打草稿。「我打草稿的速度滿快的，大約半小時就能完成，完成後就不太修改了。」從一開始他便非常專注，從模特兒的角度來看，他臉上的表情與 1990 年代的自畫像非常相似，雙眼圓睜，直勾勾的視線越過鏡片上方，薄薄的雙唇，偶爾露出半邊微笑。很久以前他曾寫過他是如何心無旁騖在作畫對象上。「我想，將事物簡化至只剩線條真的很不容易。我在畫人的時候從不交談，尤其畫線條的時候。沒有任何聲音更好，這樣我才能更專注。」

他上顏料的時候也差不多。雖說不一定非得完全寂靜無聲，但也相去不遠。中場休息時，他請尚皮耶在調色盤上擠些顏料，口氣就像是外科醫生說「手術刀」。「可以給我一些鎘黃嗎？」「中性的灰色，謝謝。」「來點派尼灰。」他在幾個長長的金屬調色盤上擠出顏料並調色，就放在畫架旁的小推車上。

當霍克尼作畫時，大部分的時間尚皮耶都站在他後面，拍下一系列畫作的進程照。即使當尚皮耶忙著做其他事情時，相機也會每隔幾秒就喀嚓一響。霍克尼作畫時幾乎不說話。經過一段長長的靜默：「你可以微笑一些嗎，不然嘴部會向下垮？」

MG 我可以說說話嗎？

DH 可以啊，但我不太會回應你喔。盧西安可以邊畫邊

David Hockney〈大衛・霍克尼〉，盧西安・佛洛伊德，2013 年

聊，因為他的畫要花很長的時間。我快多了。

　　坐著讓盧西安・佛洛伊德畫肖像是我們的共同經驗，那真的非常漫長，持續了好幾個月。霍克尼在 2002 年坐著讓他畫肖像，而我則是在那過後的一年半。看著霍克尼觀察我的同時，我有個藝術史小發現——他越過鏡片上方、深思熟慮地打量著我的眼神，和盧西安畫的一模一樣。

　　當盧西安一邊畫油畫一邊仔細端詳霍克尼時，霍克尼也正近距離地檢視他，後來還畫了盧西安的速寫與水彩肖像。整整一個春天，每天早上霍克尼都坐著讓盧西安畫畫，但盧西安卻沒以同等的禮數回報，他只為霍克尼擔任兩次模特兒；第一次睡著了，第二次他抱

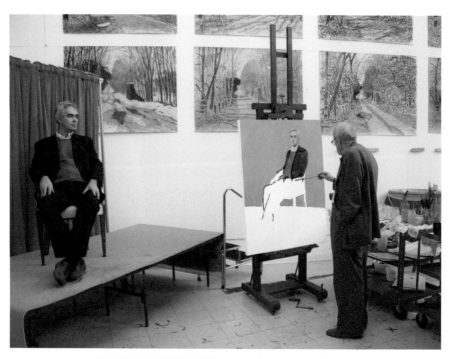

霍克尼正在畫蓋福特的肖像，2013 年 12 月 5 日於洛杉磯

怨自己身體不舒服便早早離開。

霍克尼作畫的進程果然快得多了。開始大約五十五分鐘後，粉紅色的臉部已經出現在一片粗略處理過的背景中央。又過了大約一小時後，西裝也漸漸浮現。這時候霍克尼說，我可以趁他在我後方塗上土耳其藍背景的時候稍作休息。

午餐後我們又回到工作室，繼續畫了一些，雖然我很疲憊，而且還有時差，但已經進行到橘色毛衣，而且很快就看起幾乎完成了。過了大概二十分鐘左右，霍克尼說：「你看起來好像快睡著了。」其實我並沒有在打瞌睡，原本也盯著他瞧並一邊思考他正在進行的畫作，但我的注意力卻漸漸飄走了。

於是我告退睡了個午覺。重新回到工作室的路上，我逛進屋裡的大起居室，霍克尼突然出現了，全身顫抖但興奮地說：「我一直在畫呢！」他說的沒錯，進展的確不少——藍色的地板、椅子的腿。但他還是覺得臉部不太對勁。

隔天早上我到工作的時候才剛過九點，霍克尼已經在那了，正在畫那幅肖像畫，但不是在畫布上，而是在 iPad 上畫速寫。我們開工，他開始全神貫注地描繪我的臉部，持續了超過一個小時。我試著保持無聲的交流，像是眼神接觸、盡量不要發呆或心不在焉，努力將注意力集中在他身上。

半小時後他說：「你想要休息一下嗎？」我的臉在畫布上變成另一番面貌，目光看起來較嚴厲，一邊眉毛還挑了起來。接著他轉而將注意力放在我的手與腳上。霍克尼一度摸了摸我的麂皮鞋，似乎想要瞭解質地。

接著他將畫布取下畫架，與牆上其他同系列的肖像掛在一起，我

趁霍克尼抽煙的時候細細觀看自己的肖像。「等下我要做的第一件事」，他說：「就是要加深這個藍色。」他完成這部分後，我又回到基台上，他開始聚精會神地描繪我的手部，這部分比起臉部較不累人，因為比較不需要我以注意力回應他。

午餐休息時，他看起來對我的右手與右眼很滿意。然後開始描繪更細微的變化。傍晚前他回到背景的部分，重新將下方的藍色調淺。這道手續多少將畫作變回之前的色調了。

距離我上一次造訪這座房子已經很久、超過十五年了，早在他所謂的布理林頓時期之前。然而從 1990 年代以來幾乎沒有任何變化。泳池周圍的樹木長得更高了，但整體看起來還是很像霍克尼的作品。若在過去，就會像莫內在吉維尼的住所一般被稱為「藝術家之家」（maison d'artiste）。即使是庭院中的小細節，也被重新改造成符合霍克尼的品味。例如泳池圍牆上的磚塊被漆成明亮的紅色，而周圍的水泥則勾勒出清晰銳利的輪廓，使其看起來既像真正的磚牆，也像畫中牆。至於家中人口，則不若布理林頓的家在全盛時期那般熱鬧，只住著霍克尼與尚皮耶。伊凡斯就住在隔壁，時不時會來訪，另一位助手米爾斯（Jonathan Mills）大部分的日子都會來工作室。

在那裡的日子我都很早起，獨自吃完早餐後會閱讀或是在外面開逛，有一次還被保全系統困住。此刻重讀與霍克尼往來的簡訊，我又看到那條寫著：「我被關在院子裡啦！」的訊息。

一天下午我正準備睡午覺，霍克尼敲了房門，他穿著西裝打著領帶，還配上口袋巾，無懈可擊地現身。他要去書店，於是問我是否想要同行。要是沒有時差，或許我就一起去了。幾個小時後他回來

了，並給我看一本史蒂夫‧平克的書。

肖像畫的第三天從尚皮耶整理顏料開始：他按照順序，小心地將管狀顏料一排排放在推車上，派尼灰放這裡，焦赭放那裡。霍克尼也對調色盤的配置下了明確指示。「在這裡擠一點焦赭，鎘紅擠這裡。」在繪製不同部分時，他不時要求升降畫布的高度。當尚皮耶站在他的身後，這一幕神似霍克尼 2005 年繪製的在畫架前的自畫像，後面站著老朋友兼前任助手查理（Charlie Scheips）。

霍克尼喜歡非常飽和的顏色。在美感上與實踐上，他都反對在任何顏色中混入太多白色。他說，肖像畫中年輕女孩身上的藍色洋裝是「純然的鎘藍，完全沒有白色；加入白色會使顏料黯然失色。」

DH 白色顏料我用的不多，如果想要調亮色調，最好用其他方法。不同的時代有不同的方法；矛盾的是，白色竟然能突顯暗色調。莫內和塞尚的畫作令人百看不厭，因為這些藝術家適切地使用顏料，而且畫作中也沒有太多白色。我也不太用黑色，頂多偶爾用來畫鞋子。我就是不喜歡用黑色。

霍克尼使用的是一種新式的慢乾型壓克力媒材，這是尚皮耶找到的。這種顏料既有許多水彩的特性——迅速、自然，必要時也能創造透明效果；也有許多油畫顏料的特性。他可以一層又一層地疊上顏料，可以多次修改同個區塊，像是我的臉部、地板與背景的顏色。

DH 我注意到，能夠經久的繪畫通常都塗的很薄。如果

觀察古老但狀況極佳的畫作，你就會發現它們絕大部分都塗的非常薄。卡拉瓦喬就以極薄的油畫顏料創作。其實畢卡索大部分的油畫也都很薄。甚至梵谷的油畫也不算厚；他的筆刷確實沾了厚厚的顏料，但並沒有層層堆疊。這些畫有一百二十五年了，但一點也沒有變暗淡，色彩仍充滿躍動感。

霍克尼本人當然也習慣薄塗，對他來說色彩太重要了。他再度與我的臉部展開冗長的奮鬥，極度專注。我的臉部這時又改變了不少：右眼睜得較開，眼神也更具穿透力了。然後整張畫被取下畫架，掛在牆上，霍克尼坐在一張舒適的椅子上，一邊抽煙一邊凝視著。過了一會兒，他決定稍稍修改襯衫領子的部分，那裡有條白色線條太過顯眼，以及我的左手。於是他調整了這些部分。

DH 雙手現在看起來很不錯，它們將畫面重點導向你的臉孔。在全身肖像畫中，手部與頭部的相互關係非常重要。我認為人們看人像的順序總會從頭看到手，眼光在膚色的部分來回移動。如果手的姿態正確的話，注意力就會再度回到臉部；如果手看起來有任何不對勁，注意力就會停留在那裡。

我們並肩坐著聊天時，他看著我，突然說道：「我之前真該多觀察你的。」我想他或許看到盧西安常說的「其他的可能性」；他決定第二天要畫一個新的頭，或是頭部素描。

伊凡斯、尚皮耶、霍克尼和我晚上一起到歌劇院。霍克尼稍早

注意到莫札特的〈魔笛〉正在上演。這個版本以默片的方式呈現莫札特的名作，舞台幾乎像是個電視螢幕。中場休息時，霍克尼對其大膽有餘效果不足的創作概念顯得很冷淡。從那刻起，以及往後數日，他的想法變得更加負面。他越是不停地抱怨批評那齣劇，那些他不喜歡的部分似乎越帶給他更多靈感。這讓我想起盧西安常說的：「批評某事非常振奮人心」。

25
完成畫作

第四天我們並沒有改畫素描，而是繼續進行油畫。畫作差不多完成了，至少在我看來如此。臉部也持續改變。霍克尼完全不會美化模特兒，作品是根據眼前看見的一切所繪。他甚至要弟弟約翰換雙鞋，因為原來的鞋「看起來太厚重，既彎曲又古怪，讓雙腳看起來很畸形。」

他繼續說道：「我看到什麼就畫什麼。如果你有點肚子，肖像上當然也會有。其中一位模特兒說他應該穿件 S 號的束腹來的。」現在想要指望這個巧計已經太遲，但當我看到肖像時又稍稍恢復了信心，在畫中我的肚子只有非常些微的凸出。

從另一方面來說，看到什麼就畫什麼並不是件容易的事，因為我們總會看到很多不同的東西。例如，即使只隔一天，一個人的心情甚至外表都能有極大的變化。霍克尼曾在 1970 年代談及他為賽莉雅（Celia Birtwell，英國織品設計師）畫的肖像：「她是個千面女郎，我覺得如果看過我為她畫的每一張肖像速寫，就會發現這些畫很不一樣。」關於這一點他也認同梵谷，梵谷曾在寫給妹妹的信中提到，能為同一個人畫出許多迥異的肖像。當霍克尼坐在一張舒服的沙發椅上稍事休息，一邊抽煙一邊看著作品時，我提到這件事。

MG 每個人都有許多面貌，還有，我們並不知道自己看起來是什麼樣子。在鏡中所看到的面孔已經過精心打理。我們會丟掉不滿意的照片。但其實我們不在意照片

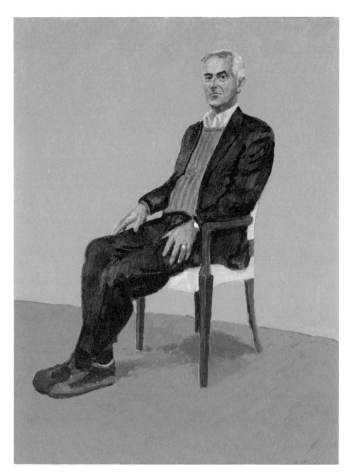

Martin Gayford, 4~7 December
〈蓋福特，12 月 4 至 7 日〉，2013 年

與本人是否相似。

DH 沒錯，每個人的臉孔都是屬於他人的。這也是我仍然對肖像百畫不厭的原因之一。現代主義者常說，風景和人像兩大題材已無法再有新意，那是大錯特錯。現在事物之間再也沒有明確的界線，風景和人像畫的創作可能性仍舊無窮無盡。我花了十年畫約克郡的風景，真是始料未及啊。

工作室的牆上有一張雙人肖像畫的照片〈喬治·勞森與韋恩·思立普〉，霍克尼在四十年前半途而廢沒有完成（參考第 49 頁）。從此這張畫不見天日，絕大多數的時間都存放在霍克尼位於聖摩尼加大道上的倉庫兼工作室與辦公室裡。最近重新思考過後，他覺得作品看起來很「適切」，並決定送給泰特美術館。

DH 曾有一度政府想要針對藝術家工作室中的作品課稅。我建議只要告訴他們作品未完成就可以了，而且藝術家當然是唯一有資格可以決定作品是否完成的人。政府根本無可奈何。

唯有藝術家才能決定作品是否完成的這個觀念，是現代藝術中極為重要的信條之一。第一個作此聲明的藝術家就是林布蘭，很理所當然，也非常有他的風格。

後來很長一段時間裡，基於大部分藝術家的認知，採用了更簡明的標準：當一幅畫漂漂亮亮地塗滿顏料後就算完成了。不過到了 20 世紀，一般來說都認為完成與否的界線變的模糊隱晦。如何知

道一幅畫是否完成了？藝術家們的回答皆頗具個人風格，簡明又諷刺。波洛克說：「你怎麼知道你和你老婆已經做完愛了？」盧西安說：「當我覺得好像在畫另一個人的肖像時。」但是霍克尼對〈喬治‧勞森與韋恩‧思立普〉的掙扎，並且在經過四十年後最終決定將其展示在世人面前，絕對創下了某種記錄。

他在 1976 年出版的早期自傳《大衛‧霍克尼筆下的大衛‧霍克尼》中敘述了這件事。這幅畫原本預備作為 1972 年底一場展覽的壓軸之作。「我花了六個月在這幅畫上，來回塗改了很多次。」霍克尼寫道：「這幅畫的各個階段都被記錄下來。我不斷拍照，認為作品已完成，而最後卻覺得不對，無論如何都不對勁。」

這幅畫確實有點奇怪。這是朋友兼夥伴們的雙人肖像畫系列作之一，其中包括賽莉雅與奧西‧克拉克（Ossie Clark，服裝設計師）、克里斯多福‧伊薛伍德（Christopher Isherwood，小說家）與唐‧巴卡迪（Don Bachardy，人像畫家）。在這些作品中，室內擺設經過精心配置，而在〈喬治‧勞森與韋恩‧思利普〉中，人物則位在橫幅畫布的一側，一張白牆與延伸的素面地毯則佔據了畫面的絕大部分。整個畫面極不平衡，但卻是整幅畫引人注目的原因之一。一股張力油然而生，彷彿喬治‧勞森聽見了某個音符，在空間中迴盪。在照片上看起來這幅畫簡直是傑作。

DH 那面牆花了很多時間才完成，鬼才知道多久。我是用壓力克顏料畫的，因為乾得很快，很難流暢平順地處理明暗的變化。原本地上放了許多書，還有各式各樣的東西，但我不斷修改。最後我放棄了，跑到巴黎住了一陣子。現在我覺得空蕩蕩的房間看起來也不錯，終於決定就這樣送出作品。

Annunciation〈天使報喜〉，安吉利柯，佛羅倫斯聖馬可修道院
（Convent of San Marco）北廊，約 1442~1443 年

MG　對維梅爾來說，空無一物的牆也是個主題呢。

DH　我一直很喜歡維梅爾的作品，還有安吉利柯（Fra Angelico）。

MG　就某種意義上你可以算是拉斐爾前派（pre-Raphaelite），我的意思是你很認同拉斐爾之前的藝術家，比方說凡艾克。

DH 拉斐爾很重視完成度與精緻度，我比較喜歡安吉利柯或法蘭西斯卡對作品的態度，我非常喜愛他們！對我來說，安吉利柯是非常出色的藝術家。布拉福文理學校頂樓長廊上有一幅他的〈天使報喜〉複製品，十一歲的時候我常常盯著畫看。我一直很喜歡這幅畫。在佛羅倫斯，烏菲茲美術館（Galleria degli Uffizi）前總是大排長龍，繪有安吉利柯壁畫的聖馬可修道院前卻空無一人，這些壁畫絕對不遜於烏菲茲美術館中的任何一件作品。他絕妙地將人物置入空間，我覺得有點類似我現在的繪畫方式。

這出乎意料地暗示了霍克尼的美學，他的作品事實上與這位 15 世紀的修士竟有相似之處。在〈喬治‧勞森與韋恩‧思利普〉可見一斑：乾淨強烈的色彩，事物表面映照出柔和的光影，像是勞森的西裝的皺褶，以及顯而易見的幾何結構。即使那面光禿禿的牆，也呼應了安吉利柯在聖馬可修道院的修士小房間（確切的說是三號房）中所繪的壁畫。有些壁畫使用了和〈人間喜劇〉背景一樣的濃烈藍色與藍綠色，而在〈耶穌受難〉（Crucifixion）與〈嘲弄基督〉（Mocking of Christ）中，雖然沒有 21 世紀的人物，卻有寓意豐富但畫風樸實的場景。

關於霍克尼無法完成這幅作品的原因各家說法不一。霍克尼本人認為，他開始不滿於寫實畫風與單一視角。喬治‧勞森則說應該是霍克尼和當時的愛人彼得‧史勒辛格（Peter Schlesinger）分手所致，他說：「無關消點，而是消失的彼得」。但或許也和空無一物的牆面有關。無論在牆前放什麼看起來都不對勁，因為這面牆就是應該留白。

事實上，安吉利柯使用的色彩都能在〈人間喜劇〉中找到：年輕女孩的藍洋裝、約翰的亮黃毛衣，還有威爾金森的鮮紅座椅。他遊走在壓克力、油畫與水彩之間，其技法就像在追求蛋彩與溼壁畫的澄澈效果。

霍克尼一定是在布拉福文理學校親眼見到安吉利柯的〈天使報喜〉後，決定踏上藝術的旅程，並在那一刻開始瞭解成為藝術家是怎麼一回事。

從另一方面來說，或許他因為自身內在的轉變，才又想到安吉利柯。他當時的所作所為遠比霍克尼的作品，比方說布理林頓風景，或是 1990 年代初期近乎抽象的風景畫，有意義得多了。

我的肖像完成了，畫中的我眼神嚴峻地瞪著藝術家，可能我當時真的在瞪他；毛衣的橘色如他所說的，在我背後的藍綠色與腳邊天空藍的地板照映下顯得極為飽和。幾乎每一幅肖像的場景或多或少是刻意用這兩種顏色繪製的，但畫面中的平衡與關係卻各有巧妙。就拿約翰來說，背景是藍色的，地面則是土耳其藍，班克斯的肖像亦是如此，但色彩的飽和度不盡相同。這點幫助我瞭解霍克尼在我丟出難題「如何知道一幅畫已經完成？」時給我的答案：「色彩達到平衡時。」

那個週六晚上有個晚餐派對。這麼多年來，第一次發現整張餐桌除了我其他人都是癮君子，真是太有趣了。關於這點，就像其他事情一樣，霍克尼的小天地自成一格，其中的規則和外面的世界很不一樣。

隔天尚皮耶開車載我們下山，把霍克尼放在比佛利山莊的午茶派對後，便帶我到機場。〈人間喜劇〉尚未完結。住在不遠處的出版

發行人塔森（Benedict Taschen）禮拜一要來當霍克尼的模特兒，在他之後是巴爾德薩利（John Baldessari），享有盛名的洛杉磯藝術家，也是霍克尼的好友。

回到英國後，我接到霍克尼的電子郵件，說他已快速翻閱了我那本超過六百頁、關於米開朗基羅的書。他還表達了對自己進行中作品的看法，或許是受到米開朗基羅在七、八十歲時仍保有驚人的旺盛創造力鼓舞吧。

> **DH** 工作室看起來非常好，從來沒有這麼好過。我曾努力想要相信晚期的作品也是最好的作品，而我現在我真的這麼認為。

完成畫作

26
工作室

在洛杉磯，工作室就是霍克尼的世界中心。他絕大多數的作畫時間都在工作室度過，工作室的結構比主屋還要高，屋頂有點傾斜，雖然比布理林頓的工作室小得多，但仍然是一個挑高寬敞的空間。工作室盡頭還有個空中小畫廊，地上放了幾張舒服的椅子。

大部分的日子裡，吃過早餐後，霍克尼便會在工作室待到午餐時間，通常在小憩後會重返工作室。對他來說，那裡不只是工作的地方，也是思考的地方。牆上掛著進行中與已完成的畫作，順序經常變換，就像非常私密的近作展示，新的作品將由此而生。

DH 我常常坐在工作室靜靜地看著這些畫，我很喜歡待在這裡。若在工作室放張床簡直正合我意，實在太棒了。必須非常拼命地觀看，否則就「吸收」不到東西。

MG 工作室不僅是觀看之處，也是思考觀看之處。藝術家向來有將工作室入畫的傳統，因此有了關於描繪作畫行為的畫面，同時也是關於畫作「本質」的畫面。

DH 沒錯，例如維梅爾的〈繪畫的藝術〉，這幅畫描繪坐在工作室裡觀看一景。畫面上是維梅爾背對觀者，坐在畫架前，正在畫畫。布拉克、馬蒂斯、畢卡索，以及其他許許多多的畫家都畫過他們的工作室。

The Group V, 6~11 May〈團隊 5 號,5 月 6 日至 11 日〉,2014 年

2014 年初夏,霍克尼的興趣又變了。那個時候他已經完成超過
五十幅〈人間喜劇〉系列的肖像畫。接著他開始畫一大群人在他的
工作室中,有些肖像也是坐著,凝視著牆上的畫作(這些當然也是
在同一個空間中創作的)。

MG 新的系列是以觀看畫作的人們的畫面為發想,也
就是說這些作品畫的是觀看,以及關於畫作的畫作。

DH 正是如此。一開始我畫交談中的人群,或讓他們

單純注視某個東西，但每個人都得先擺好姿勢。人數最多的一群約有十一個人。我將他們安置在空間中，然後觀察他們。

MG 以這種方式寫生多人構圖的肖像，在歷史上非常少見。文藝復興以來的正常程序通常是將每個人分開寫生研究，然後再將他們放進空間中。你卻同時進行。

DH 的確如此。莫伊尼漢（Rodrigo Moynihan）曾為企鵝出版社在一場刻意布置的雞尾酒派對上畫了大尺寸的多人肖像〈會議之後，1955〉（*After Conference, 1955*）。但由於現場人數眾多，他用攝影機拍下場景，回去後再定格觀看。完全不是個好主意：錄製的畫面就跟照片沒兩樣，只會有單點透視。在現實生活中觀看房間中的十個人時，其實就像有「一千個人」。每當眼球轉動，畫面就會改變。現實生活就是這樣，眼球是不斷移動的。當我的眼睛轉向某個方向，透視也會指向該處，因此透視總是跟著目光不斷變動。

MG 就某種意義上，你在畫這些多人肖像的時候，也把自己放入畫中了。所有的事物皆由你的視角出發，但在畫面空間裡，而非一般照片或單點透視畫那般在畫面之外。

DH 沒錯。我覺得畫面中心的空間感有些奇特，而不是邊緣。在人群中，不僅有空間的整體透視，由於我看

著他們，每個人因而也有各自的透視。事實上，一個人可能有不只一種透視。如果人物離我很近，我會抬起頭看他的臉，但也會向下看他的腳。所以光是看一個人視線就會不斷移動。接著，如果另一個人也很近，就必須將視線移到他身上。你其實無法同時看到兩個人，必須移動視線才能看到另一個人物，然後另一個。我認為這就是在透過時間創造空間。而且你看完畫面與我開始觀看畫面之間的空間，是最有趣的空間，簡直比外太空還有趣！

繼畫過一大群站著的人觀看畫作或彼此交談後，現在霍克尼著手描繪動態的人。2014 年 7 月 27 日，我看著他現場描繪一群舞者。就某方面來說，就像重新詮釋馬蒂斯的〈舞蹈〉（*La Danse*）。但霍克尼不是單純模仿而已，他的點子令人想起塞尚的著名論述，說他想要「師法自然，重現普桑的藝術」。霍克尼直接寫生重繪馬蒂斯的舞者，他的寫生過程非常罕見，甚至可說絕無僅有。

一群五個年輕舞者早上在霍克尼洛杉磯的工作室集合，全員到齊後，霍克尼手握炭筆，站在畫架前，然後下達第一道指令：「手牽手圍成圓，向外站一點，然後開始轉圈。」然後舞者便開踩著優雅的舞步，慢慢地轉著圓圈。

霍克尼靜靜地看了一會兒，然後他要他們停下，接著畫下其中一位舞者。這位年輕男舞者凝結在一個看起來幾乎不可能的姿勢，僅以一隻腳的腳尖站立，但當霍克尼捕捉其輪廓時，卻保持完美的平衡。畫完後舞者們繼

工作室

The Dancers V, 27 August~4 September
〈舞者 5 號，8 月 27 日至 9 月 4 日〉，2014 年

續旋轉，然後霍克尼要他們暫停，描繪一位女舞者，她的姿勢更加詭異，身體向前傾，雙臂向後方展開。這個步驟不斷重複直到霍克尼一一畫下五位舞者的速寫，待他們離去後，霍克尼開始塗上顏料。

DH 在最初的畫面中，舞者們站著圍成一圈，看起來還可以，但不生動，沒有舞動的感覺。我讓他們圍成圓圈旋轉，然後要他們停下，接著描畫一個舞者，這樣慢慢建立起畫面。現在我將背景移到室外，將舞者們放在風景中，他們來到了世界之頂呢！

2011 和 2012 年我攝製了一些很不一樣的十八螢幕影片，與這些舞者畫作一脈相承。這些影片不是沿路拍攝風景，而是在室內定點安裝的攝影機，只有人物不斷移動。影片包括了約克郡雜技俱樂部於在布理林頓工作室的精彩演出。

DH 我覺得雜技員是很理想的拍攝對象，因為每個雜技員的動作皆不曾停歇，無論在何處都能讓每一格螢幕看起來很生動。如果只有一部攝影機，就無法拍下房間中這麼多人在做不同的事情了，因為你是同時看著所有的人。但以九台不同的攝影機拍攝，畫面各個部分就能有不同的展現。觀者被迫以在觀看眼前實景的方式觀看影片：掃視整個空間。所以這和 MTV 不同，影片不會告訴你該看什麼，而是任由觀者選擇欲觀看之處。

霍克尼從繪製多人寫生的經驗，發想出一種新的攝影方式，但

The Jugglers, 2012〈雜耍人，2012〉翻拍畫面，十八螢幕，已同步

究竟會是攝影還是繪畫，就讓我們拭目以待吧。當時我剛好在他的工作室，霍克尼正在想著，他或許已經找到某種方式，能夠用 iPad 拍出和多重透視空間類似效果的照片。「不如」，他下了結論：「我想我現在就來拍吧。」

他馬上要尚皮耶和米爾斯在工作室不同角落各擺兩個姿勢，並單獨拍攝了空間，最後將照片融合在一起。這個剛剛萌芽的想法，很快地出現在接下來數週的一連串作品中，相片中的人物數量也越來越多。

「這些照片（如果這些能稱之為照片）中有許多不同的透視，」他以稍後較完整的作品為例，說：「工作室有四個透視，每個人物也各有四個，而且我深信這些透視都非常顯而易見：空間感就是這樣創造的。」在某些照片中的人物為數眾多，工作室則大大延展，遠比真正的空間寬闊許多；不久之後更加入了各類室內陳設：桌子、瓶花，還有一大片椅子佔據了整個畫面。在這些照片中，工作室本身就是演員，其魔法般延展的空間向度，看起來就像藝術世界中的「時間與空間相對維度（Tardis）」。

稍後在 2014 年，霍克尼又接著畫了塞尚〈玩紙牌的人〉（*Card Players*）的三人版本，同樣運用繪製多人肖像與舞者的類似手法。他不僅畫了模特兒，還拍下他們玩紙牌的姿勢，製作了數位拼貼。接著他將數位拼貼和畫作並列掛在牆上，拍下照片——影像的影像，由影像而衍生的影像，工作室中的沉思。

這些新的影像會不會是大衛・霍克尼對更大更美的視覺世界之探尋的終點？大概不是。他的追尋會持續下去，追求世界的完美景象是不可能實現的理想，他企圖窮盡觀看、感受、穿越、透視所有可見的一切。對此理想的追尋是一個浩大的工程，不僅與圖像有關，

Sparer Chairs〈一堆椅子〉，2014 年

也與我們有關。霍克尼看起來一點也沒有就此罷手的意思。

DH 我還是會待在這裡，忙我自己的事，我對外面的世界沒有興趣。外出也只是為了看病和看牙。有個朋友想要安排某個日子造訪我，她問：「你有沒有行事曆？」我回她：「我沒有行事曆，因為我每天都已經排滿事情了。」

我已經以這種方式過了許多年，我只是個工人。藝術家都是工人。米開朗基羅、畢卡索……，他們總是無時無刻在工作。梵谷生命的最後四年幾乎就代表了他的創作生涯，他就是在這段時間裡創作無數的油畫與速寫、寫了無數封的書信。除此之外剩下的時間呢？只剛好夠睡覺，如此而已。但你永遠不會聽說哪個藝術家整天睡覺的，因為他們根本不睡覺。

大衛・霍克尼生平及創作

1937　7月9日，霍克尼出生於約克郡 Bradford，母親 Laura 和父親 Kenneth Hockney 共有五個孩子（Paul、Philip、Margaret、David 和 John），霍克尼排行第四。

1953~1957　就讀 Bradford School of Art。

1957~1959　作為反兵役制人士，霍克尼在醫院服替代役。

1959~1962　就讀倫敦 Royal College of Art，結識了 R. B. Kitaj、Derek Boshier、Allen Jones、Peter Phillips 和 Patrick Caulfield。他的老師包括 Roger de Grey、Ceri Richards、Ruskin Spear 和 Carel Weight。來訪的藝術家有 Francis Bacon、Richard Hamilton、Joe Tilson、Peter Blake 和 Richard Smith 等。見到了美國抽象表現主義者的作品，包括 Willem de Kooning、Jackson Pollock 和 Mark Rothko。

1960~1961　參加 RBA 畫廊舉辦的「Young Contemporaries」展，獲得 1961 年利物浦 Walker Art Gallery 舉辦的 John Moores 利物浦大展青少年組大獎。結識畫商 John Kasmin 和 Mo McDermott，後者成為他的模特兒。讀 Walt Whitman 的作品有感而發，畫下 Doll Boy Adhesiveness 及其他愛情主題畫作。

1961　首到美國。結識當時紐約 MOMA 版畫館館長 William S. Lieberman。他買下了霍克尼的兩幅版畫。

1961~1962　創作 A Rake's Progress 蝕刻版畫系列。

1962　與設計師 Ossie Clark 結識。與 Jeff Goodman 同遊佛羅倫斯、羅馬、柏林。從 Royal College of Art 畢業，獲得金獎。搬入諾丁山的 Powis Terrace。畫下 The First Marriage 及 Life Painting for Myself。

1963　畫下 The Second Marriage 及 Play within a Play。完成了第一批沐浴圖。在倫敦 John Kasmin 舉辦首次個展，作品全部售出。受 Sunday Times 委託埃及一遊，沿途創作速寫。12 月，去紐約見 Andy Warhol、Dennis Hopper 與 Metropolitan Museum of Art 20 世紀藝術館館長 Henry Geldzahler。

1964　1月，首次來到洛杉磯，結識 Christopher Isherwood、Don Bachardy、Jack Larson、Jim Bridges、Nicholas Wilder 與 Ken Tyler。開始用壓克力顏料作畫，用拍立得拍照。創作一系列風格化的南加州風景及第一批泳池圖。夏季，開車橫跨美國來到愛荷華大學授課。與 Ossie Clark 及 Derek Boshier 遊覽大峽谷。在 Alan Gallery 舉辦在美國的首次展覽，為此來到紐約。A Rake's Progress 蝕刻版畫在紐約 MOMA 展出。

1965　在 Boulder 的科羅拉多大學授課。在洛杉磯期間創作 A Hollywood Collection。這是一個六幅彩色石版畫構成的系列，為 Gemini Workshop 的 Ken Tyler 製作。

1966　1月，貝魯特一遊，為 C. P. Cavafy 詩歌有關的一套蝕刻版畫創作速寫。返回倫敦後在 Maurice Payne 幫助下製作出這套版畫。為 Alfred Jarry 在倫敦 Royal Court Theatre 上演的 Ubu Roi 設計場景和服裝。

1966　春，在加州大學伯克利分校授課，週末返回洛杉磯。繪製 A Bigger Splash 與 A Lawn Being Sprinkled，開創出描繪水的新方式。

1967　在加州大學伯克利分校授課。

1968　半年住在聖摩尼加，創作一系列大型雙人肖像，包括 Christopher Isherwood and Don Bachardy 及 American Collectors (Fred and Marcia Weisman)。6 月返回倫敦，整個夏季都在歐洲旅行。

1969　製作 Six Fairy Tales from the Brothers Grimm 系列蝕刻版畫。他是 Ossie Clark 與 Celia Birtwell 婚禮上的伴郎，開始為 Mr and Mrs Clark and Percy 創作速寫準備稿。

1970　首次回顧展於倫敦 Whitechapel Art Gallery 開幕，之後去漢諾威、鹿特丹、貝爾格萊德等展覽舉辦地一行。創作了第一批照片 joiners。

1971 耗時一年後完成 *Mr and Mrs Clark and Percy*。該油畫在倫敦 National Portrait Gallery 展出。運到日本展出。Michael 與 Christian Blackwood 創作電影 *David Hockney's Diaries*。

1972 在倫敦，著手未完成的 George Lawson 及 Wayne Sleep 雙人像。

1973 畢卡索去世，霍克尼以畢卡索為靈感創作了系列作品，包括版畫自畫像 *The Student──Homage to Picasso* 及 *Artist and Model*。

1973~1975 寓居巴黎。為芭蕾劇 *Septentrion* （1974）設計場景。實驗新版畫技法，受日本藝術中對於天氣的描繪影響，創作出石版畫 *The Weather Series*。創作壓克力十多年之後開始再次使用油畫顏料。Jack Hazan 的電影 *A Bigger Splash* 上片。巡回回顧「David Hockney: Tableaux et Dessins」於巴黎 Musée des Arts Décoratifs 開幕。

1975 為 Glyndebourne Festival Opera 演出 Igor Stravinsky 的 *A Rake's Progress* 設計場景與服裝。

1976 讀 Wallace Stevens 的 *The Man with the Blue Guitar*，創作了二十幅蝕刻版畫詮釋該主題。自傳 *David Hockney by David Hockney* 出版。

1976~1977 回到洛杉磯。開始廣泛創作攝影作品，製作大型石版畫。

1977~1978 為 Glyndebourne Festival Opera 演出的 *The Magic Flute* 設計場景與服裝，佔據了他近一年時間，其間沒有動筆作畫。

1978 霍克尼的父親於 2 月去世。春，出遊埃及，完成 *The Magic Flute* 的工作。以洛杉磯為永久居住地。至洛杉磯途中，駐留紐約及紐約州北部的 Beford Village。與 Ken Tyler 一起實驗上色紙漿模塑過程，創作了三十九幅 *Paper Pools* 版畫。

1980~1981 為大都會歌劇院 Erik Satie 的 *Parade*、Francis Poulenc 的 *Les Mamelles de Tirésias*、Maurice Ravel 的 *L'Enfant et les sortiléges* 設計 *Triple Bill* 的場景和服裝。

1981 因 *China Diary* 一書的委託與 Stephen

Spender 爵士和 Gregory Evans 中國一遊。Stephen Spender 寫書，霍克尼提供速寫和照片。為大都會歌劇院的 *The Rite of Spring*、*Le Rossignol*、*Oedipus Rex*、*Paid on Both Sides* 設計場景和服裝。

1982~1984 開始試做拍立得拼貼作品，用 Pentax 110 型相機製作照片拼貼。創作大型大峽谷照片拼貼。

1983 開始研究中國捲軸，閱讀 George Rowley 的 *Principles of Chinese Paintings*。為芭蕾 *Varii Capricci* 設計場景。攝影展於倫敦 Hayward Gallery 開幕，此後四年間在世界各地展出。舞台場景展在 Minneapolis 的 Walker Art Center 開幕，隨後在美國及歐洲各地展出兩年。

1984~1985 休息了四年之後再次拿起畫筆，創作的肖像受其攝影實驗的影響。在紐約 Bedford Village 的 Tyler Graphics 創作「Moving Focus」多色石版畫。

1985 為法國 *Vogue* 雜誌設計 12 月的封面及四十張頁面。

1986 創作首批影印機手作版畫。完成照片拼貼 *Pearblossom Hwy., 11-14th April 1986*。這是他攝影實驗巔峰之作。當選倫敦皇家藝術學院准會員。

1987 為洛杉磯音樂中心歌劇院的 *Tristan and Isolde* 做設計。購入一台彩色雷射印表機，開始用之做實驗，用以創作自己油畫的直接複製品。

1987~1988 為 Philip Haas 的製作的影片 *A Day on the Grand Canal with the Emperor of China, or Surface is Illusion But So is Depth* 寫稿，導演，出演角色。

1988~1989 「David Hockney: A Retrospective」於洛杉磯的洛杉磯郡藝術博物館開展，隨後在紐約 Metropolitan Museum of Art 都會藝術博物館和倫敦 Tate Gallery 展出。回歸繪畫，集中表現海景、瓶花、親朋好友的肖像。還將傳真機用於創作過程。

1989~1990 創作速寫，通過傳真機傳輸。

1989 10 月，以純傳真作品的形式參與聖保羅雙年展。用黑白辦公用雷射印表機製作多頁傳真圖。11 月，在 Jonathan Silver 策劃的現場事件中，在觀眾見證下

將一百四十四頁複合圖像 *Tennis* 傳真給 Bradford 附近 Saltaire 的 1853 Gallery。

1990　用在阿拉斯加和英格蘭度假時拍攝的照片做彩色雷射列印照片。開始做聖塔莫妮卡山脈的系列油畫。用蘋果麥金塔電腦的 Oasis 程序創作了第一張電腦速寫，用彩色雷射印表機列印出來。試著用攝影機的拍照模式為親朋好友拍攝全身像。做出了兩個照片系列：*40 Snaps of My House* 與 *112 LA Visitors*。歷時一年，記錄了他好萊塢山宅邸的那些訪客。與 Ian Falconer 合作，為芝加哥 Lyric Opera 與 San Francisco Opera 普契尼的 *Turandot* 設計場景和服裝。

1991　在自己的麥金塔 II FX 電腦上做電腦速寫。與 Ian Falconer 合作，為 Richard Strauss 的 *Die Frau ohne Schatten* 設計場景與服裝。德國漢堡的 Hamburger Kunsthalle「David Hockeny: Paintings from the 1960s」展開幕。

1992　「David Hockney Retrospective」於比利時布魯塞爾的 Palais des Beaux-Arts 開幕。後在馬德里與巴塞隆那舉辦。

1993　赴巴塞隆那參加總督宮的回顧展開幕式。「Very New Paintings」展覽在紐約開幕。繼續研究彩色雷射列印照片，利用自己去日本、蘇格蘭、英格蘭等地得來的彩色幻燈片。開始給自己的狗 Stanley 與 Boodgie 畫小型油畫肖像與一些寫生。1995 年完成。第二本自傳的第二冊 *That's The Way I See It* 出版。

1994　監督 *The Rake's Progress* 的重演。創作壓克力速寫與拼貼。為墨西哥電視台 Placido Domingo 聲樂大賽十二個詠嘆調設計服裝與場景。

1995　創作系列大型抽象作品在洛杉磯展出。為 BMW 藝術汽車創作。在威尼斯雙年展上展出油畫和速寫。漢堡的「Drawing Retrospective」開幕，當年晚些時候在倫敦 Royal Academy 舉辦。創作靜物畫，以油畫照片為基礎創作數位噴墨列印圖。靜物與小狗油畫展在 Rotterdam Museum 開幕。

1996　2 月，「Drawing Retrospective」在洛杉磯郡立博物館開幕。創作 *Snails Space with Vari-lites, Painting as Performance*。開始系列花卉油畫。赴墨爾本做歌劇 *Die Frau ohne Schatten* 演出籌劃。開始在洛杉磯畫肖像，繼續在英國畫肖像。

1997　在洛杉磯音樂中心歌劇院重演 *Tristan and Isolde*。倫敦花卉與肖像畫展開幕。獲英國女王頒名譽勳位。創作新的約克郡風景油畫。巡回攝影展在科隆 Museum Ludwig 開幕。

1998　小狗 Stanley 與 Boodgie 的油畫及速寫登載在 *David Hockney's Dog Days* 上。在波士頓美術博物館展出大型風景油畫。創作 *A Bigger Gtand Canyon* 與 *A Closer Grand Canyon*。

1999　霍克尼的母親於 5 月去世。「David Hockney: Espace/Paysage」展在龐畢度開幕，後在德國展出。該展覽追溯了 1960 年代迄今霍克尼對於空間與風景的想法。「Dialogue avec Picasso」在畢卡索博物館開幕。這是該博物館第一次為在世藝術家舉辦展覽。該城市舉辦的第三個展覽是 Museum Ludwig 攝影展的一個版本，在 Maison Européene de la Photographie 展出。在紐約 Pace Prints 展出蝕刻版畫作品。在皇家藝術學院夏季展上展出九幅大峽谷油畫。在倫敦國家美術館觀看「Portraits by Ingres: Images of an Epoch」展。他相信，Ingres 用了「投影描繪器」（camera lucida）以獲得準確的人像，開始試著使用這一工具。因此開始研究藝術家們對於鏡子、鏡頭及其他光學設備的使用。回到洛杉磯，繼續畫速寫，做研究。秋，參加在紐約大都會藝術博物館舉辦的「Ingres and Portraiture」國際研討會，並在紐約哥倫比亞大學介紹自己的研究。

2000　開始撰寫關於自己對早期大師們使用光學設備的研究及理論的書籍。當年夏季，開始在倫敦畫自家花園的油畫，繼續該書的撰寫。

2001　完成新書，書名叫 *Secret Knowledge: Rediscovering the Lost Techniques of the Old Masters*。2 月，在阿姆斯特丹 Van Gogh Museum，3 月，在洛杉磯 LA County Museum 就自己的發現演講。夏，赴英國、德國、義大利、比利時。與 BBC 合作以該書為依據的紀錄片，與書的出版同期發布。6 月，重要油畫回顧展「David Hockney: Exciting Times Are Ahead」在德國 Bonn 的 Kunst-Und Ausstellungshalle der Bundesrepublik Deutschland 展出，之後在丹麥 Humblebaek 的 Louisiana Museum of Modern Art 展出。7 月中旬，巡回攝影回顧展在洛杉磯 Museum of Contemporary Art 開幕，8 月，在該博物館做講座。他製作的 *Die Frau ohne*

Schatten 在 Covent Garden 皇家歌劇院演出。11月，在巴黎展出了他自家花園的油畫與速寫。12月，參加在紐約大學法學院舉辦的以他的書和影片為主題的研討會。

2002 為大都會歌劇院 *Parade: A Triple Bill* 重演工作。駐留紐約五月花酒店期間開始畫水彩，創作出一系列大型多畫布單人及雙人肖像。2002年3月赴倫敦，為 Lucian Freud 擺姿勢畫像。赴挪威峽灣地區及冰島，創作關於這些旅程的水彩與速寫本。

2003 赴佛羅倫斯接受美術學院的榮譽學位，接受「Medici Lifetime Career Award」。

2004 赴約克郡開始畫當地鄉村景色。在惠特尼雙年展上展出水彩作品。5月，赴西西里島 Palermo 接受「Rosa d'Oro」。在 Royal Academy 夏季展上展出西班牙水彩畫作品選。繼續畫約克郡秋冬水彩。

2005 創作近真人大小的單人和雙人油畫肖像新系列，採不畫草稿的方式直接作畫。在 LA Louver 展出約克郡風景：三十六幅水彩習作作為一幅作品展出，題為 *Midsummer: East Yorkshire*。回到 Bridlington，在戶外畫東約克郡風景油畫。

2006 發明出一種新的方法，將多塊畫布油畫拼接成一幅大型的藝術作品，使得室外創作大型作品成為了可能。這些作品在倫敦的 Annely Juda Fine Art 首展。重要展覽「David Hockney Portraits」展在波士頓 Museum of Fine Arts 展出，之後到洛杉磯 LA County Museum 與英國的 National Portrait Gallery 展出。

2007 創作 *Bigger Trees Near Warter*。這是到那時候為止他最大的油畫，由五十張戶外創作的油畫拼接而成，構成了一幅高 4.5X12 公尺的巨畫，佔據了當年 Royal Academy 夏季展整整一面牆壁。為倫敦的 Tate Britain 策劃透納水彩畫展。為配合此次展覽，Tate Britain 展出了精選的五幅約克郡油畫風景，每幅由六個部分組成，為他的七十歲生日慶賀。12月底回到洛杉磯，開始為洛杉磯歌劇院 *Tristan und Isolde* 二十周年重演的彩排。

2008 將 *Bigger Trees Near Warter* 捐贈給 Tate。在芝加哥藝術俱樂部展出十幅 Woldgate Woods。開始用相機和列印照片記錄自己大型多畫布油畫的創作階段，通過這種方式他便可以在現場畫出單張畫作，同時又能看到作品的全貌。

2009 在 LA Louver 與英國的 Annely Juda Fine Art 展出噴墨列印的電腦速寫。開始在 iPhone 上作畫。4月，赴德國參加「David Hockney: Nur Natur/Just Nature」的開幕式。該展覽在 Schwabisch Hall 的 Kunsthalle Würth 展出了七十多幅大型油畫、速寫、速寫集、噴墨列印的電腦繪圖。在紐約的 Pace Wildenstein galleries 展出油畫新作。這是十二年來在該城市舉辦的首次重要展覽。諾丁漢當代藝術展 以「David Hockney 1960~1968: A Marriage of Styles」展作為開幕大展。

2010 開始在 iPad 上作畫，創作靜物、肖像、風景。開始將於 2012年1月在倫敦皇家藝術學院開幕的重要個展作準備。

2011 年初，決定以一系列 iPad 繪圖紀錄 Woldgate 的春天，後來在 Royal Academy 最大的展覽室展出。夏末飛往加州，以 iPad 繪製一系列優勝美地的寫生。這些作品後來以大尺寸列印。開始在 Bridlington 的工作室中錄製多格的人物影片。

2012 名列英國新年授勳名單，由英國女王親自指定授與榮譽勳章。1月「A Bigger Picture」展覽於倫敦 Royal Academy 開幕。5月展覽巡迴至畢耳包 Guggenheim Museum，10月至科隆 Museum Ludwig。利用巡迴佈展期間的空檔，在 iPad 上繪製一系列自畫像，在 Royal Academy 掛畫預備的時候以三格攝影機拍攝展覽室，後來更在 Bridlington 工作室中拍攝了雜技員表演的十八格影片。剛從德國開幕展歸來便輕度中風。手術後尚在醫院休養時，聽聞他命名為「Totem」的枯樹幹被蓄意鋸倒。以炭筆畫了許多被鋸倒的 Totem 寫生。

2013 年初開始以炭筆繪製 Woldgate 寫生與大量肖像。3月其助手之一 Dominic Elliott 自殺身亡。完成炭筆作品 *Arrival of Spring* 後飛往洛杉磯。10月在舊金山 de Young Museum 舉辦至21世紀為止的作品回顧展「David Hockney: A Bigger Exhibition」。布展至開幕前的空檔之間，他回到洛杉磯，著手創作一系列壓克力肖像畫。嘗試幾次後便決定了此系列作品的標準規格，包括基台與單人椅。

2014 持續創作肖像畫。初夏在工作室內開始創作新的多人肖像畫，以多重變換視角繪製，8月進行同系

列肖像的數位相片拼貼版本，也製作工作室內部的拼貼。*Arrival of Spring* 在倫敦 Annely Juda Fine Art、洛杉磯 LA Louver，以及紐約 Pace Gallery 展出，展覽內容包括列印的 iPad 寫生、炭筆寫生，以及多格影片。新的繪畫與攝影作品後來也在佩斯展出。11 月，Randall Wright 執導的傳記電影 *Hockney* 上映，其中包含許多霍克尼的私人檔案與資料。

2015 創作一系列以塞尚的 *Card Players* 為發想的作品，在工作室中請朋友擔綱模特兒，以多重視角繪製。為此系列製作了數位相片拼貼。4 月抵達中國，出席在北京佩斯藝廊展出的 *Arrival of Spring* 開幕。將近兩年來第一次回到英國；在倫敦 Annely Juda Fine Art 展出新作。6 月初回到洛杉磯，重拾肖像系列，至今已累積超過七十幅作品。

延伸閱讀

Tim Barringer et al., *David Hockney: A Bigger Picture*, exhibition catalogue, Thames & Hudson, 2012

Christoph Becker, Richard Cork, Marco Livingstone and Ian Barker, *David Hockney: Nür Natur/Just Nature*, exhibition catalogue, Swiridoff Verlag, 2009

Richard Benefield et al., *David Hockney: A Bigger Exhibition*, exhibition catalogue, Prestel, 2013

Alex Farquharson and Andrew Brighton, *David Hockney, 1960–1968: A Marriage of Styles*, exhibition catalogue, Nottingham Contemporary, 2009

David Freedberg, *The Power of Images: Studies in the History and Theory of Response*, University of Chicago Press, 1989

Martin Friedman, Stephen Spender, John Cox and Dexter Cox, *Hockney Paints the Stage*, Thames & Hudson, Walker Art Center and Abbeville Press, 1983

Martin Gayford, *Constable in Love: Love, Landscape, Money and the Making of a Great Painter*, Penguin, 2007

Martin Gayford, *The Yellow House: Van Gogh, Gauguin and Nine Turbulent Weeks in Arles*, Penguin/Fig Tree, 2009

Haas, Philip (director) *A Day on the Grand Canal with the Emperor of China, or Surface is Illusion But So is Depth*, 48-minute colour film, 1988

David Hockney, *A Year in Yorkshire*, exhibition catalogue, Annely Juda Fine Art, 2006

David Hockney, *David Hockney by David Hockney*, edited by Nikos Stangos, Thames & Hudson, 1976

David Hockney, *Drawing in a Printing Machine*, exhibition catalogue, Annely Juda Fine Art, 2009

David Hockney, *Hand-Made Prints by David Hockney*, exhibition catalogue, LA Louver Gallery, 1987

David Hockney, *That's the Way I See It*, edited by Nikos Stangos, Thames & Hudson, 1993

David Hockney, *Secret Knowledge: Rediscovering the Lost Techniques of the Old Masters*, new and expanded edition, Thames & Hudson, 2006

David Hockney, *Travels with Pen, Pencil and Ink*, Petersburg Press, 1978

Martin Kemp, *The Science of Art: Optical Themes n Western Art from Brunelleschi to Seurat*, Yale University Press, 1990

Helen Langdon, *Claude Lorrain*, Phaidon, 1989

Marco Livingstone, *David Hockney* (World of Art),

new and enlarged edition, Thames & Hudson,
1996

Marco Livingstone and Kay Heymer, *Hockney's Portraits and People*, Thames & Hudson, 2003

Marco Livingstone, *Pop Art: A Continuing History*, new edition, Thames & Hudson, 2000

Philip Steadman, *Vermeer's Camera: Uncovering the Truth behind the Masterpieces*, Oxford University Press, 2001

Colin Tudge, *The Secret Life of Trees*, Allen Lane, 2005

參考資料

p. 10 'The savants of the eighteenth century ...'
Michael Baxandall, *Shadows and the Enlightenment*, Yale University Press, 1995, pp. 24–5

p. 34 'The only art you saw ...'
David Hockney, *David Hockney by David Hockney*, edited by Nikos Stangos, Thames & Hudson, 1976, p. 27

p. 36 'We had just an hour and a half ...'
David Hockney, *David Hockney by David Hockney*, edited by Nikos Stangos, Thames & Hudson, 1976, pp. 28–9

p. 36 'When I pointed out ...'
ibid., p. 29

p. 42 'Hockney and I ...'
Martin Gayford, 'A Long Lineage', in *Modern Painters*, vol. 7, no. 2, Summer 1994, pp. 21–2

p. 94 'A sort of drawn diary – a little like the one Constable made for Maria Bicknell ...'
See Martin Gayford, *Constable in Love: Love, Landscape, Money and the Making of a Great Painter*, Penguin/Fig Tree, 2009, pp. 198–200

p. 109 'this *young* lady'
John Constable's Discourses, complied and annotated by R. B. Beckett, Suffolk Records Society, vol. XIV, 1970, p. 71

p. 109 'Of course ...'
Colin Tudge, *The Secret Life of Trees*, Allen Lane, 2005, pp. 81–2

p. 133–4 'Art historians have generally been ...'
Martin Kemp, *The Science of Art: Optical Themes in Western Art from Brunelleschi to Seurat*, Yale University Press, 1990, p. 196

p. 141 'Because I hadn't seen ...'
David Hockney, *That's the Way I See It*, edited by Nikos Stangos, Thames & Hudson, 1993, p. 98

p. 151 'Claude, according to Sandrart ...'
Helen Langdon, *Claude Lorrain*, Phaidon, 1989, p. 33

p. 151 'diffuses a life and breezy freshness ...'
John Constable's Correspondence VI: The Fishers, edited with an introduction and notes by R. B. Beckett, Suffolk Records Society, vol. XII, p. 143

p. 152 'that one is the rising sun'
Helen Langdon, *Claude Lorrain*, Phaidon, 1989, p. 137

p. 166 'Although it looks ...'
David Hockney, *David Hockney by David Hockney*, edited by Nikos Stangos, Thames & Hudson, 1976, p. 61

p. 166 'People in New York said ...'
David Hockney, *David Hockney by David Hockney*, edited by Nikos Stangos, Thames & Hudson, 1976, pp. 94–7

p. 173 'Reference points and road signs'
David Hockney, *That's the Way I See It*, edited by Nikos Stangos, Thames & Hudson, 1993, p. 186

p. 186 'We've been right in the midst of magic'
Vincent van Gogh – The Letters: The Complete and Annotated Edition, vol. 4 (Arles 1888–1889), Thames & Hudson, 2009, p. 376

p. 201 'People are sexually aroused by pictures ...'
David Freedberg, *The Power of Images: Studies in the History and Theory of Response*, University of Chicago Press, 1989, p. 1

p. 211 'The audience apparently once fled ...'
Charles Avery, *Bernini: Genius of the Baroque*, Thames & Hudson, 1997, p. 268

p. 211 'A pen-and-wash drawing of his survives ...'
ibid., p. 269

p. 262 'To reduce things ...' David Hockney, *Travels with Pen, Pencil and Ink*, Petersburg Press, 1978, n.p.

p. 270 'She has many faces ...' ibid.

作品索引

書中所有作品皆為 David Hockney © 2011 and 2016 David Hockney 版權所有。畫作尺寸單位為「公厘」，標註方式為高 × 寬 × 深。

作品索引

作品索引

297

作品索引

作者後記

這本書的對話其實源自一系列期刊的採訪邀稿。最初是 2001 年為《Mondern Painters》雜誌撰寫的長篇訪問。而後這些訪問又陸續刊登在《Bloomberg》、《Sunday Telegraph》、《Apollo》、《RA Magazine》以及《Spectator》。從一開始我們的對談就不局限在正式的訪問框架中，而是較為廣泛、不拘形式，換句話說，是真正的對話。最後我開始記錄大部分的談話內容，有時候從早餐桌上就開始，並持續一整天。這些交談以文字記錄下來，最後竟也變成數萬字的資料庫，我編輯並從中選錄內容，完成了本書。本書大致上依照時間順序編排，但是我通常依照接下來的談話內容主題安排段落，而非按著對話真正的先後順序。

謝辭

首先也是最重要的，我要感謝大衛‧霍克尼慷慨地與我分享他的想法、活力與時間，以及允許我們在書中附上許多作品的插圖（更不用說至今仍每天寄到我信箱中的 iPad 速寫）。與他交談改變了我的周遭世界的眼光，我希望本書也能為讀者們帶來一樣的影響。我多次造訪布理林頓，而約翰總是以窩心溫暖的款待歡迎我。尚皮耶與威爾金森的心得分享與技術上的解說也令我獲益良多。書中許多美麗的照片皆出自尚皮耶之手。格雷夫斯除了給予鼓勵、閱讀內文並提出許多有用的建議外，還親切地示範暗箱的運作方式，以及在過去藝術家們可能從中看見的事物。「受到啟發」雖然是陳腔濫調，但卻是唯一足以表達此經驗的詞彙。電影製作人賈楊提則給了我一番不同的見解，其對於霍克尼與影片的想法為本書帶來清新的視點。

我非常感激編輯們多年來的支持，將對話整理成文字稿，最後終於成就此書。其中我特別要感謝 Manuela Hoelterhoff、Mark Beech、Jim Ruane、Karen Wright、Igor Toronyi-Lalic、Ben Secher、Jason Pontin、Tom de Kay 與 Sarah Kricheff。

感謝我的妻子，負責難以閱讀的初稿，並圓融地告訴我哪些部分尚需改進，我的兒子協助我完成了索引。我的經紀人在此計劃尚於構想階段時便大力鼓勵我，身為編輯與協調人的 Andrew Brown 非常通情達理，而 Julie Green 在洛杉磯的霍克尼工作室時也不吝提供許多圖片。最後再次感謝 Thames & Hudson 全體團隊，特別是 Karolina Prymaka 極美的全書設計。

名詞索引